音乐教育导论

张军 刘洋 杨婧 著

北京理工大学出版社
BEIJING INSTITUTE OF TECHNOLOGY PRESS

内 容 简 介

本书的主要研究对象是音乐中的美学、心理学、哲学、生理学理念和音乐教育中的新趋势。利用可查证的文献资料，采用理论与实证相结合的研究方法，提出了利于音乐教育的建设性理念。如音乐整体论、以音乐活动为主导的课程等。本书的创新之处在于从音乐心理学、生理学等多个维度出发，研究音乐这门艺术科学的运作机制，并以此为核心，即以人为本、以学生为本进行针对性的、可操作性的研究并得出了相应的结论。本书内容逻辑严密、结构清晰，充分反映了音乐研究信息的传递路径。

本书既可以作为高等音乐院校的指定教材，也可为从事音乐科研工作、各级音乐组织及从事音乐行业的工作人员提供参考。

版权专有　侵权必究

图书在版编目（CIP）数据

音乐教育导论 / 张军，刘洋，杨婧著. —北京：北京理工大学出版社，2019.3
ISBN 978-7-5682-2733-9

Ⅰ. ①音… Ⅱ. ①张… Ⅲ. ①音乐教育 Ⅳ. ①J6

中国版本图书馆 CIP 数据核字（2016）第 182554 号

出版发行 / 北京理工大学出版社有限责任公司	
社　　址 / 北京市海淀区中关村南大街 5 号	
邮　　编 / 100081	
电　　话 /（010）68914775（总编室）	
（010）82562903（教材售后服务热线）	
（010）68948351（其他图书服务热线）	
网　　址 / http://www.bitpress.com.cn	
经　　销 / 全国各地新华书店	
印　　刷 / 北京虎彩文化传播有限公司	
开　　本 / 787 毫米×1092 毫米　1/16	
印　　张 / 8	责任编辑 / 李志敏
字　　数 / 188 千字	文案编辑 / 赵　轩
版　　次 / 2019 年 3 月第 1 版　2019 年 3 月第 1 次印刷	责任校对 / 周瑞红
定　　价 / 40.00 元	责任印制 / 李志强

图书出现印装质量问题，请拨打售后服务热线，本社负责调换

前　言

音乐教育的作用，就是要开发每一个人对音乐的艺术力量与生俱来的反应能力。音乐对人类的心灵有普遍的感召力，这使得音乐教育的基本性质和价值是由音乐艺术的本质和价值决定。音乐教育的特殊性，是音乐艺术本身的特殊性决定。因此本书结合当今音乐教育的现状，就音乐本身的特性与人的生理、心理、思维机制的关系探讨了音乐教育现实作用以及当代音乐教育新趋势，提出建设性的观点作为研究成果供音乐教育工作者参考。

本书主要包括五个章节。第一章从人类进化和遗传程序角度将音乐对人类的干预作用作了大体的概述；第二章从音乐教育对象和功能的角度对音乐教育做了细致地剖析，明确了音乐教育的分类，研究对象、专业与非专业音乐教育的区别等概念，为接下来的章节奠定了基本的理论基础；第三章讲解了音乐教育与审美的关系，首先从感觉、知觉的生理系统着手，接着研究审美与感知的关系，最后研究审美与创作的关系；第四章讲解了音乐中文化的地位及作用，艺术与文化息息相关、彼此密不可分，因此，研究音乐中的文化元素是必不可少的，从文化与音乐、文化与做人等多个维度进行了剖析，深刻地揭示了文化在音乐和艺术中的重要性以及人文素养对于音乐造诣的意义；第五章是全书最有创新性和实践性的一个章节，围绕音乐教育活动对音乐教育提出了一些具有时代感的新概念，如音乐整体论、多元审美论等，对于探求联通音乐世界与学生的心灵的音乐教育的方法有一定的启发。

本书由张军、刘洋、杨婧共同编写。具体编写分工如下：绪论、第一章、第五章由张军编写；第三章由刘洋编写；第二章、第四章由杨婧编写。

本书的编写过程中查看了大量的文献资料，并且得到了前辈们的耐心指导，在此对他们表示诚挚的感谢。

<div style="text-align:right">

编　者

2018 年 1 月

</div>

目　录

绪论 ·· 1
 0.1　研究的背景 ·· 1
 0.2　研究的意义 ·· 2
 0.3　国内研究综述 ·· 3
 0.4　国内研究综述 ·· 3

第一章　音乐教育的基本原理 ··· 5
 1.1　人类学论点 ·· 5
 1.2　音乐教育的四个基本方面：目标、课程、学习与方法 ································· 8
 1.2.1　思维能力教学的实践 ··· 10
 1.2.2　过程与方法目标 ·· 16
 1.2.3　知识与技能目标 ·· 18
 1.3　心理学方面 ··· 24
 1.4　音乐与医学 ··· 34
 1.4.1　音乐教育与心理健康的关系 ·· 37
 1.4.2　音乐教育对学生心理健康的作用 ··· 37
 1.4.3　构建音乐教育提高学生心理健康的体系 ··· 39

第二章　音乐教育的对象、任务与方法 ··· 40
 2.1　音乐教育的对象与功能 ··· 40
 2.2　专业音乐教育的研究范围和方法 ··· 46
 2.3　学校音乐教学的项目 ·· 47

第三章　音乐教育与审美经验的培养 ·· 52
 3.1　音乐教育中的审美教育 ··· 52
 3.1.1　关于"音乐美学"学科的历史 ·· 54
 3.1.2　"音乐美学"的两种不同研究倾向 ·· 55
 3.1.3　中西方"音乐美学"思想对其研究对象的解释与界定 ························· 56
 3.2　自然系统的作用 ·· 59
 3.2.1　山脉、水系的影响——寄情山水 ··· 60
 3.2.2　气候因素的影响——乐分南北 ·· 61
 3.3　音乐创作过程与审美经验的培养 ··· 62
 3.3.1　音乐创造过程是一种精神创造 ·· 63

3.3.2 音乐创造的过程可以开阔审美视野 …………………………………… 63
　3.4 音乐的表现 …………………………………………………………………… 64
　3.5 感觉的三个系统与审美经验的全面建造 ……………………………………… 65
　　3.5.1 感觉的概念界定 …………………………………………………………… 65
　　3.5.2 音乐知觉的概念界定 ……………………………………………………… 66
　3.6 音乐知识技能的学习 ………………………………………………………… 67
　3.7 如何将音乐知觉的培养贯穿在音乐教育活动当中 ………………………… 68

第四章　音乐教育中的文化素养教育 ……………………………………………… 72
　4.1 文化素养教育在音乐教育中的基础地位 …………………………………… 72
　　4.1.1 音乐与做人 ………………………………………………………………… 73
　　4.1.2 音乐与文化修养 …………………………………………………………… 73
　4.2 文化素养对音乐家的影响 …………………………………………………… 78
　　4.2.1 人文精神是人文素养的核心 ……………………………………………… 79
　　4.2.2 人文素养教育的现实意义 ………………………………………………… 79
　　4.2.3 音乐审美心理结构的建立 ………………………………………………… 81
　4.3 实施文化素养教育的几个问题 ……………………………………………… 85
　　4.3.1 文化素养教育在音乐教育中的基础地位 ………………………………… 85
　　4.3.2 文化素质教育的内涵及其与知识、品德的关系 ………………………… 87

第五章　音乐教育中引入思维科学，培养创新型音乐人才 ……………………… 89
　5.1 以音乐活动为主导的音乐教育 ……………………………………………… 89
　　5.1.1 论文化型审美教育与艺术及科学技术教育的关系 ……………………… 90
　　5.1.2 音乐教育中培养创造性思维的价值 ……………………………………… 93
　　5.1.3 音乐能够培养学生的艺术思维 …………………………………………… 93
　　5.1.4 音乐教学要与艺术文化相互渗透 ………………………………………… 94
　5.2 多元审美教育 ………………………………………………………………… 95
　　5.2.1 音乐教育也是审美教育 …………………………………………………… 95
　　5.2.2 目前音乐教学中存在的问题 ……………………………………………… 96
　5.3 奥尔夫、柯达伊 ……………………………………………………………… 98
　　5.3.1 奥尔夫 ……………………………………………………………………… 98
　　5.3.2 柯达伊教学法的优越性与全民性分析 …………………………………… 100
　　5.3.3 柯达伊教学法、奥尔夫教学法对国内音乐教育的启示 ………………… 102
　5.4 新趋势：音乐、整体观和有效利用 ………………………………………… 107
　　5.4.1 柯达伊体系 ………………………………………………………………… 107
　　5.4.2 走向"生活世界"音乐教育的建构 ……………………………………… 109
　　5.4.3 当代艺术教育的生态学走向 ……………………………………………… 111

参考文献 …………………………………………………………………………… 116

绪　　论

0.1　研究的背景

　　音乐教育的最终目的是实现音乐教育教学水平的提高。在音乐与教育由传统的教学模式向新的模式转型的过程中，我国通过探索与研究中外音乐发展教育理论以及参考国外先进音乐教育经验来提高我国音乐教育院校水平，使音乐教育研究的可喜成果辐射面更广，对今后我国音乐教育发展起到了长远深厚的正面影响。

　　音乐文化素养和音乐创造能力是音乐教育的关键所在。培养具有优良音乐审美能力及丰富艺术想象力的人才历来是音乐教育的重头戏，音乐教育是我国实施素质教育的重要内容，对学生的健康和全面发展以及审美情趣的培养意义重大。中国的教育正面临一场改革，音乐教育同样也在改革过程中逐步地调整自己的思路。素质教育的根本目的是培养青年学生的创新能力，根本途径是开阔学生的学术视野。音乐的创新主要体现在音乐思维的独特性和对音乐的超越性上，根本前提是对音乐艺术和文化的整体把握。这包括三个层次：第一，对音乐本身的整体把握；第二，对音乐作为一种艺术的整体把握；第三，对音乐作为一种文化的整体把握。所谓整体把握，是指把对象放在一个相互关联的整体中来认识和探究。音乐艺术从本质上是一个三合一的概念，由创作、表演及接受评价组成。它作为一种艺术门类，必然与其他艺术形式有着千丝万缕的联系。因此，学习音乐不能把它与其他艺术分割开来。音乐同时也是一种文化，学习音乐要把它放在一个文化背景中加以理解，充分认识到音乐的文化底蕴。

　　音乐是一门创造性的学科，它的最大优势就是能够培养人感受美和创造美的能力。而音乐的实践特征以及教学内容所具有的体验性和操作性也决定了音乐教学方法的多样性。学校作为专门的、系统的教育机构，是个体社会化的重要基地，学校音乐教育中的传统音乐教育是传承传统文化，培养民族认同的重要手段。多年来我国音乐院校的音乐教育工作取得了十分显著的成绩，在吸取西方先进音乐文化理念的基础上进行稳步的创新。但是还是存在不少问题。比如，音乐教育缺乏广度，尖端人才培养缺乏根基，音乐教育缺少实践性，教学方式单一，学生的知识结构不合理。另外，学术资源管理薄弱，音乐权益缺乏保障机制。随着时代的发展，我国音乐教育在教育观念、教学方法等方面难以适应我国音乐教育事业发展的需要，改革势在必行。

　　当前，我国的音乐艺术教育比较薄弱，国民的音乐素质普遍较低。艺术教育不同于培养专门艺术人才的专业教育，而是指提高学生的文化修养、鉴赏能力、审美情趣，培养全面发展的社会主义新人的艺术素质教育。2007年，笔者在许昌职业技术学院对近千名在校大学生进行了一次音乐素质问卷调查，结果为"两多三少"：几乎100%的学生表示喜爱音乐，几乎100%的学生认为在高等师范学校进行音乐教育很有必要。但能够识简谱的学生仅占2.6%，

能够熟练掌握一种乐器的占 0.2%，系统学习过音乐基本理论的几乎为零。大学生们对于音乐教育的渴望与实际具有的音乐素质形成了强烈的反差。

在社会文化环境方面，存在许多不利于音乐艺术教育发展的因素。国民音乐艺术素质的提高得不到普遍重视，能够体现社会主义精神文明和中华民族传统优秀文化的艺术精品不多。在不少场所中，高雅的音乐艺术形式被庸俗的艺术形式所取代；圣洁的艺术殿堂被污染；大众艺术被赤裸裸的商品艺术侵占。由此造成了不良的文化环境，严重冲击着学校健康的艺术教育，对青少年产生了严重的消极影响。部分人审美素质低下、美丑不分，有的甚至走上犯罪的道路。

在学校教育体制方面，教育改革的滞后影响了音乐艺术教育事业的发展。就河南省而言，只在小学和初中一年级阶段开设音乐课，自此到大学前的五年中，音乐教育中断。学生难以系统地接受音乐教育，特别是较高层次的音乐教育，更何况还有不少学生未能升入高等院校。另外，小学和初中阶段的音乐教育也有许多不尽如人意之处。由于不少教育工作者对艺术教育在培养和造就"四有"新人中的作用缺乏应有的认识，艺术教育在整个教育中的地位尚未确立。有的地方因缺少音乐师资等原因，不开设或随意停开音乐课；有的地方音乐师资素质不高，误人子弟；有的地方为追求升学率，致使音乐教育有名无实。一些开设音乐课的学校也因缺乏必要的考试和考核制度，对教育质量关注较少。学生进入高校后，又主要接受专业教育或技术教育，音乐教育更显得苍白无力。安排专门师资、课时，采取多种形式进行音乐教育的学校数量不多，学生的音乐素质不高也就在所难免。

在家庭教育方面，对音乐艺术教育存在着两种错误倾向。由于"望子成龙，望女成凤"的心理，有的家长不顾孩子的兴趣、爱好和社会需要，"逼"孩子学习艺术，努力向专业人才发展，导致孩子心灵留下创伤，甚至产生逆反心理；有的家长让孩子埋头学习"数、理、化"，将孩子的音乐学习和对音乐艺术的追求视为"不务正业"，这对学生艺术素质的培养产生了不利影响。

0.2 研究的意义

在全球化为背景的多元社会环境下，中国的音乐教育哲学的研究基础已经得到扩展，一些学者开始从多元学科来寻找理论的支持，这些理论包括了心理学、女性主义、音乐人类学、社会学、文化研究以及流行音乐的研究。针对这种新的研究趋势，麦卡锡提出当今音乐教育哲学要研究的五个问题：

（1）音乐教育者怎样理解音乐的意义？
（2）"认知"音乐意味着什么？
（3）今天学校中的音乐教育是如何被重视、被宣传、被倡导的？它们的基础是什么？
（4）全球化背景下学校音乐教育中的音乐到底是"谁"的音乐？
（5）从伦理的角度来思考，到底什么样的音乐教育才是"好的"音乐教育？

以此提醒当代音乐教育者，将他们听赏和看待音乐的方式重新概念化，并考虑音乐存在的社会和文化背景的复杂性。因此，无论从音乐教育的创新与培养学生创造能力的角度还是从音乐研究本身的内涵发展的角度来讲，对音乐的各个维度的研究与探索都具有重要的学术

价值。

0.3 国内研究综述

国内的音乐教育研究基于音乐艺术本身的特质和内涵来展开。音乐艺术的研究集中在音乐美学与音乐哲学上。于润洋先生对于音乐内涵的宏观见解是,"音乐美学这个名称的外延比较容易引起一种误解,以为其对象主要是探索音乐美的问题;而音乐哲学这个名称的外延较宽,既包含音乐美的问题,又涵盖一系列更为广泛的涉及音乐艺术本质的问题。"

覃江梅《当代音乐教育哲学研究中的几个问题》、邓兰《实践还是审美——"二元对立"批判范式下中国音乐教育的困惑》、王州《论"以音乐审美为核心"的音乐课程基本理念》、刘倩男《"审美"与"实践"音乐教育哲学思想对我国音乐教育的现实指向》等文章,都以中国音乐教育实践为现实背景,对当代音乐教育哲学研究中"审美"和"实践"两种范式的基本问题进行了讨论。

音乐哲学是人类对世界理论化、系统化认识的总结,是特定社会和历史的产物。从哲学层面进行理论研究的文章还有张业茂《"音乐教育"的语形、语义与语用——对"音乐教育"的语言分析》、朱玉江《从交往理论看音乐教育实践哲学》、韩忠岭《两种哲学视阈下音乐教育的哲学诉求》、柳良《对美国当代音乐教育哲学观念的若干思考》、姬晨《兼容并蓄·相得益彰——从课标修订管窥我国基础音乐教育的哲学观》等,这些探讨对中国音乐教育理论研究的发展无疑具有积极的作用和参考价值。

管建华《音乐文化哲学与音乐教育哲学思想》一文以社会文化哲学、民族文化哲学和历史文化哲学为基础探讨了音乐文化哲学与音乐教育哲学的关系;该文尝试汇通中西哲学,提出建立中国文化哲学为基础的中国音乐教育哲学思想。周凯模《中土"乐教"哲学与民间音乐传承》提出中国自古就有基于中土宇宙论的乐教哲学体制,在近代引进西方教育分科体制后,中土"通才式"的教育体制断裂,中土优秀的乐教思想被忘却。而在民间"乐教"思想中,却依然坚守着中土"天人合一"的哲学精髓,是对古代优秀乐教思想的延续,因此对于中国民间乐教传统的丰富资源的调查研究任重道远。代百生《音乐美育:中国音乐教育思想的发展主线》中认为以"美育"为发展主线的中国音乐教育思想既源于对德国古典哲学"审美"与"美育"观念的吸收,也体现了中国儒家礼乐思想的文化传统的影响,提出正确认识音乐美育的内涵,将有助于建立中国特色的音乐教育哲学理论。

0.4 国外研究综述

国外的研究大体也未超哲学与美学的范畴。莫塞根据音乐哲学的发展,把音乐哲学分为哲学家的音乐哲学和音乐家的音乐哲学。前者立足于总体性的考察而后面向音乐,它在音乐技巧性问题上的论述难于一矢中的;后者立足于音乐而后面向总体性的考察,它在逻辑上的研究疏漏难免。应该力求二者的完美统一,力促音乐哲学的发展和深化。

美国密歇根大学音乐教育系主任玛丽·麦卡锡（Marie McCarthy）教授介绍了国外音乐教育哲学的发展趋势，在其主旨报告《变迁世界中的音乐教育哲学：新视野与未来发展的方向》中，麦卡锡回顾了自20世纪70年代以来美国审美音乐教育哲学与实践音乐教育哲学的发展历程，指出在过去的二十多年里，音乐教育哲学成为音乐教育的宣传、政策的主要知识来源。

第一章 音乐教育的基本原理

1.1 人类学论点

音乐是什么？人类社会音乐的起源可以追溯到古老的洪荒时代。在人类还没有产生语言时，就已经知道利用声音的高低、强弱等来表达自己的思想和感情。随着人类劳动的发展，逐渐产生了统一劳动节奏的号子和相互间传递信息的呼喊，这便是最原始的音乐雏形。从这个意义上来说，音乐是直接从人类的劳动生活中产生的，是作为一种社会现象，伴随着人类的出现而产生的；或者更确切地说，它是人类社会发展到一定阶段的产物，是与人类进化同时发展的。

音乐是人类社会生活在人类头脑中的主观反映的结果。我们日常生活中最熟悉的哭泣声和叹气声，这些音调总是下行的，即从高音向低音方向滑下来，绝不会是相反的。对应地，通过观察不难发现，音乐作品中也是用下行的音调和旋律来表现悲伤和哭泣的。音乐的本质是实践。道理很简单，因为人类对音乐的感知和表现是基于社会实践过程的。如果一个人脱离了社会实践，就难以收集到形成音乐的丰富的感知材料。因此，音乐的本质可以定义为具有一种特定的思想内容的音响形象，同时也是一种对社会生活审美性的主观反映。据国外媒体报道，一项最新研究显示，音乐技能进化形成于 3000 万年前。这将解释为什么黑猩猩会敲击树根，猴子的叫声有时像唱歌。这项最新研究发表在近期出版的《生物学快报》期刊上，同时将揭晓一个类似"先有鸡还是先有蛋"的问题——语言和音乐哪一个更早？答案是音乐。研究报告作者维也纳大学认知生物系博士安德里亚·拉维那尼（Andrea Ravignani）称，音乐行为是构成音韵模式的第一步，之后才逐步形成语言能力。音乐同直立行走和语言功能一样，是人在进化过程中逐步形成的能力，具有生物基础，可能是人类的本能。它出现在人类的早期历史中，帮助人们在恶劣环境中生存下来。对音乐起源的进化视角的解释也是基于人对音乐的特殊认知——与音乐相关的认知能力及心理机制是否是自然选择或是进化的结果相关。迫于社会形成的压力，声音得到了系统的组合。说话与歌唱之间，舞蹈、器乐与带声响的表情动作之间有了明显的区别，意识使人类的行为有了展望和思考的特征。最初音乐文明的诞生大约在公元前 9000 年。还有另外几种推测，也是可以接受的。例如，没有什么能够证明声乐早于或晚于器乐，这要依我们给音乐下的定义而定。到旧石器时代后期，智人才制造出能够发出一定声音的物体，如石头、镂空的树干（石琴的前身木琴，鼓）、骨哨、切削的芦竹。但到了新石器时代（约公元前 9000 年），当出现了可以打磨的石头工具后，人类才能够根据模型制作出发声物体。这是音乐文明发展的必要条件，大概在这个时候出现了带膜片的和带弦的乐器。接下来人类迈入冶铜文明初始时期（约公元前 5000 年，小亚

细亚出现了铜），炼铜技术的掌握使人类能够制作出比较精细的乐器。乐器的进步决定了音乐的发展，同时也带来了新的音乐思想。乐器促进了器官的使用，器官开发了乐器的功能。

音乐不仅仅是人们的一种行为，更是人类的一种文化的具体体现。传统的音乐文化是人类的一种历史遗产，人们应该对其给予足够的尊重，并且借鉴其中优秀的文化内涵，进行新的音乐创作。可是传统的音乐文化毕竟有一些不足之处，不能满足人们随着时代的发展产生的一些需求，所以音乐的创造性元素则显得更加重要。在传承音乐文化的同时，加以创造，才能够使得音乐这种文化更好地发展。有了音乐意味着大脑已经达到高层次的进化，这是否只在公元前三四万年的旧石器时代后期才出现呢？也许歌唱是与有组织的语言同步发展起来的，因为有组织的语言同样也需要有抽象能力，也需要通过对大脑进行复杂准确的刺激才能产生不同的声音。"歌唱"最初的概念是什么，很难界定，在不同时期和不同的社会群体中，它有不同的特点，这些特点是由社会组织结构、历史遗产、信仰、语言等因素决定的。就是今天，在距离欧洲仅仅几个小时飞行航程的地方，仍有很多民族——古老文明的继承者，他们吟唱和崇尚的歌，其唱法和原理与我们的完全不同，甚至有很多人轻率地表示不承认这是声乐。要了解音乐以及与音乐有关的一系列问题需要先从音乐哲学说起。哲学是一切的根基，当然也是音乐的根基。

"中西方音乐起源究竟哪个更早"这个问题尚难定夺，但是两者都有其灿烂的历史。中国音乐哲学史是中华民族对音乐的认识史，它以抽象思维概括地记录了中华民族音乐思想在漫长的岁月里的发展历程。

中国音乐哲学思想滥觞于史前，成书于殷周之际的《易经》。它记载了殷商以前先民对自然、对社会、对劳动、对生活、对原始崇拜所萌发的感受与认识。在音乐起源的祭祀说、巫术说、图腾崇拜说、摹仿说、物动心感说、举重劝力说中都包含着音乐哲学的思想，它们成了后世音乐思想的胚胎和萌芽。西周至春秋时期，我国进入了封建社会，这段时期主要从哲学上探索音乐思想，提出了"和"与"同"、"中"与"淫"、"音"与"心"、"衰"与"乐"、"乐"与"礼"、"天"与"人"的诸多对子关系，它涉及音乐与自然、音乐与社会、音乐与礼、音乐的构成、音乐的特点等等。西周创立的制度和文化是中国封建社会和文化的基础，周人天命转移的历史观、王权神授的政治思想、宗法道德思想，致使中国哲学在形成初期就存在自然属性与社会属性纠缠在一起、分辨不清的缺憾。儒家在继承它，墨家在改造它，道家在批判它时也摆脱不了西周哲学的影响。战国时期，儒墨共显、儒道并列，但儒家思想占据主导地位，已由音乐哲学向音乐本质、音乐社会功能等问题探索，有着强烈的社会哲学色彩。秦汉时期，追求与自然的和谐。东汉张道陵倡导的道教、东汉传入的佛教，它们日臻成熟的音乐哲学思想对后世的影响日渐加深。宋元明清时期，封建国家中央集权专制更加完善，封建唯心主义理学即三纲五常等伦理成为哲学的最高范畴。唯物主义哲学家在理、气、心、性、知、行等哲学问题上和唯心主义展开了尖锐的斗争。

古希腊时代的音乐概念也用于数学和天文学。音乐的数学性体现于物质结构以及一切有助于宇宙秩序的万物之中，因此音乐结构类似于人类心灵和世界万物。早期基督教与中世纪时期的哲学一般基于古代关于美的理论，即感知时能即刻得到乐趣，而非首先得出关于艺术的任何理论。文艺复兴时期哲人认为音乐所表现的是情绪和话语，而不是

柏拉图所幻想的性格和思想。但到了 17 世纪，人们发现这一争论毫无必要，因为扎里诺所属的威尼斯派所指的是公共仪式音乐，而伽利略所属的佛罗伦萨派所谓的音乐是比较私人性的。理性主义与启蒙时期以及之后的研究者对音乐哲学众说纷纭，思想流光溢彩，总体来说占据了西方音乐哲学史的重要比例，成为日后研究的根据与起源。笛卡尔对音乐哲学的影响不只是情感论。他尝试将和声的数理基础理性化，但没有成功。拉莫基于笛卡尔的研究解释了和声体系，将各种可能的和弦归结为三和弦及其转位。现代和声概念拥有了理性基础，占据了音乐思想的中心位置。由于旋律往往被认为是他律的，所以拉莫的理论有直接的意义，那就是：和声比旋律重要，这成为音乐自律的新基础，使乐器更容易占据中心位置。

音乐哲学和音乐美学是密不可分的。因为就单独意义来讲，美学就蕴含着哲学。音乐美学是从 18 世纪下半叶才在欧洲出现的，因此音乐哲学也在同一时期随之发展。从理论上思考音乐这种富有艺术性的表现形式的地位便是所谓的"音乐的美学"。这类思考被看作是对古希腊音乐的哲学思考的延续。自然科学不断发展，17 世纪理性主义提出数学的纯概念性能够证明音乐的真正结构可以不受多变的感官感知限制，即音乐是心灵无意识的计算。这显然是与理性主义观点对立的。理性主义则坚持我们之所以能够理解世界，是因为世界给我们感官留下了印象，这是物质基础。鲍姆加腾在 1750 年的《美学》中研究感官感觉事物的价值。哈曼在《美学核心》中讲道，坚持感官感觉是掌握真理的主要手段，掌握真理需要自然的语言而不是一般哲学语言。19 世纪下半叶乐器地位的变化影响了研究艺术的新的美学方法。音乐不再被理解为向听众表达什么，而是听众在作为客体的音乐中，表现自己是主体。这强化了作曲家、表演者、听众和音乐本身的紧张对立。音乐美学产生于十七八世纪，由启蒙思想所造就。康德坚持认为音乐仅仅有感觉美的作用，是最低形式的艺术。客观知识可以理解为是主观认知的产物，世界上所有知识都是依赖想象活动。虽然承认想象的确是部分按照规律运转的，但是康德还是拒绝承认自然有其内在结构，他认为是我们赋予自然以法则。这些主张在康德以后的音乐哲学和美学思想里起到了关键作用。

在浪漫主义的思想里，试图调和自然科学和人类自由伦理的矛盾，这成为德国唯心主义和浪漫主义哲学的基础。这些尝试联系着 18 世纪末对奏鸣曲动态形式所固有的新的可能性的探索，奏鸣曲提供了形式框架，以及通过探索对比和矛盾来发展这种框架的想象自由。音乐与哲学的互动是早期浪漫主义思想的特点，因为这一思想认为，艺术与科学的表现形式之间没有绝对差异，因此语言与音乐没有最终界限。每一种艺术都有音乐的原则，当其完成后，本身也就成了音乐，甚至哲学也是如此。浪漫主义并不优先考虑用来具体指称事物的语言，而是通过音乐了解世界的某些方面。任何有语言的地方都有音乐的因素。浪漫派哲学家索尔格是最强调关注音乐与绝对的关系的。他认为音乐的效果存在于这样的事实中："在每一个现实的瞬间感里，整体的永恒在我们心中出现。因而音乐获得了平时理解力所无法获得的东西。但是，音乐获得的这种理解并非真正的目标，只是借用了一种普遍空洞的时间形式而已。"

19 世纪下半叶的音乐哲学家和美学家不像浪漫音乐哲学家那样将主体—客体的区分、美学理论中其他绝对的区分视作错误，而是研究作为主观情感表现的音乐。达尔文声称音乐和节奏是我们半人类的祖先求偶时所运用的。19 世纪下叶音乐哲学和美学的另

一个特征倾向是试图将音乐嫁接到人类本性的理论上。达尔文的说法类似浪漫派，也有点类似叔本华形而上的意志论。20世纪音乐美学及哲学理论获得的最重要的发展是出现了音乐同社会—历史联系的复杂理论。20世纪20年代起，英美音乐哲学很大一部分反映了语言学里新兴的"分析"哲学的影响，认为对语言的逻辑分析可以解读思想。但是后来的维根斯坦坚持认为理解语言中的句子就像理解音乐主题，这样的哲学常常压制了有关语言方面因素的思考（浪漫派认为语言因素是同音乐不可分割的）。

通过大体的对照比较我们可以发现一点，中西方的音乐哲学都是根深蒂固地建立在中西方哲学的基础上的。西方音乐哲学较中国音乐哲学更为抽象、细化，而且更贴近于"人"和民族，并且与美学密不可分。因为人们思考艺术，关注艺术能够说明神学、哲学和科学不能说明的东西，这样美学便成为独特的哲学话题。无论是在中国还是西方国家，音乐哲学越发展到后期越是复杂，难以以一家之言概括。这也符合事物的曲折上升的发展规律，最终也许会从纷繁的思虑中汇合成较为统一的理论。

音乐的起源具有什么样的意义？它形成了哪些机制？与这些心理机制相应的生理基础和心理基础是什么？音乐能力是先天遗传的还是后天形成的等等，只有这些问题得到解决后我们才能对音乐的适应功能有一个比较清楚的认识。这里只从进化心理学的视角，从音乐的进化——自然选择的产物，这样一个角度去考证。在人类遗传程序运作和个体及种族进化的过程中，音乐与其有什么关系，以及有怎样的相互作用。人类的发展需要从多个维度进行探究。这里只对其中的遗传与进化的角度来作分析。

1.2 音乐教育的四个基本方面：目标、课程、学习与方法

一个教育系统大致可以分为五个模块，分别是教育目的、教育目标、课程设计、教学设计、教育实施。在这五个模块中，教育目的和教育实施模块面向的对象是人，即教育目的是培养高素质的人，而教育实施也是教师和被教育的对象之间直接发生的社会活动，这种社会活动直接影响教育的结果，即教育目的的达成。

所谓教育功能，即指教育活动的功效和职能，就是"教育干什么"的问题。教育的功能大致可分为两方面：个体发展功能与社会发展功能。教育的个体发展功能可分为教育的个体社会化功能与个体个性化功能两方面。社会活动的领域主要包括经济、政治和文化等方面，因而教育的社会发展功能又可分为教育的经济功能、政治功能和文化功能。

什么是教育？这个问题乍看起来似乎很简单，但在一次国际教育会议上，留美博士黄全愈请教一位英国的教育家，却没有下文。可见，这个问题并不那么简单。

教育是一种改变人类对客观世界认知的途径，一种积极引导人类的思想、认识和改造世界的积极有效的途径。从中性词的角度看，可以有"影响"与之相对应，从贬义词的角度看，可以有"唆恶"与之相对应。教育是一种人类道德、科学、技术、知识储备、精神境界的传承和提升行为，也是人类文明的传递。总之，教育的本质属性，就是它的社会性，即教育是一种影响，一种积极的影响，一种对人类认识和改造客观世界及自身的积极的影响。教育的最终目的是达到教是为了不教，即教会其自我反思自我管理的生存和发展的能力。

通俗点说，"教：上做下学（或模仿）；育：正确态度对待客观。"教育最终目的是以正确的习惯和态度对待客观。教育的逻辑起点自然是人类社会发展的产生。从猿到人的转变是由于生产劳动，猿在劳动中逐渐形成以大脑和手为核心的主体机制。大脑可以思维，手可以操作，这就使人区别于一般动物而变成"高级动物"。有了主体机制才有可能成为具有实践认知能力的主体人，人类才能把自己提升为认识和改造客观世界的主体，从而把客观世界变成人类改造和认识的客体。人类社会是人类在社会实践中创造出来的自身存在的形式。始见于《孟子·尽心上》："君子有三乐，而王天下不与存焉。父母俱存，兄弟无故，一乐也；仰不愧于天，俯不怍于人，二乐也；得天下英才而教育之，三乐也。"《说文解字》的解释，"教，上所施，下所效也"，"育，养子使作善也"。"教育"成为常用词，则是19世纪末20世纪初的事情。19世纪末20世纪初，辛亥革命元老、中国现代教育奠基人何子渊、丘逢甲等有识之士开风气之先，排除顽固势力的干扰，成功创办新式学校；随后清政府迫于形势压力，对教育进行了一系列改革，1905年末颁布新学制，废除科举制，并在全国范围内推广新式学堂，西学逐渐成为学校教育的主要内容。

多元智能理论（简称 MI）是美国发展心理学家、教育家加德纳在20世纪80年代提出的关于智能发展的重要理论。加德纳的多元智能理论表明，个体的智能并不是单一的，而是多元的。他认为每个人都或多或少具有这八个半的智能，只是其组合和发挥程度不同，而适当的教育和训练可以使每一种智能发挥到更高水平。因此，教育应该在全面开发每个人脑子里的这些智能的基础上，给每个人以多样化的选择，使其扬长避短，从而激发每个人潜在的智能水平，充分发展人的个性。美国哈佛大学《零点项目》的研究表明：科学思维与艺术思维尽管有不同的一面，但更有相通、互补的一面。两者缺一不可，只有同时掌握这两种思维，才是全面发展的人。《零点项目》研究认为，艺术思维也要靠逻辑，科学是发现、分析、解决问题的过程，艺术过程同样要发现、分析、解决问题。对人的大脑的研究认为：在一般情况下，大脑左半球主要有言语的、分析的、逻辑的、抽象思维的功能；右半球主要有非言语的、综合的、直观的、音乐的、几何图形识别的形象思维的功能。尽管它们分工不同，但由于脑胼胝体的结合功能，左右两半球能够互相协调、互相配合、互相补充。而且，任何复杂的心理活动，例如艺术活动、科学活动都必须依赖于大脑两半球的不同功能、不同工作方式的互补和协调才能进行。而艺术教育对全脑功能的开发体现在两个方面：一方面，艺术是适合空间加工的灵活、开放的创造性活动，是情感的接纳和表现，它主要由右半球控制；另一方面，任何一种艺术活动，又都是大脑两半球协同作用的结果。艺术加工的高级过程受右半球控制，但是新近的研究发现，在音乐方面，对音乐旋律、节奏的感知在右半球，而对音乐性质以及乐曲各要素之间关系的理解方面左半球起了重要作用。艺术教育是指以艺术为媒介，培养人的艺术能力与艺术境界的系统活动。狭义的"艺术教育"，也可称为"专业艺术教育"，它通过系统的理论与技能的训练，培养专业艺术人才，各种艺术院系就是如此。广义的"艺术教育"，也可称为"公共艺术教育"，艺术教育是指通过文学、音乐、美术等艺术手段和内容，对人进行培养和熏陶，使人具备正确的审美观和感受美、鉴赏美、创造美的能力与素质的审美活动。艺术教育的最大特点是非功利性。它能提升人的精神境界，丰富人的文化修养，塑造

完美的人格。中国高校艺术教育分为专业艺术教育和公共艺术教育。一般分为三种情况，即专门艺术院校、师范院校中的艺术系科以及综合大学中的艺术院校。而理工科大学基本上没有专门的艺术院系，即使有，也是以设计为主的艺术学院。高校公共艺术教育的对象是在校全体学生，在每所高校它都是不可缺少的。近几年来，大部分理工科大学成立了艺术教育研究室或中心，但还是附属在人文学院、艺术学院或者校团委，没有形成独立的管理部门。

1.2.1 思维能力教学的实践

学校已经成为教育的默认场所，学科知识已经成为教学实施的主要载体，因此基本知识和基本技能仍然是学校教学的重要目标。然而，随着社会的发展，知识本身所起的作用越来越有限，人们越来越关注学生获得知识的方式，因为不同的知识获得途径，会带来不同的附加效果，这种效果往往比知识本身更重要。

马克思主义认识论认为，人们获得知识有两种途径，一是通过直接经验，二是通过间接经验。直接经验是通过自己亲身实践创造或者发现的知识，而间接经验就是通过阅读书本或者别人传授的知识。在教学中，学生获得知识的方式也可以分为两种，一是教师通过言语传递的，二是学生在直接完成活动中发现的。据此，我们可以将教学分为两种类型，一是解释型教学，二是创造型教学。在解释型教学中，教师通过各种手段将知识解释给学生，使学生明白知识的含义，从而获得知识；然而，在创造型教学中，教师需要给学生设计好活动，学生通过完成相应的活动来创造知识。在以"双基"为目标的教学中，主要采取的教学方式是解释型教学，因为这种方式可以快速高效地让学生掌握知识，但是学生除了获得理解能力和知识之外，难以提升其他能力。而在创造型教学中，学生除了获得知识与技能外，还可以提升创造能力。一般来说，只以获得技能为目标的教学称为训练。例如，各种体育技能训练以获得某种特殊技能为目标，思维训练以获得某些特殊的思维技巧为目标。对于基础教育来说，学生还没有到专业发展的阶段，应该以基本知识、基本能力、基本素质为目标，因此不宜采用训练的方式进行教学。

思维能力是成功解决问题所需要的主观条件。思维能力又分为分析性思维能力和创新性思维能力，前者是成功解决相似问题所需要的主观条件，也称为迁移能力；后者是指解决新异问题所需要的主观条件，尤其是解决复杂的高难度问题所需要的主观条件。思维能力是一个人终生所需的，是一个人取得成就的必备条件，也是创新型人才必备的条件。因此，我国教育的新课程标准也将思维能力列为各个学科的重要教学目标。

（1）思维能力的本质

思维能力是近年来心理学广泛研究的概念，但是目前还没有一个明确的定义，甚至还没有形成共识。然而，思维能力又是新课程标准中的一个重要成分，是教学人员无法回避的概念。由于对思维能力本质的认识缺乏共识，人们在研究思维能力教学时所指的目标也是很模糊的，有时是指思维的过程，如杜威的思维过程；有时是指思维的具体操作，如德博诺的思维技巧训练；有时是指思维的效果，如林崇德的思维的品

质等。但是，究竟思维能力与其他的性能有何不同，本质上有何区别，从目前的解释上来看无法找到答案。例如，思维能力与方法、知识、思维技巧有什么区别？现有的文献很难解释清楚。

我们经过研究认为，思维能力与知识、方法的区别在于使用方式的不同，知识方法的使用是有意识的，而思维能力的使用是无意识的，而从记忆的角度看，知识和方法是以陈述性记忆或者程序性记忆存储的，而思维能力是以内隐记忆的形式存储的，而内隐记忆的具体位置也是无法说清楚的，思维能力的存储特点和使用方式是一致的。

研究表明，内隐记忆主要是靠隐式方式获得的，即不能直接作为行为的目标。例如，我们说话时是靠语法发挥作用的，然而我们单独学习的语法规则反而不利于言语对话。同样，思维能力是解决问题时所需要的，但是这种作用是隐式的，我们所能感觉到的只是问题本身，至于何时解决是不确定的。思维能力的获得是通过解决问题实现的，是在解决问题的过程中自然得到的，离开了问题，而单独地讲授问题解决过程是无法得到思维能力的。

（2）教学目标的确立

解决高难度的问题需要反复思考，不但需要知识技能和方法，还需要激活这些成分的思维能力，同时还需要强大的意志力和开放的人格。因此，我们将思维能力的教学目标设置为五维：知识、技能、思维能力、素质和人格。研究和实践表明，知识和技能都可以通过解释和练习获得，因此可以通过解释型教学得以实现。然而，思维能力，尤其是创新思维能力是亲自解决问题的体验，是直接经验而非间接经验，因此只能通过创造型教学获得。而且，思维能力属于隐性知识，是可意会而不可言传的，因此只能通过隐式教学方式获得。在制定教学目标时，我们提供了创新思维能力的教学目标分类，教师可以更有效地描述创新思维能力的教学目标。

（3）思维能力教学的模式

在实践中我们探索出了一套比较稳定的思维能力培养的教学模式，即创造型教学的一般模式：目标设计；新异问题设计；问题探究；启发点拨；结果展示；质询反思；归纳总结；练习巩固；拓展迁移。

（4）新异问题的主要特征

我们的实践和研究表明，一个有效的新异问题应该具备以下特征：问题情境贴近学生的生活，选择学生感兴趣的活动；问题活动基于学生的经验，学生可以动手操作；使用教学目标所涵盖的内容对问题的解决是必要的；解决该问题的难点和关键是应用教学目标；问题对于学生应具有新异性；问题对于学生应具有挑战性。

利用以上的问题特征，我们设计了小学数学1～6年级的720道新异问题，并以此设计了相应的720个教案，形成了《小学数学创新思维能力教程》1～6册。实践表明，这些教案可以在培养小学生创新思维能力方面发挥重要作用。

（5）思维能力培养的启发策略

思维能力是学生在亲自解决问题中获得的，强大的意志力是在学生解决复杂困难的问题时获得的。因此，学生的参与度越高，思维能力教学的效果就越好。据此，我们提出了提示最小化原则，即当学生遇到困难时，为了让学生解决问题，应尽量给予最小的提示。同时，我们还给小学创新思维能力教程的每个探究问题提供了参考的启

发问题。

音乐教育从广义上讲是通过音乐来影响人的思维、情感、道德品质，从而提高人的文化修养、塑造价值观。音乐教育的四个基本方面包括：音乐教学目标、音乐课程、音乐教学方式与方法。

音乐教育目标不是把学生们都培养成为音乐家，而是面向全体学生，通过音乐特有的形式、手段，培养出高尚、完美的现代人，这也是德育教育所要达到的。我国现阶段音乐教育目标明确规定，音乐教育是进行美育的重要手段之一，培养学生学习音乐的良好态度，引导学生积极参与音乐实践活动；丰富情感体验，使学生具有感受、表现、欣赏的核心发展，培养合作意识，乐观向上的生活态度。弘扬民族音乐是目前中学音乐教育中重要的内容，使年轻一代了解、熟悉、热爱本民族的文化传统，达到音乐教育的社会目标。

音乐的功能是音乐教育的前提。音乐的功能主要概括为三个层面：物理、生理、心理。音乐作为一种声音，是自然的物理现象；人在有意或无意中生理上都会受音乐的影响；音乐对人的心理所产生的作用是双向性的，使音乐教育能有效地促进学生平衡和谐发展。音乐教育是其他学科教育不可替代的，这是音乐自身的美所决定的。"音乐美是一种独特的只为音乐所特有的美。这是一种不依附、不需要外来内容的美，它存在于乐音，以及乐音的艺术组合中。优美悦耳的音响之间的巧妙关系，它们之间的协调和对抗、追逐和遇合、飞跃和消逝，这些东西以自由的形式，直观地呈现在我们的心灵面前，并且使我们感到美的愉快。"

从音乐课程的角度来说，其目标具有的功能有：明确音乐教育发展方向，提示音乐教育计划要点，提供音乐学习经验方法，确定音乐教育评价基础等等。这四者存在一定的关系，通过明确音乐教育的发展方向和提示音乐教育计划要点，为学生提供达到目标的最优的音乐学习内容、方法与经验，并以此确定为评价音乐教育活动结果的标准。

对于更为明确和具体的音乐教学目标来说，其功能和作用主要有以下几点：

① 导向——明确音乐教学方向，提出音乐教学任务，确定音乐教学方式，主导音乐教学过程。

② 规划——明示音乐教学计划，界定音乐教学范围，规范音乐教学进度，提出音乐教学要点。

③ 调控——调节与改进音乐教学的操作过程和方法。

④ 评价——检测与评价音乐教学的实施过程和效果。

在音乐新课程中，课程目标是由三个维度构成的，即情感态度与价值观，过程与方法，知识与技能。《基础教育课程改革纲要》指出："改变课程过于注重知识传授的倾向，强调形成积极主动的学习态度，使获得基础知识与基本技能的过程同时成为学会学习和形成正确价值观的过程。"这段表述清晰地说明了新的课程目标的设计思路和内涵。新的课程目标的表述方式，体现了新的知识观和学生观，体现了在人的发展中多维目标的整合，体现了素质教育对课程目标体系的要求：

音乐教学目标的表述是每一个音乐教师都要面对的具体问题，一般来说，应该包含三方面要素。

(1) 目标要明确，具体，简洁，指向清晰

音乐教学目标在具体表述上不同于音乐课程目标，更有别于传统音乐教学大纲中的"教学目的"。音乐课程目标是从宏观的角度规定某一教育阶段音乐教育所要达到的最终结果，而音乐教学目标则是从微观的角度，预计某一时段、某一环节音乐教学所要获得的结果，是学生在音乐教师指导下，其音乐学习活动具体的行为变化表现。目标虽含有目的、里程的意义，但目标不同于目的的那种总体性、终极性和普遍性价值，它更体现在具体性、阶段性和特殊性价值上。因此，表述音乐教学目标的首要一点，就是目标要明确、具体、简洁、指向清晰。然而，一些音乐教师由于对此认识得不够清晰，加上传统大纲的影响，往往把"课程目标"或"教学目的"当作教学目标来对待，目标表述得非常宽泛、笼统。例如，"培养学生的创新精神与实践能力，增强音乐文化素养，热爱祖国，成为'四有'新人"，"培养学生成为德智体全面发展的人"，"通过学习这首歌，培养学生的爱国主义情操和共产主义道德风尚"，"通过欣赏这首乐曲，提高学生的欣赏水平"，"学习和掌握简单的乐理知识"，"开拓学生的艺术视野，发展学生的创造力"等等。这些又虚又空的所谓的"目标"对音乐课堂教学没有指导意义，也没有评价的价值。

正确的音乐教学目标表述应明确、具体和简洁，主要涵盖本课时学习的具体内容、方法、过程及要达到的程度和水平。

(2) 目标要涵盖三个维度

教学目标由单向变成多维是音乐新课程同传统音乐课程在目标上的另一个重要区别。以往，音乐教学目标重点关注的是知识与技能方面，例如，"学习 sol，mi 两音，能够唱准它们的音高。用 sol，mi 两音及四分、八分音符和四分休止符创造简单的旋律"，"指导学生准确和谐地唱好这首歌曲。通过欣赏及讲解使学生掌握大合唱的有关知识，了解作曲家冼星海的生平"等等。上述目标缺乏"情感态度与价值观"维度，"过程与方法"维度不清晰，主要突出了"知识与技能"维度。正确的目标确立方式应该综合三个维度的表述。

(3) 正确使用目标的行为动词

新课程的一个重要理念是"以学生的发展为中心"，在这一理念的指导下，教师角色、教学方式和学生的学习方式均发生了质的变化；也就是说，课堂教学的行为主体是学生而不是教师。而过去在"教师中心"和"学科中心"的传统观念里，音乐教学目标通常表述为"通过学唱歌曲，培养学生的识谱能力与歌唱能力"这样的句式，目标的行为主体是教师而不是学生。这种表述方式体现了从教师角度来表述教学目标的特点，即教师要通过学唱歌曲培养学生某些方面的能力；而实际上，判断教学效果的根本依据是学生想在课堂上获得哪些音乐方面的进步，而这恰恰不是教师单方面的主观愿望能够实现的。如此看来，像"通过……使学生……"，"通过……培养学生……"，"通过……引导学生……"这类在传统音乐课程"教学目的"中经常使用的行为动词，已不符合音乐新课程"教学目标"的表述要求。相反，由于音乐新课程是从学生、从学习者的角度来表述目标的，因此其行为动词多为"对""在""用""能够""感受""体验""了解""掌握"等。

课程目标是学校课程价值的具体性体现，是课程阶段性、特殊性的结果显示。传

统的课程通常以每一门学科对应某一特定的学生发展目标，如德、智、体、美、劳，以至于人们普遍认为，如果学生各门学科都优秀，就是获得了全面发展。新课程对学生的全面发展给以新的阐述和定位，突出的特点是课程目标由单向方式走向多元、综合与均衡。具体来说，每一门课程目标都体现了情感、态度与价值观，过程与方法，知识与技能三个维度的有机整合。《标准》的"课程目标"同《教学大纲》的"教学目的"有所不同，目标虽含有目的、里程的意义，但目标不同于目的的那种总体性、终极性和普遍性价值，它更体现为具体性、阶段性和特殊性价值。因此，对于课程目标，我们可大致理解为：在学校教师指导下，学生某种学习活动的具体的行为变化表现和阶段性、特殊性的学习结果。

音乐课程目标具有下列功能：
① 明确音乐教育发展方向。
② 提示音乐教育计划要点。
③ 提供音乐学习经验方法。
④ 确定音乐教育评价基础。

上面四者的关系是：通过明确音乐教育的发展方向和提示音乐教育计划要点，为学生提供能够达到目标的最优的音乐学习内容、方法与经验音乐课程目标需在具体的音乐教学中完成，因此，在某一方面、领域和学时的音乐教学中，还有着更为明确和具体的音乐教学目标。

音乐教学目标的作用是：
① 导向——明确音乐教学方向，主导音乐教学过程，提出音乐教学方法，决定音乐教学结果。
② 规划——明示音乐教学计划，界定音乐教学范围，规范音乐教学进度，提出音乐教学要点。
③ 调控——调节音乐教学过程，制约音乐教学方式，变化音乐教学方法，调控音乐教学操作。
④ 评价——检测与评价音乐教学过程效果。

音乐课程总目标是从宏观的角度，规定某一教育阶段音乐教育所要达到的最终结果，它以音乐课程价值的实现为依据，具体的内含在情感、态度与价值观，过程与方法，知识与技能三个维度的表述中。那么，音乐课程目标为什么要用这样的一种表述方式？为什么要按三个维度分类？这是每一位音乐教师都很关心的问题。

教育部颁发的《基础教育课程改革纲要》中关于基础教育课程改革的具体目标是："改变课程过于注重知识传授的倾向，强调形成积极主动的学习态度，使获得基础知识与基本技能的过程同时成为学会学习和形成正确价值观的过程。"这段表述实际上包含了三个方面的具体目标，即情感、态度与价值观，过程与方法，知识与技能。这种新的课程目标的表述方式，体现了新的知识观和学生观，体现了在人的发展中多维目标的整合，体现了素质教育对课程目标体系的要求。长期以来，基础教育课程目标指向单一的认知领域，把课程视为知识、视为学科。知识为中心、知识标准化、知识统一化支配着课程构建、设计与实施。这种单一、片面的课程观所带来的弊端显而易见，它加重了基础教育课程过于注重知识传授的倾向，造成了课程结构突出学科本位、

科目过多、缺乏整合，课程内容"难、繁、偏、旧"和过于注重书本知识，课程实施过于强调接受学习、死记硬背、机械训练，课程评价过分强调甄别与选拔等一系列的问题。新的课程观建立在对传统"知识本位""学科本位"批判与反思的基础上，突出"以人为本"和强调课程的整合。具体来说有着以下内涵：

① 学生是课程的核心。课程目标的设计，首先要把学生看成一个活生生的人，以学生现实生活和未来生活作为依据，既要满足学生现实生活的需要，又应立足于学生未来生活的构建。它关注学习者的兴趣、态度和需要，关注学习者的个性发展，关注学习者与自我、与他人、与社会、与自然的关系，关注学习者与课程各因素之间的联系，以一种整体的观点来看待"学生是课程的核心"，并将学生的发展视为课程的根本目标。

② 重视课程的整合。课程目标的设计建立在对人的生命存在及发展的整体关怀上，而不仅仅是认识性目标。过去，像智力、能力、情感、态度、学习过程、学习方法等往往被忽视，其价值成为知识的附庸。而新的课程观在体现由"知识本位"向"人本位"转变的同时，必然要将课程目标由单一的认知性目标转变为情感、态度与价值观，过程与方法和知识与技能的。在具体的音乐教学设计中，传统的"教学目的"同现在的"教学目标"有着根本的区别：前者带有浓厚的"学科本位"和"教师中心"痕迹，其设计体现为"教什么""怎样教""通过教达到什么目的"等等；后者则体现了从"教师中心"到"学生本位"的转变。"教学目标"是从学习者的角度出发，根据课程标准和教材来设计目标要求及目标水平。需要说明的是，音乐教学目标的确立和表述是每一位音乐教师进行教学设计的自主行为，不必过于追求统一，千篇一律；从另一个角度来说，音乐教学本身就是艺术，而艺术是需要个性的，没有个性就形不成独特的教学风格，更谈不上创新与发展。传统音乐教学对教师的备课要求比较统一，强调共性，过于追求标准化与规范化，许多教师都是一个模子，一个套路，这种缺乏实效的表面文章不可能获得良好的教学效果。而音乐新课程则首先关注一个"新"字，在新的课程理念指导下，音乐教学目标的设计与表述必然会精彩纷呈，焕然一新。

情感态度与价值观在人的成长历程中具有十分重要的意义，是引导人健康向上、乐观积极的精神基石。传统的课程观由于过分强调认知而忽视了情感态度与价值观在学习中的功能，致使该项目标形同虚设，从而导致把丰富、生动的教学活动局限于狭隘、单调的认知主义框框中。这种缺乏情感内涵、充满理性的课程设计，不仅使学生普遍感到学习的枯燥和单调，甚至恐惧、苦恼，丧失了学习兴趣，而且极易造成学生的"情感营养不良""情感偏枯"等现象。

新的课程观将情意因素提高到一个新的层面和高度来理解，赋予其在课程目标中重要的价值取向。例如，情感，不仅仅体现为学习兴趣、学习爱好和学习热情，更体现为情感本身的体验与内心世界的丰富；态度，在表现为学习追求、学习责任的同时，更表现在对生活的乐趣、进取、向上的态度；价值观，既反映在个人价值方面，同时也反映在个人价值与社会价值、自然价值的统一等。这三个具有独立意义的要素已成为课程目标的重要组成部分。不同学科，其"情感态度与价值观"的取向和内涵是不同的。在音乐课程中，由于音乐课程的性质和价值所决定，必须突出其"情感态度与

价值观"方面的目标,以体现音乐教育的本质是审美,是实施美育的重要途径这一特点。对于音乐课程来说,其特质是情感审美;其教育方式是以情感人,以美育人;其教育效应主要不在于知识和技能的习得,而是体现在熏陶、感染、净化、震惊、顿悟等情感层面上。

1.2.2 过程与方法目标

学习过程和方法论具有重要的教育价值。重视过程,强调方法,其实质是尊重学生的学习经历、体验和方式,这是一个学习者必须经历的过程,是一个人生存、生长、发展的内在需要。

从教学的角度来说,只重结果而轻视过程与方法的教学获得的只是形式上的捷径。这种排斥个性思考,否定智慧参与,只关注知识掌握的教学方式,完全不利于人的发展,它使一个个鲜活的人成了一架架机械、呆板、只会接受与记忆而不会思考与评析的学习机器。过程与方法之所以对音乐学习非常重要,是由于音乐教育多体现为一种"润物细无声"式的潜效应,其教学目标往往蕴涵在教学过程中。从教学方法上说,授人以"鱼"不如授人以"渔",学会音乐不如会学音乐,这样才有利于学生的终身学习和在音乐上的可持续性发展。

在音乐新课程中,"过程与方法"目标可细化为五个具体目标:体验、比较、探究、合作、综合。

(1) 体验

体验使音乐学习进入生命领域,因为有了体验,知识的学习不再仅仅属于认知和理性的范畴,它已扩展到情感、生理和人格等领域,从而使学习过程不仅是知识增长的过程,同时是身心和人格健全与发展的过程。体验性是现代音乐学习方式的突出特征之一,它强调身体参与。学习者在学习过程中要用自己的眼睛看,用自己的耳朵听,用自己的嘴说,用自己的手做,用自己的脑去思考。一句话,就是学习者要自身去经历、感悟、操作。它重视学习者的直接经验,视学习者的个人知识、经验、生活世界为重要的课程资源。尊重学习者的个人感受和独特见解,鼓励学生的自我意识与创新精神,在学习过程中强调参与、活动、探究、实践,将教学过程变为整合、转化间接经验成为学生直接经验的过程,将学习过程变为融学习者个人经历、感受、见解、体验为一体,从而自我解读、自我操作的过程。

对于"体验",《音乐课程标准》中有一句十分重要的表述:"音乐教学过程应是完整而充分地体验音乐作品的过程。"这句话之所以重要,是由于音乐本身的非语义性和不确定性决定了音乐教学和音乐学习须采用一种同其他学科不同的特殊方式——体验的方式。原则上,音乐教学与音乐学习是不能依靠讲授的,因为讲授的方式与学习者自身的音乐体验相悖,是以他人的感受取代自己的感受,以施教者的体验代替学习者的体验。

(2) 比较

它是音乐教学的一种特殊方式,是在教学过程中将不同体裁、形式、风格、表现手法和人文背景的音乐作品进行比较,或将题材相同而体裁不同,体裁相同而形式不同,形式相同

而风格不同等音乐内容进行比较，有助于学生对音乐形成深刻的印象。运用比较的方法，不仅可以有效地提高学生的音乐兴趣和审美注意力，并且有利于学生音乐思维的发展，有利于培养学生分析与评价音乐能力。

（3）探究

探究既是一种课程形态，又是一种学习方式。作为一种学习方式，探究是指教师不将现成的结论告诉学生，而由学生自己在教师指导下主动收集资料，调查研究，分析交流，发现与探索问题并获得结论的过程。无论是作为一种新的课程形态，还是一种新的学习方式，探究在新课程中都有着独特的不可替代的价值。可以使学习者保持独立的持续学习的兴趣，丰富学生的体验，养成合作与共享的个性品质，增进独立思考的能力，建立起合理的知识结构并养成尊重事实的科学态度。

（4）合作

合作是指学生在小组或团队中为了完成共同的任务，有明确的责任分工的互助性学习。它以小组为基本形式，充分利用教学动态因素之间的互助性来促进学生的学习，并以团队成绩为评价标准，达成和实现共同的学习或教学目标。一般来说，合作学习具有以下几方面要素：学习者之间相互支撑和配合；积极承担共同任务中的个人责任；小组成员有效沟通，妥善解决组内矛盾；对于个人完成的任务进行小组加工；对共同活动的成效进行评估。

合作学习的方式目前在音乐教学中被广泛运用。按音乐素质、能力和性别划分小组。小组成员之间充分交流，研讨，协作，例如对歌曲进行演唱处理，由各小组自行讨论设计演唱形式，编创表演动作，制作表演道具，选择伴奏乐器及音型、节奏型等。融合游戏、竞赛因素，促进小组间的竞争，增加学习的趣味性。例如，在器乐演奏学习中，分成若干小组（各组演奏水平均包括上、中、下三个层次）进行游戏式的竞赛，让各种能力和水平的学生都有机会参与表现，机会均等，促进学生的集体荣誉感，培养团队精神。

（5）综合

作为音乐课程目标之一，它是学科体系向学习领域的伸展，是精英文化向大众文化的回归，其根本的要义在于有益于避免人格的片断化形成，向人格的完整化、完善化发展，体现了现代教育的一种发展趋势。

具体地说，综合包括音乐课程内部学习领域（感受与鉴赏，表现，创造，音乐与相关文化）之间的相互融合，音乐与姊妹艺术（舞蹈、戏剧、曲艺、影视、美术、书法）之间的相互融合，音乐与艺术之外其他学科（语文、外语、历史、地理、政治、数学、物理、化学、体育）之间的相互融合三种方式。例如，"鉴赏"和"表现"两个学习领域的相互渗透与整合，不仅会使教学内容丰富多彩，而且教学过程更加生动有趣，可以最大限度地发挥音乐教学的整体效应。再如，充分发挥各种艺术门类的不同表现手段，整合成综合性的音乐教学方式，如用形体动作配合音乐节奏，用表演表现音乐情绪、情感，用色彩与线条表现音乐的明暗及相同与不同等。此外，通过学科边缘模糊化，加强音乐同其他学科的联系并在教学中整合与实施。例如，同语文结合，可以选用适宜的背景音乐为诗歌、散文配乐，亦可运用诗化的语言和抒情散文式的表达来描述音乐的情境；同史地学科综合，可以学习和了解一些不同历史时期、不同地域和国家的代表性音乐，以及相关的风土人情；同体育学科综合，可以运用韵律操配

合不同节奏、节拍的音乐；同数、理、化学科综合，可以联系"黄金分割线"将美学概念与数学概念整合起来，将音乐的高低、长短、强弱等声音性质同物理学的频率、振幅等知识联系起来等等。

音乐课程的综合，是以音乐为本的综合，这是音乐新课程实施中的一个重要原则。诚然，基于综合理念的贯彻，音乐课中可能会不同程度地涉及一些艺术门类和其他学科的知识内容，但涉及它们是为了更好地感受、理解音乐，是为了更好地学习音乐，激发学生对音乐的情趣。如果把学生的注意力和学习兴趣引向了探究其他学科或艺术门类的方向，用文学、政治、历史、地理、舞蹈、美术、戏剧等内容作为学生音乐课学习、探究的主要对象，那音乐课的自身功能必然会受到削弱和损害，这显然是同《音乐课程标准》的理念和精神相悖的。

1.2.3 知识与技能目标

基础教育中的任何课程，只要是一门学科，必然会有系统的知识技能体系。因此，对于高中音乐课程来说，知识与技能的教学是必要的，这既是人的音乐文化素质的需要，同时也是为学生进一步学习音乐奠定了基础，为学生在音乐上的持续发展提供了平台。但是，由于以往对音乐知识与技能的认识存在误区，单纯地以乐理知识和识谱技能作为音乐知识与技能的主体，过分强化了知识的理性色彩和技能的技术作用，从而导致了音乐知识与技能的片面化倾向，造成了学生对音乐知识与技能学习的恐惧与厌倦心理。

基础教育中新的音乐知识与技能观认为：音乐知识不仅体现为乐理知识，还包括音乐基本表现要素，音乐常见结构以及音乐体裁、形式等知识，还特别包括音乐创作、音乐历史以及音乐与相关文化方面的知识。音乐技能不仅仅体现为视唱、练耳、识谱等方面，也不只是发声、共鸣、咬字吐字等唱歌技术层面，更重要的是把乐谱的学习与运用或歌唱技能的训练与培养放在整体音乐实践中进行，将其视为音乐表现活动的一个环节和组成部分，这样才能有利于构成基础音乐教育知识与技能的整体体系。

此外，在知识与技能的教学方式上，也须作根本的改变。既要改变音乐教学中单纯传授音乐知识，以讲授代替体验的理性方式，又要改变机械训练音乐技能，以枯燥练习代替探究、研究的倾向。应把音乐知识与技能的学习放在丰富的、生动的、具体的音乐实践活动中，同情感、态度、兴趣、智慧等因素紧密结合，通过体验、比较、探究、合作等方式和过程来完成。

隐性音乐教育是指运用多种喜闻乐见的手段，寓教于乐、寓教于文、寓教于游等，使人们在潜移默化中接受教育。1968年，美国教育社会学家菲利普·W·杰克逊在著作《班级生活》中首次提出隐性音乐课程（hidden curriculum）的概念，并很快得到音乐教育界的认可。从此，国内外一些教育理论家逐渐注意到这样一种情况，有意识、有计划的课堂教学有时会产生出乎意料的"无意识的学习结果"，而这种无意识的学习结果往往与学校的制度特征、集体生活、学习气氛等密切相关，对课程教学有着重要作用。于是，教育家为与课堂教学中的显性课程、正式课程相区别，把其喻为隐性音乐课程、非正式课程、无形课程、潜在课程等。随着隐性课程理论研究的深入，人们逐渐认识到，隐性课程中获得的价值、态度、规范、动机不仅隐含在学校的"非正式文化的传递"之

中，同时也存在于学校之外的家庭、社会环境的影响之中，于是隐性教育作为隐性课程的一个概念出现了。隐性教育正是给受教育者以潜移默化的影响，辅助受教育者自生自长，受教育者并不感到有外力强加，这样才能收到良好的教育效果。而音乐教育则在众多的隐性教育中占有不可估量的作用。

1）音乐教育具有潜行的特点

音乐教育不是说教（除了基本的技巧教导），这是音乐教育天生的气质，它的至美潜藏在万事万物之中，它通过课程设置、教学计划、教学大纲和施受教双方，有目的、有意识地对受教育者实施教育。音乐对生理、心理起着重要的作用。

音乐对生理的作用分为物理性作用和神经生理作用。音乐引起人体的生理变化，大部分是由神经传导途径来实现的。音乐以其优美的悦耳之声产生松弛、安慰和镇静的作用，令人心旷神怡。音乐可促进脑右半球的活化，那些悦耳动听符合人体生理节律、能调节神经细胞的兴奋性，从而促进某些神经逆质的分泌转化，起到调整恢复体内的平衡状态的作用。在我国对音乐的生理的神经奇功效的认识历史可以追溯到春秋战国时期。当时主要以音乐作为养生、怡情的手段，并逐渐发展为以音乐作为诊病、治病的一种手段。比如，最早见于《内经》《灵枢·五音五味》篇，文中详细地记载了宫、商、角、徵、羽五种不同的音阶调治疾病的内容。宋代欧阳修曾说："予尝有幽忧之疾，退而闲居，不能治也……受宫声数引，久而乐之，不知其疾之在体也。"金元时期，四大名医之一的张子和，善用音乐治病，如："以针下之时便杂舞，忽笛鼓应之，以治人之忧而心痛者。"至明代，对音乐治病的机理研究有了进一步的认识，张景岳在《类经附翼》中对音乐治病有专篇《律原》，提出音乐"可以通天地而合神明"的理念。清代医书《医宗金鉴》，更深入地将如何发五音、五音的特点与治病的机理作了详细的描述。由此可见，音乐对生理的作用是不可否认的。

音乐对心理的作用：人们对音乐的感受和体验，不仅是一个生理过程，也是心理过程。《乐记》曾写道："乐者音之所由生也，其本在人心之感于物也"，音乐对心理的影响主要是通过对情绪的影响而实现的。简言之就是音乐可直接引起人的情绪变化。因此，情感性条件是实施它必不可少的重要条件。中国《唱论》中要求"情、声、形、味"，"情"居首位，可见"情"的重要性。"艺术如果没有震撼人们心灵的力量，没有引起人们情感深处共鸣的内在感染力，它也就没有生命了。"音乐艺术是情感的艺术，它具有最强的感染力，它能使人产生喜、怒、哀、乐、忧、思、悲、恐的情绪变化，又能使人瞬间心旷神怡。音乐具有最直接、迅速、深刻地影响人的内心世界的特征。荀子在《乐论》中谈道："入人也深，其化人也速"。柏拉图认为"节奏与乐调有最强烈的力量浸入心灵的深处。"

2）音乐教育是隐性教育中最有力的"武器"

中国的西周就有礼、乐、射、御、书、数六艺的教育，其中乐教就是艺术教育。孔子很重视艺术教育，提出"兴于诗，立于礼，成于乐"的观点，暗含了一切教育起于艺术，止于艺术。艺术教育中的音乐教育更是以声音为媒介，以直观感觉为手段，以感心动情为目的教育活动。音乐对人们优良品德素质的形成有着极为重要的作用，它以美好的声音形态浓缩而成的生动可感的音乐形象，使人在"随风潜入夜，润物细无声"的美妙意境中，渗透到人的潜意识层，由直觉转化为理性，潜移默化地孕育出

高雅审美情趣和敏锐鉴别力。具有了这种情趣和能力，就能自觉地审视自己的心灵，规范自己的行为，按照美的规律塑造自己，使自己渐入到一种超凡脱俗的精神境界，最终使自己的人格得到升华。这就是音乐教育所能产生的一种自觉的道德内化效应。音乐对大学生高雅审美情感的培养能收到"春风化雨"般的良好效果，音乐与情感水乳交融，在诸种艺术形式中，音乐是最具浓重感情色彩和鲜明意向的艺术形式，它能直接而迅速地诱发人的内在情感。

音乐美感是一种高级情感，它的内涵十分丰富而具体：爱祖国、爱人民、爱党、爱自己、爱他人。所以音乐教育是"以美育情"的最佳方式。音乐对培养人们树立起崇高理想带有强烈的情感色彩和生动丰富的直观形象感染力，因而可以直接唤起人们在实践活动中的创造热情，激励和吸引人们为美好的理想而奋斗。一部音乐文明史，就是一部充分显示人的审美理想和伟大创造力的宏伟画卷。《马赛曲》把巴黎人民的斗争意志凝聚成攻无不克的力量，推翻了专制的路易十六王朝。《国际歌》把全世界无产者汇集起来，使共产主义初级形态——社会主义变成现实。《义勇军进行曲》不仅捍卫了中华民族的神圣尊严，而且成为激励中华儿女奔向美好未来的强大动力。因此，通过音乐感性直观的情感体验的教育方式，易于激起人们追求美、创造美的热情，对培养树立崇高理想大有裨益。在学校，音乐还是培养学生丰富的想象力，发展形象思维和科学创造力的不可缺少的重要手段。最重要的是音乐能培养学生心理精神上健康成长的品格。学生要获得真正意义上的健康，就必须使人的生理心理、与精神上的健康统一。正如我国古人所说："心畅则体舒，心肃则敬客。"而音乐教育正是以培养人的心理和精神健康为目标的。优美的旋律、均匀有力的律动、充满生机的节奏、丰满的和声织体、绚丽多彩的音色等，无一不洋溢着生命的活力。综上所述，音乐教育是隐性教育中最有力的武器。

音乐教育与隐性教育有着默契的天性。音乐教育具有隐性教育的一切特点：间接性、渗透性、隐蔽性、有效性。它作为一种音乐文化，在育人功能上有着不可低估的作用，具有导向作用、凝聚作用、激励作用、融合作用。因此，音乐教育是隐性教育多种形式中最重要的一种教育。

近年来，由于受学习、情感、就业等压力的影响，大学生的心理问题日益严重，而音乐教育作为一门独特的艺术学科，对疏导大学生的不良情绪，沟通协调人际关系，铸造完善人格，促进大学生心理健康等方面起到了重要的作用。正常、健康的心理，良好、完整的人格，美好、高尚的情感，应成为现代社会每位大学生必须具备的品质。音乐是情感的表达，灵魂的体现。当学生对音乐产生强烈的共鸣时，就可以潜移默化地提高他们的道德情操和思想境界，心灵就可以得到美化。而音乐作为最具情感的艺术，在培养人的高尚情操及审美趣味上，有着不可替代的作用。从新世纪大学生心理健康教育面临的新情况和新问题来看，学校大学生心理健康教育在观念、内容、途径和方式等方面都处于不适应的状态，需要加强大学生心理健康教育工作的针对性、实效性和主动性，主动适应社会发展对大学生心理健康教育的新要求。

在我们身边，大学生目无尊长、心胸狭窄、言行不一、举止粗俗、推卸责任、考试作弊、欺骗他人的情况时有发生。究其原因，我们认为：首先，长期以来，我们的学校教育，对大学生心理健康教育的培养与研究缺乏足够的重视，在这方面我们缺乏切实可行的系统的教育内容和行之有效的教育方法，使学校在教育方面显得苍白无力。其次，由于我国的特殊国情，

现在的大学生中，独生子女占相当大的比重。因此，在这种"四二一式"家庭教育中，父母过分保护，娇宠溺爱，事事代劳的现象十分普遍，孩子从小在这样的环境中成长，以自我为中心，习惯于把责任都推卸给父母，推卸给他人，久而久之，势必淡化他对自己、对学习、对家庭、对社会的责任意识。另外，社会上的不良风气，受经济利益驱动，社会上一些人损人利己的行为、言行不一等现象的存在，学生耳闻目睹，无形之中受到影响，这也是影响大学生健康心理形成的重要原因。通过音乐教育，可以帮助大学生树立信赖、尊重、责任、公平、关怀等健康心理，使大部分学生能够坚持尊重别人、举止礼貌、自控自律、不存偏见、热情助人、遵纪守法等做人的基本准则，并且不断提高大学生心理健康教育的自觉性，让每个大学生都拥有健康的心理。

3) 音乐教育是培养健全人格最有力的手段

培养健全人格的问题是教育的中心问题之一，历史上几乎所有的教育家都对此非常关注。古代的孔子、老子如此，近代的王国维、孙中山、梁启超、蔡元培等亦如此。丰子恺也认为健全人格教育是合理的教育宗旨，特别是不以培养专门人才为目的的普通教育。同时，他认为艺术教育尤其是音乐教育对养成健全人格的作用最大。

4) 音乐审美体验的积淀，使德育教育更深入人心

人们从音乐审美体验中获得了美。例如，小提琴协奏曲《梁山伯与祝英台》，这是一首广为流传的中国优秀的音乐作品，以故事情节为线索，描述了梁、祝二人的真挚爱情，对封建礼教进行了愤怒的控诉与鞭笞，反映了人民反封建的思想感情及对这一爱情悲剧的深切同情。当欣赏到"长亭惜别""楼台会"两段时，学生被大提琴与小提琴动人的旋律所倾倒，被主人公真挚的情感所感动；"呈示部主部主题"柔美、深情，"副部主题"旋律清新、活跃，使学生体会到一种纯朴、善良的情感；"化蝶"充满了浪漫与幻想，"一双彩蝶，翩翩起舞，飞向远天……"充满了对美好生活的向往。

教学中，学生在兴趣的指引下充分感受、体验音乐，通过探索式的学习，用自己的方式来创造性地表现对音乐的感受和理解，主动地获取音乐知识，逐步形成欣赏音乐、表现音乐、创造音乐的能力，并通过具体的音乐材料和音乐活动来构建起与其他艺术门类及其他学科的联系，进而引发学生的学习兴趣。由此可见，体验是培养兴趣的基础，良好的审美体验总会伴随着兴趣产生，而有了兴趣就能更好地参与审美体验。审美是探究表现的基础，有兴趣的探究是审美体验的前提条件，它们是一个无止境的良性的循环。教师要充分把握好这点，在教学中处理好师生双方主导与主体的作用，变封闭的灌输型为开放的体验型教学方法，让学生在审美体验的基础上自主地探究、生动地表现音乐。

音乐是情感的艺术，任何一首歌曲或乐曲都是艺术家的情感产物，它通过音乐特有的方式来表现，或活泼或婉转或庄严或凄凉的情感，使人们从中受到美的熏陶和情操的冶炼。"乐由情起"，这是说音乐是由情感而引起的，也正是这种情感牵动着无数颗心，使之受到美的感染，故在教学过程中，要以自己的情感去拨动学生情感的琴弦，使之产生共鸣，愉快地完成教学任务。

用艺术教育对人进行美的陶冶，是丰子恺的一贯主张。他在最早出版的音乐理论书籍《音乐的常识》中就提出："艺术给人一种美的精神，这种精神支配人的全部生活。"养育美的精神，并用这种精神支配人的全部生活，是丰子恺始终不辍地从事艺术创作活动和关心、投身

艺术教育活动的最深层动因，也是其一生的人格追求目标。

而在诸种以培养美的人格精神的艺术教育门类中，他更重视音乐教育。因为在他看来，音乐是"艺术中最直接地精密地接触人间的精神生活的"艺术形式，是"人类感情的最直接的发表""是艺术中最动人的一种""是一切艺术的先锋"。其他艺术比如绘画和雕塑，都是借用可视的外界物象来表达情感的，是从外部向内部作用的"客观"艺术。在观照这些艺术时，外部形象是第一位的，情感是后来的。音乐艺术则不然，音乐是"主观的"艺术，感情是第一位的，抽象而不确定的形象是后来的。

另一方面，丰子恺认为，美虽然可以完成，但一味地追求美（外在礼度或形式）而不注重将美的形式与内容相结合，也是不可取的，因为看似很美的东西，却可能对人格精神产生极深的毒害作用。在《为中学生谈艺术学习法》一文中，与他把这种美称作不健全的美。并把不健全的美化作两种类型。第一种是卑俗的美，其特征是重显露而缺乏含蓄，"都有一种妖艳而浓烈的魅力，能吸引一般缺乏美术教养的人的心而使之同化于其卑俗中""一见触目荡心，再看时一览无余，三看令人作呕。"音乐上他以《孟姜女》为例，"这类的俗乐，初听时觉其旋律婉转悠扬而甘美，但多听数次便感觉厌倦，肉麻，因厌恶其乐曲而一并鄙视其唱奏者。"第二种是病态的美，其特点是偏好某种性质的美并沉溺其中，如"悲哀的音乐，往往容易牵惹多烦恼的现代生活的心，使他们沉浸于其中，不知世间另有'庄美''崇高美'等滋味。"所以在进行音乐教育时，无论是学校或大众音乐教育，都必须以统一的标准，选择"曲高和众"而非"曲低和众"的音乐作教材，这样才能对人的精神有提升作用；反之，则可以伤害人心，使人堕落。"低级趣味的东西不能代表音乐艺术。"他说："音乐既是精神的食粮，其影响人生的力量当然很大，良好的音乐可以陶冶精神，不良的音乐可以伤害人心。"高尚的音乐能把人心潜移默化地养成健全的人格；反之，不良的音乐也会使人不知不觉地坠落，所以我们必须慎选良好的音乐。古人说"作乐崇德"，就是因为良好的音乐，不仅能安慰人，又能陶冶人心。学校选定音乐为必修科目，其主旨也在此。

音乐是一把双刃剑，高尚而"确美"的音乐"化人也速"，同时，低迷而"貌美"的音乐"毁人也甚"。由音乐及音乐教育对个人的作用推而衍之，其正反两方面的作用关乎民族的兴衰，国家的存亡。因此他多次强调说："音乐能使大众的心一致和洽。故自来音乐的发达与否，常与民族的兴衰相关。"强调在学校中用健全的艺术施于教育，使国家民族健康发展："艺术的健全与否，不但影响人的性格，又关乎国家的兴亡。现今社会上那种不健全的图画与歌曲的流行，暗中斫丧我民族的根气。欲匡正此弊，只能从学校的艺术课着手。"由此可见，丰子恺健全人格精神的音乐教育思想是与培养健全民族精神的教育目标紧密联系在一起的。

对于音乐，道德内容是他的灵魂。音乐教育是一种美育的形式，其目的是使受教育者通过这种教育形式和活动，获得感受美、鉴赏美和创造美的能力，并按照美的规律生活和学习，从而使人变得更完美。音乐教育要注重美育和思想品德方面的教育，德国的奥尔夫，用"元素性""从儿童出发，让儿童亲自动手去奏乐、去创造""强调感性，强调音乐教育中感知能力的培养"阐明了他的教育思想和宗旨，"通过艺术教育去培养人的品性，使人在理性能力增长的同时，感性能力也得到发展。"

"培养孩子成为优秀的人"，是日本铃木教育思想的出发点。铃木始终强调，才能教育

的主要目的是培养人。他曾指出:"教音乐不是我的主要目的,我想造就出良好的公民。如果让一个儿童从降生之日起就听美好的音乐并自己学着演奏,就可以培养他敏感、遵守纪律和忍耐的性格,使他获得一颗美好的心"。他还说:"应当尽力,哪怕是微薄之力也要把所有的孩子都培养成最好的人、最幸福的人……"他在《我的梦中》写道:"我对所有的人都抱着尊敬友情,对年幼的孩子们更是如此,祈求在这个世界上出生的孩子都成为最好的人,最幸福的人,有出色能力的人——我今天是抱着这样的心愿在生活,因为我知道所有孩子生下来的时候,都是带着这种可能性的"。"音乐教育是相当重要的",铃木强调音乐教育潜移默化的作用及早期教育的特殊意义。他认为 "所有的孩子都能够培养到巴赫和莫扎特的音乐感的高度,从人格到各方面,整个人都融到音乐之中,儿童在不知不觉中,培养起很高的人格。除了音乐之外,再也没有能够从出生时就开始进行教育的领域了,从这一意义上说,音乐教育是相当重要的。"学校音乐教育的意义远远超出了艺术教育的范围,它是造就学生精神境界非常必要的有力的手段。所以培养学生的思想品德、塑造完善人格,应贯穿于音乐教育始终。

通过音乐的表演活动和欣赏活动,大学生不仅可以参与音乐情景体验,而且增强了交往能力,帮助他们走出自我封闭的空间,善待自己,悦纳他人;通过设计音乐表演活动,让大学生在特定的情景中学会调控自己的情绪,适当地宣泄压抑的情绪,培养自信、自我调节的能力;通过音乐欣赏不仅可以培养大学生的审美意识,而且可以缓解、调控精神压力,激发表现欲望和有效提高心理健康水平。普通高校音乐教育在大学生心理健康教育中具有独特的教育价值。大学生音乐课堂教育是生与师、生与生以及学生与其他教育资源之间的多向、丰富、适宜的信息联系和反馈交流过程。由于主体创造力的巨大潜力和音乐教育资源的极大丰富,决定了大学生音乐教学学习状况的诸多具体表现是难以预测的,因此对大学生音乐教学的评价立足于建立一个开放的评价体系。

在今后的实践研究中,我们应立足于学校教育、家庭教育与社会教育相结合,从音乐教育入手,研究和探讨音乐教育对大学生健康心理意识培养的关系,主要达到以下三个目的:

(1)通过音乐教育培养大学生的健康心理意识及良好的行为习惯,促进大学生健康心理的发展。音乐教育是学校实施大学生心理健康教育的重要环节和有效途径,大学生的音乐教育应当是一个开放性的体系,要充分利用社会以及学校中丰富的文化资源,进一步增强与其他学科的联系,真正提高学生的音乐素质和人文修养。音乐教育活动必须有组织、有计划,持之以恒,建立良好的音乐文化氛围,使音乐教育成为覆盖整个大学校园的开发性的系统工程。音乐教育潜在的素质功能资源对大学生心理健康教育具有极大必要性和重要性。

(2)从理论与实践的结合上,探讨大学阶段,音乐教育在大学生健康心理意识的形成、范围及培养途径中起到的不可替代的作用。培养大学生诚实待人,关心他人,对他人富有同情心,乐于助人;严格要求自己,言行一致,承诺的事情一定要做到,言必信、行必果,不说谎话;守时、守信、有责任心,遇到失误,勇于承担应有的责任,知错就改;还要加强遵守法律法规、校规校纪和社会公德的教育,培养学生的法律意识和规则意识,具备良好的道德品质。我们认为学校在心理健康教育过程中,从这两项重点内容入手,按照大学生心理发

展特点，进行健康心理的培养，有侧重地重点突破，是比较可行的。

（3）通过研究，提出大学生心理健康的培养方案和不良心理的矫正方案，以音乐教育为主要载体，做到健康心理的培养和不良心理的矫正相结合，促进大学生的心理健康成长。

通过各种自主性实践体验活动，系统、深入地探索大学生心理健康教育缺失的成因与对策，以音乐教育为载体，研究大学生心理健康教育的途径和矫治的方法。面向全体大学生制定分阶段目标，根据大学生心理健康教育形成的特点，制定音乐教育与大学生心理健康教育的内容。根据目标的达成，评估音乐教育对大学生心理健康教育的成效，培养大学生"以诚待人，以信取人，以德服人，乐于助人，严格要求自己，言行一致，言必信、行必果，不说谎话，守时、守信、有责任心，遇到失误，勇于承担应有的责任，知错就改"等健康心理。挖掘出一套以音乐教育为主要载体的，大学生心理健康教育的有效方法，进而探求一条以音乐教育为突破口的大学生心理健康教育的新路子，以此提升学校大学生心理健康教育工作的水平，并提高教师的专业水平，创设师生的平等地位，营造师生相互尊重的良好氛围。同时让心理健康教育的种子在大学生们心中扎根，心理健康教育的鲜花开遍校园的每个角落，创建健康活力校园。帮助大学生树立正确的社会道德观念，完成大学生心理健康教育由他律向自律的转化，最终实现大学生心理健康教育与社会化的和谐发展。

1.3 心理学方面

音乐可以直击我们心灵深处，比起单薄的文字，音乐更善于抒发情感。即使是进化论之父——达尔文也曾被音乐难倒，并称之为"人类被赋予的最神秘的东西"。一些思想家，比如认知科学家史蒂文·皮克甚至怀疑，音乐到底有没有特殊的价值。他认为，我们之所以喜欢音乐是因为它可以刺激我们一些更重要的身体机能，比如模式识别。但是就音乐本身而言，它只不过是"给耳朵吃的芝士蛋糕"罢了。如果这是真的，那么全世界的人类在一项完全没有任何内在价值的活动上浪费了太多的时间。如果你自认为痴迷音乐，那请看看来自中非的巴宾加人吧。他们从采蜜到捕杀大象，几乎每个活动都会精心编排舞蹈。人类学家吉尔伯特·鲁格，从1946年开始和巴宾加人生活在一起。他发现，在舞蹈仪式上睡觉被当地人认作是最严重的罪行之一。他写道："显而易见，唱歌和吃饭都是生存的必需品。"正因为如此，说音乐在人类进化史上不过是段小插曲，许多人都觉得难以置信。运用音乐来使人得到健康、愉快和安逸，这是人类的普遍现象。人的这种需要，其基础是心理和生理需要，也是人类对审美表现和审美经验的需要。不过各人所表现的方式因民族文化的不同而有所差异，各民族有它自己的文化，有它自己的语言，也有它自己的音乐。人们通常能够理解自己民族的音乐，但随着文化的交流，逐渐也能够接受其他民族的音乐。这些音乐也常用于音乐治疗，之所以认为这些音乐适于音乐治疗，是因为病人能够理解它。如果病人用完全陌生的音乐代替熟悉的音乐，其治疗效果就不会令人满意。这里所指的熟悉，并不是对整首乐曲的熟悉，而是指对音乐的整体特征或风格特点的熟悉。

音乐心理学是用心理学的方法及理论研究音乐与人的各种心理现象的相互关系，

并找出其规律的科学。它以心理学理论为基础，汲取生理学、物理学、遗传学、人类学、美学等有关理论，采用实验心理学的方法，研究和解释人由原始到高级的音乐经验和音乐行为的心理学分支。音乐心理学研究对象广泛涉及人类的基本听知觉特征，音乐音响结构审美特征的心理依据，音乐表现的心理机制，音乐创作、表演、接受及审美价值判断活动中的心理特征，音乐学习、教育及对音乐能力相关的心理问题等等。人类关心音乐心理活动现象由来已久，然而无论是中国古代典籍还是古希腊哲人对音乐的认识，多是以经验描述和观念表达的方式来论述这些现象。以实证研究为基础的真正意义上的音乐心理学研究当属公元前6世纪毕达哥拉斯所做的关于高音与弦长关系的研究。

现代音乐心理学的开始则应归功于19世纪中叶的实验心理学流派的努力，他们最初致力于研究音响与感觉之间的关系。例如德国心理学家H·赫姆霍兹（1821—1894）通过调查及系统观察法研究了乐音与感觉的问题。G·T·费希纳（1801—1887）建立了心理物理学方法，进行了大量音响强度与感觉反应的试验，在此基础上建立了16条心理—物理的有关法则。W·冯特（1832—1920）通过自我观察及内省的方法对视觉、听觉的生理及心理方面进行了研究。E·马赫（1838—1916）分析了感觉与表象之间的关系，尤其是时间及音乐节奏要素的感知。C·施通普夫研究了人们感觉的差异性，并探讨了协和与不协和的问题。这个阶段中所研究的内容以音响心理学为主，音乐心理学只占其中一小部分。

20世纪初，音乐心理学才逐步分离出来，着重研究音乐与心理的关系。如C·西肖尔提出了如何测验音乐才能的问题，E·库特研究了音乐创造的心理过程与曲式之间的关系等。随着现代心理学派的出现，也产生了构造派、机能派、格式塔派、精神分析派的各种观点。20世纪50年代以后，信息论、控制论和人工智能学的出现，又为音乐心理学增添了新的内容，使它从研究声音的属性、音乐才能、音乐天资等问题进入到音乐的感知、认识过程及其本质的探讨，并更多地利用科学仪器对心理活动作出进一步的分析。

截至目前，音乐心理学研究的重要方面大致如下：音乐对心理的刺激及其效果、音乐感、音乐记忆、音乐与感情的关系、音乐才能的定义及分类、音乐才能的测定、音乐创造及表演的心理过程、音乐天资的遗传、音乐对社会心理的影响、音乐对疾病的作用等等，并已出现了更专门的分工，如音乐社会心理学、音乐教育心理学、音乐治疗学等。音响心理学研究音响与心理的关系。它是音乐心理学的前身，目前它们之间也颇难划清界限。就两者的对象而言，大抵是，音响泛指一切声音，包括噪声以及孤立存在的乐音在内，而有组织的乐音则属于音乐的范围。

关于音乐心理学问题，很多专家学者的思想异彩纷呈。"弗洛伊德精神分析学派"（Freudian psychoanalytic school），由奥地利学者弗洛伊德（S. Freud, 1856—1939）创始。他认为除意识外，人还有潜意识，它包含许多原始冲动，决定了人的行为和性格。弗洛伊德对音乐几无论及，但他的观点对于音乐治疗具有价值。有的学者认为音乐作品的结构和创作的萌芽过程的区别在于，前者属于意识的功能，后者属于潜意识的作用。格拉夫在其著作《从贝多芬到肖斯塔科维奇——作曲心理过程》中，运用精神分析理论对音乐的想象力进行了研究。他认为音乐想象源自"原始的力量"，情欲的"非理性的激情"；创造的力量都通过潜意识、通过本能和情感的渠道，引向意识、引向清晰、引向

思想和逻辑的形式；艺术创作的目的是"使潜意识意识化"。这种看法虽被认为片面，但有的学者认为潜意识与右脑活动有关，只是不能说明罢了。人的整个精神状态是一个能量系统、动态系统，这个系统即人格。在人格的内部有"本我""自我""超我"这三个子系统，一个人的精神状态便是人格系统内部三个部分相互矛盾、相互冲突的结果。"超我"主要是指人格中理想的部分，由自我理想和良心组成，是人格的第三个主要机构，是人格上专管道德的司法部门。"超我"的功能在于控制和引导本能，如果这些冲动不加控制地发泄出来，就可能危及社会的安定。"超我"为至善至美而奋斗，不为现实或快乐操心。他提出的观点与其说是真理，不如说是理想，他所奉行的是理想原则。"超我"一部分发源于无意识，一部分是儿童与父母的情绪联系及其自我理想的产物。弗洛伊德对"超我"的界定核心部分是自我理想和良心，因为现代人赋予了自我理想和良心更加广泛的意义，"超我"中蕴含了超然、超脱，它是心灵的自由状态。但正如弗洛伊德所说，"'超我'的功能在于控制和引导"，而这种控制和引导最终的目标在于使内心达到和谐的状态，从而使人更好地存在于现世中。弗洛伊德认为，人类的文明导致对人性的压抑，进而提出"超我"压抑人的本能，而艺术是使本能升华的途径，笔者似乎感到了"超我"与艺术、文明之间的错综复杂，我们只能简单地认为：欣赏艺术，是引导"本我"在"超我"中实现升华的重要途径，这种升华是如何实现的呢？笔者认为，音乐欣赏教学包含了以下几方面内容：

　　第一，自由的审美状态。上文中笔者提到了现代人对超我意义的理解，它包括心灵的自由状态，人生的最高理想是审美的人生。从审美心理学的角度解释，音乐欣赏所能提供给学生的"自由"，是基于一种"心理距离"。心理距离首先是指主体的心理活动，人是多种属性的统一，有认识的、功利的、审美的等多种属性。在对音乐的审美过程中，人往往将自身的功利的态度、认识的态度及一切非审美的态度加括号括起来，把音乐的认识的属性、功利的属性及一切非审美的属性也加括号括起来，只剩下纯粹的审美关系。现实中，事物离功利越远，就越容易唤起审美知觉，音乐艺术的非功利性特点正好符合这一点。这种纯粹的审美状态，使人超然于物外，进入理想化的精神境地，这也许是一种过于理想的绝对自由的审美状态，实践中是不可能完全达到的，但我们可以无限地去追求它、无限地朝它接近。由此，教师在课堂教学中始终使学生感到轻松和不受约束是非常重要的，生硬的音乐知识地灌输和道德说教，是阻碍学生灵感迸发的障碍。

　　通常影响心理学研究的内容如下：音的物理属性（音高、音强、音质、时值）与感觉的关系；音程（八度、协和与不协和）对听觉所产生的结合作用、融合作用及遮蔽作用；听觉与其他感觉（特别是视觉）之间的关系；听觉空间感的形成问题；有关聋人、重听或听觉疾病的问题；对噪声的感受问题等。此外还有一些属于与音响生理学或音乐心理学交叉难以划分清楚的课题，例如可闻阈、听觉疲劳、曲调感、和声感、节奏感等。

　　早在远古时期，就有智者对今天被我们称为音乐心理学分支领域的发展音乐心理学、特殊音乐心理学和神经系统音乐心理学进行了研究。直到19世纪，欧洲的"心理学"研究更多地是将人类行为、感知、情绪和心灵集于一体的哲学、宗教、文学或艺术的思维和方法。心理学思想流派及分类有深蕴心理学、行为主义心理学、人本主

义心理学、认知心理学、总体心理学、普通心理学、发展心理学、人格心理学、变态及临床心理学。

1）影响音乐学习的因素

（1）天赋与基因（遗传条件）。天赋是心理学中最为神秘的话题之一。心理科学不承认有关天才的意识形态观念，同时也认为统计意义上的个体差异模式过于简单。天才是先天条件、个性差异等各种因素交互作用产生的结果，人们对此的认识是逐步获得的。

（2）心理—生理条件。心理学研究发现动机、情绪与行为的调节循环间有相互作用的。人类天生好奇，尤其是幼儿和儿童阶段的自我发展需要好奇心的驱使。这一现象在心理分析中被称为"攻击性"，就动机来说，"攻击性"意味着强烈的有动机的行为"驱动力"和"精神胜利"。教育者必须把握肯定和否定学生行为的恰当时机和尺度。动机心理学研究的中心是行为动机。大卫·C·麦克莱兰第一次提出，对愉快情绪的心理期待是行为的驱动力。这种驱动力可以被称为动机。针对音乐和音乐教育领域有学者曾提出关于"动机状态"的观点：动机是一种具有积极的认知、情绪和有活力的体验。它可以强化行为认知的积极循环，如演奏钢琴可以使人感到愉快。而愉快又通常与以下情况有着紧密联系。在从事某项活动中获得的高度个体确认，可以在一定范围内代表个体的自我实现。根据人类学理论，如果生活方式与人存在的普遍意义和个体需求相符，便能够使人感到满足。创意和审美能力对营造这样的生活非常重要。人在入神或近似入神的状态下会产生一种接近生命本质的体验，并带来深层的快乐。这可以说是一种意识在状态上的转变。心理学通常倾向于将意识定义为三种状态：清醒、睡眠和入神。如果人类学假设人类的某些先天特征需要表现出其存在的话，那么我们必须为所有这些意识的形式提供栖息之地。美的体验是人类的原动力之一。广告就是一个很好的例子。汽车广告没有直接地提供排气量、时速、行驶安全度等技术数据，而是通常将豪华轿车置于美丽的风景中，或是令人神往的日暮下。在过度工业化的社会中，人在精神上更需要审美体验，审美是一种自我培养的快乐体验。追求审美的动机既具备了目标也包含了状态。

（3）适当的学习难度。早期的心理学研究，如罗伯特·默恩斯·耶基斯和约瑟夫·G·道森在1908年发表于《比较神经学和心理学期刊》的文章中阐明，很少有人会对高难度的任务产生行为动机，通过实验可以观察到，难度过高的任务通常使被试者失去寻求解决问题的动力。造成这种现象的两个基本原因是：一方面，失败会带来挫折感，拒绝任务便等于避免了可能产生的挫折感；另一方面，过度的努力会导致"头痛"。一个人所能使用的能量必须与他的身心条件和认知能力相吻合。因此，难度过大就会降低行为动力。必须说明的是，过于简单的任务同样会降低行为动力，因为这种情况无法给人带来成就感，同样也不能激发人的行为动力。

这些普遍的心理学原理当然适用于音乐学习，但音乐学习的特殊性对学习动机也会产生影响。例如学生可能会以极大的动力去演奏高难度的动作，其原因不外乎有二：他们喜欢自己演奏出的音乐并对此充满了渴望；成为著名演奏家、能实现一直以来对音乐的渴求。这是长期的、巨大的外在动力。当学生的练习动力减弱甚至消失时，教师必须在满足学生尝试高难度作品的要求与提高学生技术和音乐水平之间作出选择。正确地为学生选择练习内容、平衡个人动力和教学的必要进度之间的关系是教师的重

要任务之一。

（4）音乐感（或称音乐质）。音乐感泛指对音乐能欣赏、理解、表现或进行创造的特性。但此术语概念很广，含义模糊。音乐心理学家尚未能提出一个被公认的定义。

一般认为，音乐感包括两类要素：一是与生理条件有密切关系的，如音高感、节奏感、音色感、和声感等。二是综合的要素，如音乐记忆力、音乐想象力、音乐形式感、音乐审美感等。音乐感通过训练及培养可以有所改善，但对于早年即极富乐感的音乐神童和所谓音乐天才究竟应如何理解，迄今未有定论。

与此相联的是所谓音盲，即极度缺乏或毫无音乐感的人。有些音盲可以归结为由于听觉生理方面受到障碍或出现病理现象，但也有生理上健全而缺乏音乐感受能力，通过学习、训练难以改善的情况。此外，在欣赏、表演及创作能力方面，音乐感所起的作用如何，音乐感的组成要素，音乐感的形成，音乐感的测定，音乐感的类型，均属于有待深入研讨的课题。

同样受到重视的是音乐与情感的关系问题。西方音乐心理学家所着重研究的是将音乐作为一种物理刺激，通过实验来测定人们的各种生理以及心理反应，求出一般的规律，以及因个人的不同而产生的差异。由于涉及美学的领域，各派心理学家所得出的结论颇不一致。

（5）音乐记忆。音乐记忆指能记忆所听过的音乐的能力，包括对绝对音高、相对音高的记忆，对节奏、旋律、和声、复调、音色甚至整部乐曲的记忆能力。分析音乐记忆的特殊性，音乐记忆的过程，找出培养和加强音乐记忆的方法与原则，对学习音乐和掌握音乐有很大帮助。因此，音乐心理学与音乐教育学都将它作为一项很重要的研究课题。

（6）音乐才能。音乐才能的存在是不能否认的。但音乐才能包括哪些要素，又如何培养，尚无定论。例如西肖尔认为应有6个方面，即音高感、音强感、时值感、节奏感、和声感与音调记忆能力。而M·舍恩认为音乐才能应包括听觉感受力、音乐感情与理解力、音乐实现力、音乐智能、音乐记忆以及思考力、自信力与音乐气质等。有人还指出音调想象力、音乐经验对音乐才能也有重要关系。

为了确定音乐才能的高下优劣，在西方出现了所谓"音乐才能测验"，由心理学家编制一系列问题要求被测验者回答，再根据答案鉴定音乐才能的优劣。最早出现的测验表由西肖尔编制，共100题，1919年录制成唱片6张，公开发行。1930年，J·夸尔瓦泽（1894—1977）的音乐测试法，只用3个音，但不断改变音高、时值、响度及节奏，通过40及50次变化，即可得出判断。韦恩的"标准音乐智力测验（1948）"需用钢琴弹奏近一小时的测验内容，包括和弦分析、音高变换、音乐记忆、节奏重音、和声、力度及分句等等。但是，这些测验究竟能否真正鉴定音乐才能的高下，可能还是个疑问，但作为参考，具有一定价值。

西方心理学家对音乐才能是否遗传、音乐神童的特点、盲人的音乐才能、音乐才能与其他方面才能的关系等方面，也进行了不少研究，但是，迄今尚未取得较一致的认识。

从小学到大学，学生经历了或正在经历各种压力：家庭、经济、升学、就业等。从心理而言，他（她）们迫切地需要精神的避难或求乐，音乐教师把音乐之门打得越开，学生越能凭借音乐所带给自己的意象，甚至忘掉自身的存在，让心灵的翅膀随着音乐的流动而自由地飞翔。

音乐直接打动感官，引起生理效应，所以感人，最普及而深入，中西神话和历史上都有不少关于音乐感动力的传说，城市有借音乐造成的，也有借音乐毁掉的；胜仗有用音乐打来的，重围有用音乐解除的等等。然而，感动是暂时的，感化是永久的。

弗洛伊德认为，艺术能使压抑的"本我"得以升华，从而使人的心理能量得到转换，通过上文的分析不难看出：艺术能促使人进入"自由审美状态"，进而达到"感动至感化的升华"。这些过程，实际上就是使人的灵魂进入超脱、超然的境界的过程，如果不断地接受这种过程的训练，久而久之，学生个体人格的"超我"部分将在人格的各系统中保持平衡发展，最终走向人的心理的和谐。

笔者认为，音乐欣赏教学中的感动应该是无时无刻存在的，因为作品的创作动机中，很多是源于一种感动。音乐教师如何借助音乐的力量实现这种由感动到感化的升华呢？一方面，教师应该尽量依据学生的人格心理特征，抓住音乐中那些情感的细节，去触动学生中我们见不到的最为细腻的情感的弦；另一方面，教师自身的人格力量、对音乐的理解力等，在教学中也是时刻影响学生的。因而加强教师自身各方面的素养尤显重要。一个善于将自身的生命揉拌入音乐教学中的教师，一定是一位很容易令人感动的教师，能使学生的感动升华为感化，最能体现一位教师的教学艺术。艺术教育的最终目的是使受教育者实现超越，从而达到理想的和谐境界。进入这种"超我"的境界，压抑在人的本能中的心理能量迅速得到了转化，大学生的人格由此而逐步走向健康。音乐欣赏教学对人格之"超我"层面的影响表征。"超我"是人格中最理想化的部分，它既是人们精神的避难所，又为至善至美而奋斗达至超然的境界。在音乐欣赏的自由审美状态中，学生的人格心理受到的影响主要表现在如下几方面：

第一，更富爱心。这种爱心表现在使学生更加热爱自己、他人，热爱生活与热爱自己所生活的自然世界。当代的大学校园中，学生与学生之间越来越冷漠。那些爱心和热情丧失的例子不胜枚举。音乐是怎样激发学生的爱心的呢？上文讲过，音乐对人的良心具有感化作用，音乐唤起人们的道德感，使学生在良好的自我意识状态下，对自身日常的人际关系中所表现的言语、行为也会有更为客观的认识。无论是教学过程中的细节或者音乐本身所传达的爱心，都有利于学生的身心发展。日本的江本胜在其著作《水知道答案》中，就描述过他用高倍相机拍摄到的水的结晶体在"听"到有关于"爱"的音乐时，会呈现出异常漂亮的结晶状态。有专家指出，人体内所含的水分子占据了人体成分的绝大部分，江本胜所做的实验，是否也会对我们有所启示呢？在音乐欣赏教学过程中，音乐教师应尽量注意选择为大学生人格的道德与良知的培养带来有益的帮助的作品进行欣赏。

第二，使心灵更趋于宁静。这种宁静表现在对待他人态度平和，对待学习有较为稳定的进取心理等。与宁静相反的是浮躁，这一点在当代的学生中表现得尤为突出，无论对待学习、工作还是他人等都不同程度地存在着这种现象。音乐如何能使人变得宁静呢？这与人格的结构和谐发展的结果有关。

应用心理学的方法和理论，从心理学的角度研究人类的各种音乐感受和音乐活动及经验，并试图总结出音乐与人类心理活动的规律，揭示出音乐的本质，并涉及声学、美学、社会学及生理学等学科。音乐心理学研究的范围几乎包括音乐活动的各个方面，如人对音乐的音响感受，音乐的认知过程和情感反应，创作心理，表演心理，欣赏心理，音乐训练心理，音乐

对人的心智发展的作用，音乐对人的行为的影响，音乐才能的形成、定义、分类和测定，音乐对人的保健以及对心理或生理方面疾病的治疗作用等。

古代，人们就已意识到音乐与人类心理的关系。历代哲学家、思想家、美学家及音乐理论家们在解释音乐如何对人类产生影响方面都做了不同程度的尝试，但多限于对表面想象的描述。19世纪中叶后，科学的进步为研究心理学提供了技术手段，许多音响物理和生理实验的科学仪器的研制发明，为音乐心理学的建立和发展提供了科学的基础。音乐心理学的形成是以直接探索音乐的音响本质和人对声音感觉的"心理声学"（psychoacoustics）为前导的。赫姆霍兹茨用系统观察法研究了乐音与感觉的关系，其著作《作为音乐理论的生理学基础的音感觉论》（1863）是最先采用心理学方法研究音乐著作的。他认为人类的听觉生理条件决定了音乐实践中的某些共同特征。并以此证明了世界不同地区和风格的音乐何以在音律、音阶的选择上存在同样特点。施通普夫对音乐感觉的研究使音乐心理学称为独立的学科。近代音乐心理学研究的内容和成果大体如下：

（1）声音和听觉。音乐依赖于声音和听觉。声音的发生虽是物理现象，但是感知声音是生理—心理活动。听觉器官对声音进行初步分析，再经大脑进一步分析，便产生音高、响度（强度）、音色的知觉和心理反应。以音高为例，中国古代传统称高音为清音，称低音为浊音；古希腊人则分别称为"锐"和"重"。声音的一个心理特征还受声波另一物理特征的影响。例如，相同频率的音，当强度不同时，听起来音高会有不同。1000赫兹（约相当于b^2音）以下较低的音，随着强度的增加，听起来音高有所降低；1000赫兹以上较高的音，随着强度的增加，听起来音高有所增高。有关声音的听觉心理特征的研究，即属于心理声学。

（2）时间和空间。时间是构成音乐感知的重要特征。所有听觉特性，包括音高、响度和音色，均取决于时间因素。节奏作为音乐的基本要素，是时间的模式，与音响或休止的时限有关，伴有周期性、重音或其他声音属性的变化。"个体时间"是个人内在的时间知觉，是作曲、演奏或欣赏的主观知觉。"个体时间"受生理、心理因素的影响，是能够自我调节的。由于作曲家、演奏家和听众对于乐曲的情感反应大体一致，三者之间的个体时间得到统一，听众便从乐曲中得到时间知觉的满足。空间知觉与运动反应有特有的联系，是演奏家尤其需要具备的条件。空间定位与反馈机制有关，它保证了演奏技巧的精确性。

（3）记忆和注意。记忆包括识记、保持、回忆和再认，通常是反复感知的过程。没有记忆，人就不能积累经验，无法熟悉音乐。音乐记忆与逻辑记忆属于不同的记忆系统。注意是感知的重要条件，它可以使人脑对于某些输入的反应加强，而对其他输入刺激加以抑制。听音乐时的听觉注意，主观上可以指向横向的曲调，也可以指向纵向的和声，并且受曲调完整性、音响特征等客观因素的影响。

（4）意象和想象。人脑中再现出客观事物的形象就是意象。音乐的特征是音响，人脑中显现的音乐基本上是听觉意象，它是音乐才能的重要组成部分。音乐意象主要分为音高意向和节奏意象。音高意象的基础是调性的感觉，节奏意象的基础是拍子的感觉。每个人的感受、记忆、组织、概念化以及预期音高要素和节奏要素的能力，取决于其音高意象和节奏意象。意象与记忆之间的区别在于，前者的特征是人们对有组织的音响直观地得到的音乐理解，而无须依靠完善的理论解释。对客观事物进行探索和发现的心理过程，可以通过意象加以创造，这就是想象。听觉想象和听觉意象一样，

是重要的音乐心理活动，在鲜明的音乐意象基础上进行丰富的音乐想象，是音乐创作、表演、欣赏不可缺少的能力。

（5）情感和审美。情感是人对客观事物的态度和体验，它取决于人的需要。美感也是一种情感，是对事物的美的态度和评价的体验。音乐的基本作用在于影响人的情感变化或情绪。音乐引起的情感反应是可测的。音乐的表现力在何处，众说纷纭。有的学者认为音乐是情感的语言，其表现力在于情感的表现（情绪说）；有的学者认为音乐是乐音运动的形式，其表现力在于形式美（汉斯立克学说）；有的学者认为音乐的表现力是人的情感生活的体验，是主观现实的表现。

（6）兴趣和意志。兴趣和意志是从事某种活动的意识倾向和主观能动性，其基础是精神需要和社会需要。兴趣是大脑皮层兴奋性增强的结果，对音乐感兴趣就会对音乐学习等活动比较积极，效果也比较好。兴趣和意志虽对音乐活动有积极意义，但不能代替音乐才能所起的作用。

（7）气质和性格。气质是人固有的心理特征，影响着人的活动方式，是高级神经活动类型在人的心理活动中的表现。性格是个性心理特征之一，表现在对现实比较稳定的态度和各种行为习惯中，决定着活动的方向，是高级神经活动在外界影响下所形成的神经联系。每个人都有自己的气质和性格特征，这种个性反映在音乐作品或表演上，就称为独特的音乐风格，使音乐艺术更加丰富多彩。

（8）才能和成就。音乐才能是人进行音乐活动的潜能，基本上是人对音乐要素的认识过程和情感反应的能力的综合，它与音乐知识、技能有联系又有区别。音乐才能的组成可分成三个部分：音高才能、节奏才能、音乐审美表现。影响音乐才能发展的主要因素有遗传因素和环境因素。音乐才能可以通过音乐才能测验。音乐才能测验与音乐成就之间的关系，近似智力测验与学术成就之间的关系，但前者的关系较后者疏远。

（9）学习和教育。当代有关学习的理论亦适用于学习音乐。音乐学习同样包括从简单的感知性学习到复杂的概念性学习过程。音乐学习中感知性学习是概念性学习的准备和基础，适当的学习可以使人学会如何去学习。早期教育是音乐教育的重要课题，婴幼儿时期是音乐才能迅速发展的阶段，掌握住幼儿音乐教育对音乐才能的发展极为有利。除了社会意义外，审美教育是音乐教学的重要原则。

（10）音乐起源和公用。音乐起源与人类大脑皮层发达及社会文化发展密切相关。关于音乐起源有许多假说，例如，劳动歌声理论认为劳动歌声为音乐提供了基础。达尔文学说认为音乐的发展与人类的性本能有关，音乐最初是一种求偶的呼唤。音乐是日常生活中不可缺少的一部分，人们除了将它作为艺术品满足情感和审美需要之外，还广泛地应用于教育、礼仪、娱乐、商业和心理治疗等方面。

近代欧美心理学有不同的学派，都影响着音乐心理学，不过一般学者大都持折中的观点。主要学派有：

"构造主义"（Structuralism）。以美国学者蒂奇纳（E. B. Titchener，1867—1927）为代表，他认为心理学的对象依赖于经验者的经验。意识经验可分为一些元素（感觉、意象、情感），各元素混合而成知觉、情绪等心理过程。构造主义者在如何反映客观现实方面取得了一定成果，如音高、响度、音色依存于物质刺激因素。西肖尔是这方面的代表人物。

"行为主义"(Behaviorism)。以美国学者沃森（J. B. Watson，1878—1958）为代表，他认为心理学的对象不是意识而是行为。机体应付环境的一切活动都是行为，行为是"刺激—反应"的反射。俄国生理学家巴甫洛夫（I. P. Pavlov，1849—1936）的条件反射原理充实了这一理论。伦丁（R. Lundin）在其著作《客观音乐心理学》（An Objective Psychology of Music, 1953）一书中，发表了人对乐章的各个要素——音高、音强、音色等方面反应的测试结果，并对各种反应做了综合性研究。行为主义者对音乐学习做了论证，强调环境的重要作用，但过于绝对化，忽视了人的自我组织性、目的性和创造性。

"格式塔心理学"（Gestalt psychology）。格式塔意指"完型"，由德国学者韦泰默（M. Wertheimer，1880—1943）等人创始。它既研究直接经验，也研究行为，但强调经验和行为的整体性，反对构造主义中的元素论和行为主义的"刺激—反应"公式。例如，一个和弦是作为整体感知的，而不是个别音的集合。格式塔的组织原则，如邻近原则，不仅适用于空间、图形，同样适用于时间、音乐。格式塔理论认为节奏感是先天的（西肖尔称之为"主观节奏"），它与人体的对称活动有关。只是由于人的听觉记忆的局限，对节奏的扩大形式和对大型音乐结构的控制需要后天学习所获得的能力。格式塔理论对音乐教育心理研究有一定的影响。

除了这些观点之外，一些新学科的出现为音乐心理学的研究开拓了道路：

（1）"信息论"（Information theory）旨在利用数学方法研究信息传送。信息论认为，音乐作品可以视为由符号和规则构成的整体，其中不同要素的特征以及它们之间的关系可以用数字描述、度量和分析。音乐心理效应的整个过程就是信号的获得、传输、加工、转换和储存的过程，它可分为五个阶段：作曲家的观念、乐谱、演奏、听者的接受和观念。无论是古典音乐或先锋派音乐，音乐家都是根据自己的音乐体验，将音乐中的形式、结构等表层的东西展示、传输给听众。

（2）"控制论"（Cybernetic theory）。旨在研究生物体、机器等通信和控制的规律。认为两种状态（现有状态和希望的结果）之间存在着"差异"，通过感觉—运动的"反馈"，从"多样性"中得到一种平衡的状态。从控制论出发，每个演唱、演奏者乃是一个生物稳态系统。这个系统不仅具有控制感觉行为的能力，而且能够控制自身的种种变化。依据反馈原理，大脑对音乐信息的加工处理往往要经过多次修正和调节的往复过程，通过反馈，使信号和原有的心理模式间形成多层次平衡。在作曲心理中，反馈作用既存在于创作动机和社会效果之间，也存在于个人的技巧能力和创作意图之间。

（3）"人工智能"（Artificial intelligence）。音乐虽非语言，但心理学者可以用语言学术语来探索人接受音乐信息能力的性质和限度。为了研究音乐中难以说清的章法，人们利用计算机处理音乐信息，深入分析名家音乐作品，来明确音乐中的章法以及听者是如何感觉它的。人工智能为实验研究音乐章法提供了直观推断法。

现在神经生理学研究，尤其是对"裂脑人"（大脑左右两个半球的联系被切断）的研究成果，令人耳目一新。研究表明，一般人的语言、逻辑思维主要是左脑的功能；一些音乐活动，包括对曲调的感知、意象、想象（甚至灵感、潜意识），主要是右脑的功能（但节奏是左脑的功能）。这样，音乐心理学界对于人的音乐创作、表演、欣赏、审美等心理活动的探索，将从大脑的研究成果得到启示，加以深化。

毕达哥拉斯假设宇宙是一个几近和谐的体系，这种和谐之美就是宇宙秩序。其中数

的比例关系被认为是宇宙和谐运作的根本。弦乐器的制作原理说明产生悦耳声音的音程是建立在简单的数字结构之上的，音乐对人类情感的影响似乎也表明，心灵有类似的结构。因此，研究和重视心理因素对音乐学习的影响，可以提高音乐教育的有效性。柏拉图在《蒂迈欧篇》中解释了音乐与心灵之间的关系。他认为在声音和人的心灵之间具有相似的振动频率，和谐的音乐与健康的心灵之间的共通性是音乐治疗的基础。中世纪波拿文都拉用哲学的角度对音乐之于心灵的作用作出了解释。在他看来，可以呈现合理的心理结构和秩序的音乐是美的音乐。从科学的发展来看，这样的哲学定义不免有些过时了，因为哲学命题需要用哲学的方式来思考，心理学问题则需要用心理学方法去解释。科学上，应该用音乐心理学来解释。音乐心理学是以心理学理论为基础，汲取生理学、物理学、遗传学、人类学、美学等有关理论，以实证研究为基本方法，研究和解释人由原始到高级的音乐经验和音乐行为的心理学分支。研究对象相当广泛，包括人类的基本听觉特征、音乐表现的心理机制、音乐音响结构审美特征的心理依据等等。在"心理"这样一个主观精神活动的领域中，获得客观的、可证明的科学认识是相当困难的。因此，如何从研究方法上排除研究者的主观偏差，是心理科学的研究重点。音乐心理学区与其他科学的不同之处在于它是以科学实证研究为基本方法。音乐心理学研究方法的基本过程与特征是一开始使用与具体现象具有明确对应关系的概念，通过实验、调查和结构化访谈等实证方法获得确凿的现象，之后运用严谨的逻辑分析对比的思维方法发现现象之间的规律或是趋势，进而得出结论。心理学与音乐教育有着十分密切的联系。这是由人作为特殊个体在音乐发展中的作用所决定的。

音乐心理学研究的主要领域大致可以分为以下几个方面：

（1）音乐的能力及发展。音乐能力问题是音乐心理学最早产生广泛影响的研究项目。"能力"这一概念包含着诸多心理因素，由于音乐能力结构要素的高度复杂性，目前的音乐才能测量尚不足以作为鉴别和预测人才的可靠工具。

（2）音乐记忆。音乐记忆的研究在音乐心理学研究的领域中更多地属于应用研究而不是理论研究。

（3）人的听觉对声音基本属性的感知。音乐心理学研究是从人类听觉对声音最基本属性的感知开始的。原因很直接也很简单，听觉是人类与音乐最直接的桥梁。

（4）音乐基本结构形态的心理依据——对音乐形式问题的研究。音乐是有组织的声音整合，格式塔心理学认为知觉属性接近的刺激易于形成知觉上的整体感，节奏是音乐事件在时间上的秩序感。知觉系统的统一性原则以一个主音为核心的所构成的音乐组织比起很多不同高度的音无秩序无中心地堆砌在一起更容易产生听觉上的结构感和整体感。

（5）音乐表现非听觉性对象的问题——音乐心理学对音乐内容问题的研究。内容问题是音乐艺术特别突出的美学问题，这一问题在音乐美学中长期得不到解决的原因就在于它从根本上是属于心理研究范畴。音乐心理学研究的核心问题之一就是音乐到底如何表现非听觉性对象。根本原因在于人类感觉系统中存在着联觉（或通感）现象。以联觉为基础，听觉体验会带动一系列的联觉活动，从而产生非常复杂的审美感受。

通过上述内容，我们对音乐心理学以及音乐为何能够引起人们的共鸣有了一个初步的简单的认识。格式塔心理学为我们开辟了一条深入理解音乐的途径。"格式塔"是一种整体的、综合性的思维方式。比如我们可以从各种角度观察一座雕像，并意识到同一件作品

有不同的侧面。同理，无论《平安夜》的旋律怎样改变，是用不同的乐器、在不同的音调上，或是以不同的组合方式来演奏，我们都可以辨认出该曲，这就是"格式塔"。关于"美"的讨论应该是音乐心理学的重要课题。"美"的概念是不清晰的，但却具有普遍意义。早期认知心理学提出了信息理论，并引发了对美的科学讨论。对此不以为然的学者和专家们强烈质疑：审美心理现象岂能用数字和公式来说明。计算机科学的兴起，人工智能技术、信息理论以及人工神经网络的发展都对关于美的感受的研究起到和一定的助力作用。经过多年的研究和探索得出了学术界普遍认可的结论：审美过程有赖于认知因素，但审美评价又因人的体验差别而有所不同。审美经验是否可以代表完全不同的心理特征这还是个问题，但毫无疑问的是，认知过程影响审美经验。审美经验又往往与情感性、生物性的状态联系在一起。

1.4 音乐与医学

古希腊医药之父希波克拉底说："所有的欢乐、喜悦、笑声、运动、悲痛、伤心、失望、哀叹都源于人脑活动。人脑可以获取知识与智慧，分辨善与恶、美与丑，也可以使人发狂、错乱，产生畏惧与恐慌。不健康的人脑带来的是痛苦和悲伤。因此我同意这样的观点，脑的活动是人体的基本动力。"脑在人体中起到的作用是最关键和最具统领性的。音乐对人体健康的影响其实就是从影响大脑开始的，接连引发的一系列神经性的感知辐射活动。较新的研究表示，音乐能力来自大脑两侧。大脑的不同区域具有不同的功能。有听觉系统、感知系统、运动系统等。大脑不同的区域通过接收音乐中不同的组成部分元素，进行加工，而后传达给肢体，造成对肢体的影响。

生理学发现，人有三种机体感觉系统。第一种，皮肤神经纤维感知系统睑皮肤传感器与脑的中央后回相连，主导人体的触觉系统。第二种，自我感知系统。它是与姿势和动作相关的、人对自己自身的感知觉。自我感知系统配有能够测量肌肉紧张度、肌腱与关节生理参数的传感器。第三种，基础感知系统。一般反映人体疼痛和温度。虽然人的动作的发生犹如在一定的意图指示下，扳动可以使相应肌肉产生反应的扳机，但运动神经传导的实际过程是非常复杂的。对肢体的运动、控制和调节都是动作与身体感知之间相互作用的结果。基于神经心理学原理的、主要针对运动和感知系统的新的治疗方法在近十几年中有所发展。这些方法对由发育、遗传、教学和病理原因造成的非自主性无规则运动以及感知和运动系统（也包括肢体与空间之间的关系）失调等病症产生了很好的治疗效果。勃拉姆斯创作了《51首钢琴练习曲》，我们可以通过这些练习曲训练基础和复杂的手指运动技能，与此相关的脑部位主要是基底神经节的纹状体。经过反复地练习，这些程序记忆被加工成精确的技巧。但在某些情况下，如高度的精神压力等，程序记忆很可能会受到破坏。

影响人类肌体健康的因素有很多。最重要的原因之一是心理因素。焦虑、不安、愁苦、悲伤以及愤怒这些不良因素更是造成健康隐患的罪魁祸首。

音乐能治疗疾病，这个结论已经得到大众的认可了。说起音乐能治疗疾病，目前世界上还没有对音乐治疗学统一下一个定义。1980年第一个来到中国的美国亚利桑那州立大学音乐治疗专家刘邦瑞教授，认为音乐治疗基本上是一种"行为科学"，它注重的是人们的行为动态。

除此之外，还有很多学者对音乐治疗下过定义。由此看来，音乐治疗的内涵和外延还不清晰，由于各国开展音乐治疗的领域与发展阶段不同，得出的结论必然会有差异。但是总体来看，开展研究历时较长的国家大多重视治疗中医患关系的建立，同时也明确音乐治疗与心理治疗的关系。我们在各种界定的基础上，从世界音乐治疗发展现状出发，暂时性地将音乐治疗定义为：以心理治疗的理论和方法为基础，运用音乐特有的生理、心理效应，使患者在音乐治疗师的参与下，通过应用各种专门设计的音乐行为、音乐经历及音乐体验，达到消除心理障碍，恢复或增进身心健康的目的。

音乐治疗研究的对象即是各种身心障碍群体。包括对精神发育迟缓的群体的治疗、对行为障碍群体的治疗、对学习障碍群体的治疗、对躯体障碍群体的治疗、对药物依赖病人群体的治疗、对精神障碍的群体的治疗、对老年人的音乐治疗等。主要有生理及心理二个层面。在生理层面部分，音乐能刺激人体的自主神经系统，而其主要功能是调节人体的心跳、呼吸速率、神经传导、血压和内分泌。因此科学家们发现轻柔的音乐会使人体脑中的血液循环减慢；而活泼的音乐则会增加人体的血液流速。另外，高音或节奏快的音乐会使人体肌肉紧张，而低音或慢板音乐则会让人感觉放松。在心理层次部分，音乐会引起主管人类情绪和感觉的大脑自主反应，而使得情绪发生改变。许多研究结果显示，平静或快乐的音乐可以减轻人的焦虑。音乐对人的精神状态和心境的影响是十分显著的，不良的音乐能引发疾病，而优美的乐曲可以起到治疗疾病的作用。国外曾经有一位心理学家对不同交响乐队的208名队员进行了对照研究，经过分析发现，以演奏古典乐曲为主的乐队的成员心情大多平稳、愉快、健康，很少患病。而以演奏现代乐曲为主的乐队的队员70%以上患有神经过敏症，60%以上的人容易烦躁、动怒，22%以上的人情绪消沉，还有一些人经常失眠、头痛甚至容易患某些疾病。有人曾对一些音乐爱好者做过调查，发现在经常欣赏古典音乐的家庭里，人与人的关系相处得很融洽、很和睦。经常地欣赏浪漫派音乐的人性格都比较开朗，思想活跃，而热衷于嘈杂的现代派音乐的家庭里，成员之间经常争吵不断。由此可见，音乐在日常生活当中能够影响着我们人类的身心健康。

现代科学研究和许多实验证明，音乐对人体的生理功能和病理变化有一定的影响，主要具有两方面的作用，即物理共振作用和心理效应作用。研究表明，人体各器官的活动具有一定的振动频率。人生病时器官的振动频率就会有所改变，而音乐通过自身声波地振动能使病变器官与之发生有益的共振，从而可以纠正病变器官的频率，并使之协调，最终达到治病的目的，这就是物理共振作用。心理效应作用是指悦耳动听的乐曲、悠扬欢快的旋律使人投身于乐曲之中，排除杂念，心气平和，并且令人呼吸舒缓，全身松弛，紧张的大脑皮层得以放松，从而调节身心，具有明显的降压、止痛和镇静等作用。明朗、欢快、昂扬的乐曲可以提高大脑神经细胞的兴奋性，使人的情绪得以改善，促进血液循环，增强胃肠蠕动以及消化腺的分泌，加强新陈代谢，这样不但有利于益寿保健，而且能够治疗某些疾病。有人进行过这样的尝试，对精神抑郁、急躁易怒、头痛胸闷者，分享镇静、安神、舒缓的乐曲；对精神恍惚、心神不安、头晕、多思善感、失眠健忘者分享听欢乐明快的乐曲，病人欣赏之后都取得了满意的疗效。而紧张恐怖的乐曲、怪诞的音调、刺耳的和声、疯狂的节奏则对人体神经系统产生强烈的刺激作用，甚至能够破坏心脏血管正常的运动规律，导致情绪不安，烦躁易怒、恶心呕吐、头痛以及血压升高等

等，还会诱发心脏血管的疾病。其实有一些西方现代乐曲当中就有不少这样的乱曲怪调，那根本不是值得人们欣赏的音乐，而是一种高分贝的噪音，对人体健康极为不利。英国一位医生给一个患神经性胃痛的病人开了一张奇怪的处方，就是让病人听德国巴哈的乐曲唱片，每日要听三次，都是在饭后听，病人果然恢复了健康。罗马的一位医生在给病人做手术时除了用麻醉药之外，还加上音乐的催眠，起到良好的镇静作用。在手术室里面添置播放乐曲的设施，是一个很有帮助的办法。妇产科的医生让产妇听一些优美的音乐，以达到镇痛和催产的作用。另外，有些高血压病人烦躁不安时，每天听一听抒情、平静或者是悦耳的音乐，他的血压就会下降而保持稳定。音乐的感染力确实可以说是很大的，庄严的旋律赋予人们丰富的想象，悠扬的曲调能够让人愉快，舒缓悦耳的曲子能够使疲劳完全驱散。

自然界都有着一定的规律和一定的节奏，而人类自身同样也有节奏。比如呼吸、脉搏、一日三餐、早起晚睡等等。音乐的节奏是从人类的生活节奏当中抽象出来的。苏联学者通过试验发现，每分钟60拍左右的音乐节奏与健康人的脉搏每分钟60次左右的正常生理节律正好发生共振，容易使人保持身心的平衡，这种频率是人体身心调养的最佳的节奏；而小于60拍的节奏就会使人体的生理节奏放缓，比如莫扎特的《催眠曲》、门德尔松的《仲夏夜之梦》等；每分钟快于60拍的节奏，可以对人体产生兴奋的作用，舒解人的忧闷情绪。人如果长期处于情绪紧张状态，就会削弱肌体的抵抗力，容易患高血压、冠心病、心肌梗塞、神经官能症、糖尿病、溃疡病、哮喘病、结肠炎、偏头痛和周期性头痛等等，甚至会诱发癌症。现代医学资料统计表明，由于情绪也就是心理方面引起的疾病大约占总发病率的50%，为了避免不良情绪、心理失衡对人体健康的损害和某些疾病的威胁，越来越多的人开始用音乐作为辅助治疗。

通过了解具体的音乐治疗的方法技术，我们可以看到音乐治疗一般是怎样运作的。第一是聆听法。又称"接受式音乐治疗"（Receptive Music Therapy），即通过聆听特定的音乐来调整人们的身心。细化地分为：超觉静坐法、音乐处方法、音乐冥想法、名曲情绪转变法、聆听讨论法、投射的音乐聆听法、积极聆听法和音乐想象。我们选取其中几个具有代表性的技术方法来作了解。音乐冥想法是一种聆听音乐达到思想意识深度放松的方法，这在日本很流行。音乐冥想法是按照音乐调节的各个方面，如应用于起居的"早晨的音乐""催眠音乐"；用于治疗疾病的"血压升高时的音乐"等。这个方法对患者本人的音乐素养是有一定要求的，否则患者找不到冥想的根基与依据，冥想也就无从谈起了。与此类似的是音乐想象法，这是在美国得到较大发展的一种疗法。诱导病人进入放松状态，在特别编制的音乐背景下产生想象，在想象中要出现具有象征意义的、常与病人潜意识的矛盾有关的视觉图像。第二是比较生僻的音乐共乘法。这种方法在日本的《新音乐疗法》中被称为"同质原理"。音乐共乘法既是方法又是音乐治疗遵循的一种原则，即音乐与情绪同步。对音乐治疗作用缺乏了解的人常以为对某种不良情绪需要运用相反情绪功能的音乐，实际上这是大错特错的，人的负面情绪的产生时往往需要先疏泄，然后再逐渐引导和调整。比如一个人处于强烈悲痛的情绪状态下，不能立即选用欢乐的乐曲聆听，而是需要用较为悲伤的乐曲来宣泄情绪，心中郁结的悲哀得以化解了，并逐渐感觉到放松后，再开始聆听舒缓平静的乐曲。经过一定的调整后，情绪有了转换，才能逐步引入较欢快的乐曲。整个过程最好有专业的治疗师来精心安排，患者自己操作的话，往往因

不知其中的细节之处而操之过急，结果往往适得其反。总之，这些都是微观上来诠释音乐对人的健康有治疗作用，我们通常更习惯于从宏观上来泛泛地谈论音乐的作用，众所周知，音乐属于精神层次的存在，它是人类情感、意念、意志等精神元素凝聚的产物，是客观世界的主观反映，反过来又对人的思维与情感产生感染和影响。所以，音乐对人有情感精神乃至身体的治愈作用就不足为奇了。这里列出一些广义上对人体健康有益的音乐以供参考。《东方的安宁》是古老的亚洲写实音乐风格的音乐，使听者超脱世俗，进入一种平静安宁的内心世界。音乐与哲学精神结合，使我们感受到所有的音乐和艺术都源于寂静。《红番的精神》是非常独特的音乐，有着深沉的节奏，既令人喜悦又鼓舞人心，是美国本土印第安人缅怀辉煌年代的心灵的慰藉。日本的治疗音乐有《希望之歌》《旋转》《晚安》等。

音乐教育作为学校教育的重要组成部分，是培养德、智、体全面发展的一个方面。音乐对心理素质的提高有独特的作用，其对学生健康心理的养成及效果，是其他任何方法和手段所不能替代和无法比拟的。学生阶段正处于心理成长的过渡时期，对情绪和情感的体验极为丰富，而这些情绪和情感的体验又是与他们的需要、愿望、动机相关联的。音乐对于调节他们的情感、情绪具有积极的作用。

1.4.1 音乐教育与心理健康的关系

音乐教育作为传统心理健康教育的一个分支，它是以音乐为媒介的。音乐包含了听觉刺激和触觉刺激，直接作用于人体的生理和心理。从物理学上看，音乐是一种有规律的含有各种频率的机械波。具有一定规模和变化频率的声音振动作用于人体各部位时，胃、肠、心脏、脑电波等随之产生和谐共振，各器官节律趋于协调一致，各器官的紊乱状态改善，促进身心康复。从生理学角度看，节奏活动是人一切活动的基础。音乐的节奏可以明显的影响人的行为节奏和生理节奏，如呼吸速度、运动速度、心率等。当优美的音乐声波经听觉器官转换成生物电信号作用于大脑时，会提高神经和体液的调节作用，促进分泌有利健康的激素，从而改善血液循环，调节内分泌系统，促进唾液分泌，加强新陈代谢，有利于人保持良好的心态。

1.4.2 音乐教育对学生心理健康的作用

音乐教育对学生心理健康能够起到意想不到的作用，主要表现为在培养学生健康情操和人格、培养和提高学生综合素质、增强学生集体协作观念、提高学生创新能力、陶冶学生形成良好性情等方面。

（1）音乐教育可以培养学生健康情操和人格

音乐教育的一个重要功能是能够在潜移默化中培育人们美好的情操、健全的人格。举个实例，通过给大学生欣赏电影《贝多芬传》，可以使学生了解贝多芬精神并从其音乐作品中获得优秀的品质，懂得"成功不是战胜别人而是战胜自己"的道理，学会调控自身的情绪、战胜学习或生活中遇到的困难。

在转化所谓的"问题学生"时，运用好音乐可以发挥一定程度的辅助教育功能，克服部

分后进学生的闭锁心理和畏难心理。根据学生不同年龄段的心理发展特点，发挥音乐的直观优势，引发一种情感涟漪和感情共鸣。"问题学生"往往容易产生自愧不如、丧失信心的自卑心理和胆怯行为，通过聆听某些歌曲可以在一定程度上调整这些学生的消极心理。因此，在学校心理健康教育中，利用音乐教育加强学生的情绪调适是十分重要的。

（2）音乐教育可以促进学生综合素质的提高

在学校心理健康教育工作中，我们发现一些具有表达障碍和心理困扰的青少年，他们的共同特点是自我表达障碍和自我评价的低下，他们不能够正确地认识自己，也不能成功地与外部世界建立正确的联系，因而表现出人际关系适应障碍。

采取音乐教育对他们进行心理教育无疑是一种有效的方法，音乐可以成为一个人自我表达的媒介，成为丰富自我情感和促进自我成长的途径。特别是在音乐活动这种集体的、无威胁的、安全的人际环境中，人们可以通过音乐的语言因素和非语言因素来表达本身的情绪、情感、意念和思想。在音乐教育中通过使用各种音乐可以适应各种不同程度心理障碍的学生，使他们可以在音乐活动中获得成功感的体验，而这种成功感的体验对于一个人的自我概念的形成和综合素质的提高是非常重要的。

（3）音乐教育可增强学生的集体协作观念

社会学家告诉我们，正如我们创造音乐一样，音乐也塑造着我们，音乐促进和矫正各种社会交往，音乐开辟了了解人们情感世界的特殊渠道。音乐创造了增强亲近感、减轻个人孤独感的友好气氛，消除了交往中的紧张心理，容易使学生的内心世界相互敞开，彼此沟通，进而产生坦诚相待的健康心理。

音乐教育活动通常是集体参与的活动，这种共同的活动过程又常常有助于建立一个良好的、亲密的合作关系，并进一步为自身创造一个和谐的社会环境。原因是音乐的实质要求参加者的密切配合和精确的合作，任何合作上的失误或失败都会马上导致音乐效果的不和谐，而且这种不和谐会立即反馈到每一个参加者的耳朵里，造成听觉、心理甚至生理上的不快。音乐本身具有一种强大的力量来强迫所有参加者进行完全的合作，并迫使人们控制可能破坏音乐和谐的任何自我冲动和不良的个性表现。因此，参加者在音乐活动的过程中学会与他人合作和相处的能力与技巧,这种在音乐中的合作能力最终会泛化和迁移到他们的日常生活中。另外，音乐的魅力和愉悦性也会吸引那些社会性退缩的学生参与到音乐的社会活动中去，从而改变其自我封闭的状态。

（4）音乐教育可以提高学生的创新能力

学生心理上和个性趋于成熟，要求独立自主的活动，抽象思维和逻辑思维能力迅速增强，概括能力和组织能力进一步提高，情感体验也十分强烈。音乐教育则可以为他们提供创新实践与感受体验的广阔空间。音乐教育活动能使学生真正"动"起来，扩充大脑的思维量，有效地提高学生的鉴赏水平、审美情趣、人格修养、实践和创造能力。如果在音乐教育中加入影视，将更能体会音乐作品的意境，可解决学生"喜欢音乐，但不喜欢上音乐课"的现象。让学生更直观地在互动中享受音乐、感受音乐、参与活动、体验快乐，真正实现快乐课堂，从而满足学生极强的"体验饥饿"和"求知欲望"。现在人们非常重视右脑功能的开发，而音乐活动是开发右脑的最佳途径，它不仅可以减轻左脑负担，预防和治疗因过度使用左脑而导致的各种身心疾病，而且对于开发学生的想象力和创造性思维能力有着很大的潜在作用。

（5）音乐教育可以陶冶学生的情操

音乐教育对人们道德、意志、品格、情操来说，也会有"随风潜入夜，润物细无声"的作用。虽然，不能完全像我国古代儒家那样，把音乐艺术对道德的作用扩大到相当高的地位，正所谓"乐者，德之华也""审音而知乐，审乐而知政"等，如多听高尚的音乐，确实会使人们的情趣高洁起来，因为是它是人们精神状态的一种反映。

心理健康的关键在于心理素质，心理素质的高低很大程度上又取决于人格的完善。学生时期是完成人格构建的重要阶段，是不断扬弃旧我、积极发展和建设新我的时期。因此，完善人格的铸造对学生的心理健康是十分重要的。音乐在陶冶性情，完善人格方面可以发挥其重要作用。早在西周的"六艺"教育中，就认为"乐所以修内也，礼所以修外也"。孔子也曾说："兴于诗，立于礼，成于乐。"即音乐不但是人格铸造的重要途径，而且能使它达到成熟完善的境界。

1.4.3 构建音乐教育提高学生心理健康的体系

随着认识能力和经济水平的不断提高，科学技术的不断发展，人文教育的不断深化，越来越多的教育者意识到音乐教育在学生心理发展过程中的重要性，越来越多的学校想构建音乐教育体系，能够把音乐教育纳入到学生心理健康教育中来，为进一步推进音乐教育在学生心理健康教育的展开注入生机和活力。目前，迫切需要音乐教育在心理健康教育体系中的不断完善，为学生的身心健康发挥其独特的贡献。

首先，应建立音乐教育心理咨询平台，加强学生对自身心理健康的认识，了解自身心理发展规律，需求什么形式的音乐抒发自身不同的情绪。如雄壮豪放的进行曲能催人进取；旋律优美的轻音乐能使人心旷神怡、轻松愉快等；其次，成立音乐教育社团、协会，把音乐爱好者集中培训与指导，培养一批心理健康教育的骨干力量，由他们去开展学生之间的心理健康教育，这将更有协调力。而且，通过这样的方式可让学生互相帮助、相互交流、共同支持达到改善和适应社会的心理目的；最后，通过音乐教育，引导学生自我调整，积极面对现实，从根本上调整他们的心态，塑立良好的自信心，提高心理素质。

第二章 音乐教育的对象、任务与方法

2.1 音乐教育的对象与功能

狭义的音乐艺术教育，是指学校在教学大纲的指导下，有目的、有计划、有组织的音乐艺术教育。学校的音乐艺术教育又可分为普通音乐艺术教育与专业音乐艺术教育两大类。广义的音乐教育，是指一切通过传授与学习音乐知识、技能来建造或改变受教育者的审美意识，陶冶受教育者的情操，开发受教育者的思维能力，使受教育者成为全面发展的社会成员的教育活动。它不但包括学校音乐教育，还包括社会音乐教育（如少年宫、群艺馆、业余音乐艺术团等机构的音乐教育活动）、家庭音乐教育（如家庭中的音乐欣赏、器乐练习等活动）、个人音乐教育（如社会上的私人音乐教学等活动）等。随着社会发展的需要和科学技术的进步，又出现了电视音乐教育、网络音乐教育等越来越多的形式和渠道，所有社会成员无论男女老幼都可以成为音乐教育的受教者。

音乐教学是师生共同体验、发现、表现和享受音乐美的过程。以音乐审美为核心的基本理念，应当贯穿于教学的全过程。新的课程标准要求教师要转变观念，在教学中要以音乐审美体验为核心，降低专业要求，提升审美活动质量，引导学生主动参与音乐实践，从音乐中享受美和快乐，从而发展其创造性思维，提高审美能力，为学生的成长奠定良好基础。普通中学的音乐教学就是应该让学生在音乐学习中体验快乐、享受美好，成为具有一定审美能力和艺术修养的公民。

音乐教育不同于其他教育方式，它通过美妙的声音触动人们心灵的情感，引发人们对美好生活的向往和想象。音乐教育不只是课本上的理论知识，它具有普通教学形式所具有的功能，反映在现实生活中，同样也起着重要的作用和功能。它的现实功能主要体现在以下几个方面：

（1）音乐教育可以促使人们和谐相处

音乐作为一种艺术，能够使人们产生一种共鸣性的东西，促进人与人之间的情感交流和沟通。比如，我们经常可以看到在学校内举行各种各样的音乐表演活动。无论是合唱、独唱、合奏或者是综合的文艺表演，表达的虽然是音乐本身的内容，却在不知不觉中反映了人们内心的某种渴望或情愫，使拥有此种渴望的人们很容易在感情上产生共鸣，从而去认同更多人的观点和看法，去理解他们。这样人与人之间的交流就显得尤为的简单和和谐。就像《第九合唱交响曲》一样，它表达的是一种伟大的博爱精神。人们通过欣赏，能够从音乐中找到一种相同的东西，也就是共同的感受，并为这种感受而热

血沸腾，互相交流和理解。人们在这种音乐交流场合，获得的是一种内心真诚外表无言的集体的心灵上的对话。因此，音乐教育可以达成人们心灵上的共同和一致，可以起到促进人们和谐相处的作用。教学中，我们的学生不再单纯追求感官的上的需要，这时的学生开始需要比知觉上的满足。因此，在音乐教学中要运用歌（乐）曲所表现的典型的意境与情绪，引导学生进行联想和想象，注意对学生形象思维能力的培养；要掌握和调动学生的思维活动，进行简单的分析、综合比较与分类能力的培养，使其逐步形成初步的抽象思维与概括能力。中年级是从儿童期向少年期过渡的阶段，在音乐教学方法的运用上，既不可完全沿用低年级的方法，也不可全盘舍弃那些在低年级有效又适用于中年级的教学方法，要根据中年级学生的心理特点，围绕着学生的兴趣，选择有利于调动他们的积极性并能强化其参与意识的教学方法。

（2）音乐教育促进精神文明建设和物质文明建设

音乐教育的精神文明建设功能是音乐教育可以提升人们的精神文化水平。原因在于音乐教育可以在听觉上使人们心情愉悦。它不仅可以满足人们进行情感交流，情感体验，情感宣泄的需求，还可以在聆听的过程中，让人们产生共鸣，从而将美好的东西或情态注入自己内心深处，使自己的灵魂更加的纯洁和高尚。同时还可以使人们在紧张的气氛中，获得突然的轻松和愉悦，也可以使人们在压力的过程中，寻找难得的心灵纯净。总之，音乐教育在精神文明建设方面起着举足轻重的作用。但精神文明建设只是音乐教育现实功能的一部分，它还具有促进物质文明建设的功能。音乐在 21 世纪作为人类社会经济支柱产业的艺术产业，它能够通过多种渠道和方式，直接带来经济上的效益。有时候这种经济上的效益是其他产业所难以想象的。单看各种音乐会、演唱会和表演场，就不难想象音乐产业的这种消费市场。所以说，音乐教育促进了物质文明建设，提高了物质文明发展的水平，也发展了精神文明。

（3）音乐教育可以促进各国的相互交流

在未来的跨文化的各国交流中，我们确实需要一种共同的东西，来促进人们之间的交流。那么这种东西就是音乐教育。因为语言上、国情上的不同，导致人们之间很难进行沟通。而近些年来艺术的丰富多彩给国际上带来了相互理解和合作。我们可以通过音乐，来更好地了解他国的情况，了解当地人民的生活习惯、情感表达和文化，在了解的基础上才能懂得如何去尊重他人，才能建立起相互平等的观念和行动，才能在国与国之间的交流和发展上促进友谊的进步及和谐。目前，在弘扬各国民族文化的同时，我们也不能忽视各国文化之间的相互交流。音乐作为一个重要的交流方式，可以使我们感受到国与国之间的不同，通过寻找各自情感上共同的因素，才能达到和谐相处的目的。

（4）音乐教育促进人的个性化发展

个性化发展是指某些个体或群体按照自身所特有的属性去塑造性格，完善自我，从而形成稳健的个性。而因材施教是指老师根据学生的个人属性不同，有针对地进行分层次的教学，让学生的个性得到充分的发挥，从而获得显著的教学效果。每个学生对音乐的认知度、乐感、智力、爱好等等都存在着个体差异。而教育针对的是每一位独具个性的学生，教育应该以促进学生个体发展作为教学原则。毋庸置疑，音乐教学需要注重学生的个性发展。因为，音乐是一项体验性的学科，唯有让学生主动思考、自主参与，才能感受到音乐带来的快乐，才能在愉悦的心情中学习新知识。音乐教学的优势是在教育中，可以张扬自我个性、抒发个人情

感，良好的音乐教学课堂氛围有助于学生的个性发展、创新力的发挥和情感的交集。而另一方面，"因材施教"又是教师必须秉持的教学原则。在面对个性化差异明显的学生个体时，只有正视他们在音乐素养、兴趣特征等方面的差异性，才能制定出科学化、个性化的教学方案。

综上所述，音乐教育在人与人之间的交流，国与国之间的沟通，物质文明和精神文明的建设中发挥着极其重要的作用，同时通过音乐来满足人们的愿望，才能更好地促进整个社会的和谐发展。

新的教学观念要求我们必须革除"以教师为中心"的旧观念，打破教师一统课堂的旧格局。用新教育理念指导教学，改变音乐学习的方式，在每一课里关注学生创新精神和动口、动手、动脑能力的培养，充分体现以学生发展为中心的新的教育理念。在教学中以学生为主体，以兴趣爱好为动力，面向全体学生，注重个性发展，加强艺术实践，鼓励音乐创造。为学生提供充分自由的活动空间和时间，消除畏惧、胆怯心理，帮助每一位学生进行大胆的尝试，展开自由想象的翅膀，提高学生的自我表达和表现能力。

音乐教学活动是过程和结果并重的。教师作为教学的组织者和指导者，要构建起音乐与学生的桥梁，选择与内容和目标相适应的教学组织形成，创设充满音乐美感的课堂情境，要突出学生在教学中的主体地位，激发学生学习音乐的兴趣，积极参与各项音乐活动，积累音乐审美经验，培养学习和享受音乐的习惯。在教学中要独辟蹊径，常有新招，这样才能抓住学生的心。

音乐教育目标的本身具有情感性，具有较强的情感教育功能。在最新颁布的音乐课程标准中就明确地提出了要培养学生爱好音乐的情趣，并要发展学生对音乐的感受与审美能力，从而提高他们的音乐文化素养，陶冶他们的高尚情操。在所有的艺术形式中，音乐是最擅于抒发情感的艺术形式，它最拨动人的心弦，通过声音能够将人的情感真实地传达、表现出来。

音乐教育是对学生进行美育的重要途径。但是在传统的教育中并没有对音乐教育中的美育引起重视。同时，人们也从来都没有真正全面科学地理解音乐教育的价值，人们重视的只是音乐教育的外在价值，忽视了其本质价值，即审美价值。音乐教育不仅仅是要对各种音乐技能的教授与训练进行重视，同时还需要对情感进行培养。

音乐教学本质就决定了音乐教师必须在课堂教学过程中充分投入情感，而且这种情感必须是真实的、自然流露出来的，让学生感受到被关爱并且更加全心投入到学习当中，教师工作也能更好地开展。在课堂教学中，教师饱含情感，充分发挥情感的带动作用，带动学生能积极投入到音乐学习中来。另外，大专音乐教师需要有一定审美情趣，充分发挥主观能动性对音乐作品进行深入的探知，将音乐蕴含的情感与思想表现出来，这是当前大专音乐教师必须具备的音乐素质。尤其是教学初期，教师要对教材有一定的了解，准确把握音乐教学内容的同时，要深入研究创作者当时的情感。以此为基础，教师将理解的音乐情感与学生进行分享与交流，教师用情感表达来引导与感染学生，学生才能深入到音乐学习中去。课堂教学中，教师丰富的讲解技巧，能让学生亲身体会到音乐的情感张力，促进学生准确地理解音乐与感受音乐，提升音乐教学效率与质量。以情激趣，让学生重拾对音乐的兴趣。教育工作离不开与学生之间的感情沟通。在教学的过程中"动之以情、晓之以理"，这是很多教育工作者都知道，并常用的一种重要的教学手段。这种手段之所以如此受欢迎是因为感情最能打动人心，并且能够起到良好的教育效果。美

育与传统的知识教育相比，它不仅是以理服人，更重要的是以情动人、以情感人、以情育人。心理学中有这样的一种观点："情感不仅是兴趣、动机、信心、意志、态度等个性品质培养的根源所在，更是形成正确的思想、政治观念、人生观、价值观、世界观以及良好道德品质的关键所在，情商的健康培养是一个人健康发展、走向成功的重要一环。"这从心理学的角度证明了，兴趣是学生学习音乐的重要因素。因此，必须在上音乐课的时候将音乐作品中的"情感"与学生的自我的情感有效地结合起来。例如：在欣赏《怒吼吧！黄河》时，把曲作者冼星海的人生经历和当时我国的历史背景结合起来，冼星海的爱国热情与日本帝国主义的野蛮侵略结合起来，并且建议学生以一位爱国者的心态去聆听音乐旋律。结果学生各个情趣高涨，在让学生讲述自己的听后感时，学生都有深刻的发言，有的甚至联系到自己说"如果我生活在那个年代，也一定会投身到抗日战斗的队伍中去"。还有许多同学表示，这一段音乐确实反映出了中国人民对外国侵略者的反抗。

音乐教学要注重从听觉上让学生实现情感上的共鸣，在音乐中感悟情感。无论是歌曲还是曲调，在不同的音色与旋律之下，所体现出来的音乐情感具有一定的差异性。无论什么阶段的学生都应该首先学会聆听音乐，唯有在聆听的过程中才能直接感受音乐所带来的灵魂感触。因此，音乐教学过程中，教师要重视引导学生对音乐学会聆听，在音乐的节奏、乐器中体会到创作者所要表达的情感，让学生能进一步了解音乐。音乐聆听的过程中，教师可以采取多种具象手段，促进学生全面地了解音乐。例如在播放少数民族色彩浓厚的草原主题歌曲时，首先要让学生专心聆听，然后在播放音乐的同时，配上草原独特景色的图片或者视频，学生虽然没有真正地见到草原，但是通过画面可以促使其发挥主观能动性，仿佛置身于广阔的草原下，使学生的情感与作者作品所表达的情感相融合，更深刻地理解音乐作品所表达的含义。奥尔夫音乐教学体系中，器乐是学习音乐的重要手段。日本不但把一些乐器作为教学设备配备给学校，而且在音乐教材中就有一定比例的器乐曲，并随着年级的升高而增加这部分的内容，可见器乐教学对提高学生的音乐素养是起着很大的作用。有了器乐的实践练习，不但避免了学生在演唱两声部、副旋律时出现音准不稳现象，还培养了学生的演奏能力及音准能力，通过自己的实践，找到副旋律在歌曲中起到的作用和效果，学生既有兴趣，又明白易懂，使抽象的知识变为形象、生动的东西。

（1）以景生情，让学生的情感得到升华。景指的是情景，即要为相应的音乐提供相应的情景。只有这样才能够让他们对音乐中的感情有着更为深刻的体会。同时情景的创设还能够为学生营造宽松、愉悦的学习氛围，让他们可以在充分展示自己才华的过程中，张扬自己的个性，塑造完整的人格，为学生的全面发展创设了空间、搭建了舞台。在构建情景的时候，教师可以借助其他教材上面的内容，例如语文课本上的《音乐之声》，在创建情景的时候，教师可以让学生到操场上画方格边跳边唱。这样做可以让学生感到快乐、轻松、没有压力。核算的情景能够让学生的情感得到释放，同时也使学生的人格、思想等方面都有了一种新的发展。更为重要的是，学生能够在表演的过程中，将自己内心的情感真实地流露出来，这十分重要，也十分难得，这样做可以让学生在感受、体验音乐美与情的展示中使自己的人格、心灵得到净化。情感效应的主导方在教师，学生的情感是靠教师来激发的，教师在课堂上应富有激情，这是实现情感效应的前提，要以情动人。课堂上最容易交流的感情是语言，形象生动、富有激情的语言是启动学生情感的

添加剂，它可以掀起课堂教学的高潮。课堂上学生最喜欢教师的肢体语言。肢体语言的恰当使用，会给音乐课带来锦上添花的效果，伴着美妙的音乐、优美的舞姿，把学生带入仙境中，达到美的净化。每一个眼神、每一个面部表情对学生来说都非常重要。教师就像演员一样，用自己精湛的教艺牢牢地吸引住学生。音乐教学中歌唱教学依然很重要，通过丰富的歌唱教学活动能调动学生的情感，影响学生的思想。在歌唱教学的过程中，学生的情操得到了熏陶，正确引导学生体验音乐美的享受。在歌唱教学过程中，学生不仅仅能感受到歌曲的内涵意境，尤其学生能满怀情感地去歌唱，而这个过程中，学生将作品的内涵与所表达的情感充分地唱出来，这样学生便能更加深刻地理解歌曲所表达的情绪与内涵，对于培养学生的情感是非常有利的。师生之间建立友好的情感，是创设良好课堂氛围的前提基础，而"爱"是根本核心。有了教师的爱，才能沟通激发学生的"情"，使师生之间的"你我"变成"我们"，教师要善于用爱去消除陈腐的偏见，缩小师生之间的心理距离。当学生爱老师时，他们就会爱这门课，教师的言行举止都会牵动学生的神经，对学生产生积极的影响，教师会成为学生心中的榜样。这样的课堂对教师与学生都是一种享受。新型的师生关系必须是平等的。这是很重要的一点，师生在人格上都是平等的，可是有些教师往往认识不到这一点，师道尊严的意识太顽固。对学生不能像对朋友、同事一样予以足够的尊重，这在很大程度上影响了教与学的效果和师生关系的和谐。所以教师应该淡化角色，从高高的讲台上走下来，把自己当作学生中的一员，做学生的朋友，使学生敢吐真言，敢表真情，心灵相通，共同面对学习中的挫折、成功时的喜悦。

（2）以声传情，用声音感染学生，进行情感教育。音乐是一种十分需要感染力的艺术形式。声音是在音乐教学中最具渲染力的。教师应该让自己高亢、嘹亮的歌喉与优美动听的音乐相结合，从而成为传递感情的最有力武器。音乐最重要的还在于音符的流动，通过音符塑造形象的情感。音乐元素是作者传递情感的载体。作品中关键乐句和音乐交渐处往往是作者感情喷发的火山口，正确分析，把握音乐元素，如音高、节奏、旋律、调式，在关键乐句起什么作用，引导学生在感受中理解和碰撞，这是深化学生对作品情感体验的有效方法，它能使学生在内化和吸收中理解作品。教师也应该应用自己的身体元素（肢体语言）。教态亲切、自然、大方，情绪明快活泼，语言幽默精炼、富有感染力等，这样一系列的元素会感染和激发学生。因此在教学中，我们一定要结合他们的年龄和心理特点从课堂教学的方方面面入手，注意学生情感的训练和培养。教师要适当创设教学情境，进而让学生的感官能充分地调动起来，这样的氛围才能激发与陶冶学生的情操，在潜移默化的过程中，培养学生的情感与音乐个性。首先，要有民主和谐的课堂教学氛围，学生在这种氛围中才能将自己的情感真实表达，进而更好地激励学生。其次，教师要注重音乐与生活之间的联系，创设具有生活因素的音乐教学情境，来源于生活的体验能有效激发学生学习兴趣，而且能更好地陶冶学生的情操。生活情境中学生可以在轻松的感觉中进行体验，对于情感的培养是非常有利的。教师可以利用多媒体教学手段，引导学生释放情感。通过各种手段创设情境之后，可以借助实物进行演示，在多媒体教学手段的帮助下对学生进行各种感官的调动。教师的教学用语还要尽量做到措辞优美，声声入耳。相对而言，优美的语言有着更强的感染力，能够更加有效地激活课堂。因此，音乐教师自身的素质就必须要提高。音乐教师的语音、语调、语速、语言的力度等都必

须要掌握好，这样才能够更加准确地把握音乐作品的情感，同时通过合理的速度、力度和音量将其中的感情表现出来，并且还能够将歌词演绎得更加生动、清晰、悦耳。当在课堂教学中融入教师那优美的语言，在其中灌注教师真诚的感情，更能够让学生有身临其境的感觉，还能够激发出他们的想象力。教师的范唱必须要规范，通过声音传递感情。范唱是音乐教学中一个十分重要的环节。教师应该通过范唱的环节给学生们以美的享受，从而激发学生们学习音乐的兴趣，让以歌传情达到应有的作用。学生通过聆听教师规范、流畅、含情、传情的歌声，心灵更能够被触动，更能够激发出学唱的愿望，自然而然地带着感情演唱和表现音乐。

（3）以乐动情，通过乐曲本身让学生进行情感体验。每一首乐曲与歌曲都有作者的精神寄托，蕴含了作者真挚的思想情感。音乐在创作的过程中，作者都付出了心血，甚至是灵魂的触动。音乐中的每一个词、每一句都有作者的自身的色彩，对这些语言文字的理解能准确把握作者在创作过程中的真实心理感受，这样才能全面把握整首歌曲。另外，教师应该引导学生了解作者所处的时代背景，以及作者的人生经历，这样有助于加强对音乐作品的理解。优秀的音乐作品通常情况下与作者当时所处的时代背景与亲身经历有着密切的关系。例如历史特性会让作者创作的作品具有浓厚的时代特色，而时代特色也能准确、真实地将作者特定的思想充分表现出来。人在社会中必然具有社会属性，每一个人多多少少会受到时代的影响，尤其是优秀的音乐家，因此，教师引导学生从历史的角度去理解音乐作品，更能深刻感悟作品的真实情感，进而加强学生情感的培养。柏拉图曾经说过："音乐教育除了非常注重道德和社会目的以外，必须把美的东西作为自己的目的来探究，把人教育成美和善的。"音乐教育是这样，音乐艺术自身就应是美的化身。音乐的要素包括：旋律、节奏、速度、音色、调式等。旋律是音乐的灵魂，如果我们听到活跃的音乐主题，会获得一种欢乐和喜悦的感情体验。而当我们听到缓慢的、如泣如诉的音乐主题时，一种悲苦、凄凉的感情会不由自主地在我们的心头涌起。节奏是音乐的骨骼，是声音在时间上的组织。曲式是音乐的结构布局，体裁是音乐的品种，不同的曲式也体现不同的情感，如三（复三）段式的乐曲常表现欢快的风俗民情，奏鸣曲式则是戏剧性结构。如《人民英雄纪念碑》，常表现复杂的情感冲突。不同的体裁也表现不同情感的音乐，这些是欣赏者必须了解知道的，掌握了这些就能更好地进行情感体验。

（4）以情育人，让学生在音乐中树立正确的人生观、世界观。音乐可以让那些听者"情绪化"，特别是那些让人愉悦的音乐作品，更能够让人在听后产生各种积极的情绪，让人奋发向上。音乐作品其独特的个性就是能够让听者在欣赏的过程中寻找到心灵上的共鸣。不同时代、不同背景就能孕育出不同的音乐作品来反映出不同的社会生活和社会现象，而不同的情绪也在音乐作品中得到强烈体现。例如美与丑，善与恶的对比在音乐中的对比就是如此的强烈。要让学生真正走进音乐、融入音乐，必须通过各种音乐实践活动来感知音乐、认识音乐，获得审美满足，得到自我发展。通过实践活动，从中获得表现的极好机会，调动他们学习的积极性，充分发挥学生的想象能力，拓展学生的创造性思维。贝多芬的慢板乐章会使人进入沉思，而施特劳斯的圆舞曲则令人愉悦，迈开轻松的脚步。不同的音乐作品，使我们有了不同的情感体验。通过对音乐作品的多种形式的情感体验，逐步使学生认知音乐要素和表现手段，并在音乐实践中加以运用。再例如，在欣赏《春江花月夜》的时候，可以启发学生们从这优美的音乐中去感受春天静寂的美丽：月亮从东山升起，小舟在江面荡漾，花影在两岸摇

曳。让学生去感受这大自然的迷人景色,体会到伟大祖国山河的壮丽。

开展形式多样的课外音乐活动,可以提高学生们音乐素质。要想使学生的演奏能力、演唱能力和音乐感受能力等方面的音乐素养提高到更高的境界,不断巩固提高,光靠课堂内的教学实践是不够的,还必须把课堂教学延伸到课外去,开展多种多样的课外音乐活动,以解决在课堂上不能解决的问题,让他们能全方位多角度地来领悟音乐的神韵和真谛,参与唱歌、舞蹈、表演、演奏和创编。绚丽多姿的文艺表演活动会使学生从中感受美、鉴赏美,同时,也会直接影响他们的气质、性格、情操和意志,提高音乐素质素养。

课外音乐活动主要有以下几种类型:

① 专题性音乐活动。专题性音乐活动以集体组织形式进行,具有教育对象广泛性,教育内容多向性,活动形式有时代性的特点。如"大合唱""爱我中华"歌会,用诗和歌舞串联一起,以表演唱、齐唱、合唱来表达学生热爱祖国热爱党的真挚感情。在音乐声中,不断感受音乐美、创造美。

② 竞赛性音乐活动。融知识性、娱乐性为一体的"音乐智力竞赛",包括音乐知识测验和音乐技能技巧的表演,反映学生获得音乐的信息量,巩固了音乐知识,又显示了自己的音乐特长,在学唱学习演奏的全过程中,磨炼意志和毅力,增强参与竞争的意识、自己的能力,为追求崇高的艺术目标而不懈努力。如"音乐墙报"展评。让学生自己动手动脑布置,介绍国际、国内音乐信息,中外艺术家对社会对艺术的贡献,音乐动态、音乐游艺,最新音乐作品等,通过办报让学生长知识,增强对音乐的学习兴趣。还有通过举办卡拉 OK 独唱比赛,引导学生学好歌,唱好歌,同时发现和培养了一批音乐人才。

③ 趣味性音乐活动。音乐活动富有趣味性,学生参加活动才有主动性和积极性,在艺术实践中听、唱、奏、跳,兴趣得到满足,才智得到发挥,以利于培养和发展学生高尚的审美情趣和创造精神。听音乐旋律猜歌名、辨别乐器的音色、即兴编舞等都是很好的形式。这样通过一系列的音乐活动,使同学们在课内所获得的音乐知识技能、技巧得到艺术实践的锻炼机会,发展他们音乐的兴趣和才能。音乐本来就是声音的实践性艺术,只有在反复地演唱、演奏、律动、听辨实践中不断领悟,感受那些美妙的音乐,才能提高音乐的审美能力和表现能力。

总之,音乐教学必须要创新,创新是音乐教育改革的必然趋势。只要我们运用新的教育理念,突出以音乐审美为核心,这样有兴趣爱好为动力,面向全体学生,开发学生的想象力、创造力,培养学生的参与合作、探索能力,建立平等互助、和谐的师生关系,加强创新能力的培养,让学生在轻松有趣的气氛中学习音乐,体验音乐,表现和创造音乐。

2.2 专业音乐教育的研究范围和方法

中国音乐教育史,是研究历史时期中国音乐教育思想、内容、活动等问题的学术领域。早在 20 世纪初,这一领域即已成为中国音乐史学和中国教育史学的重要内容。有学者考证,萧友梅博士论文对周朝音乐教育体制的简要论述,是我国音乐教育史上第一次对周朝音乐教育进行近代教育意义上的总结。这一学科从文献、学科理论与方法论等角度展开专门性的研究,是近 30 年来(尤其是近 20 年来)才开始集中地、深入地展开的。这期间,有关中国音乐教育史的论文和著作共发表和出版 3200 余种,内容涵盖了我国音乐教育的起源、

音乐教育思想史、音乐教育制度史、历史时期的音乐教育价值论、音乐教育内容史、音乐教育方法论以及中国音乐教育史学科自身的理论探讨等十分宏阔丰富的论题。一些音乐院校和科研院所，陆续形成了教师科研与硕博士研究生选题相配套的研究团队。除此之外，一些来自文、史、哲、教育学界的学者也从各自的角度探讨了上述部分论题，为这一领域的深入研究做出了贡献。

种种迹象表明，中国音乐教育史已经从20世纪之初蔡元培大力倡导"美育代宗教"的国民教育思潮时处于边缘位置的话题，逐渐更新壮大为当前我国音乐教育学学科版图上的重要内容，也成为我国高等院校音乐教育专业建设、学科建设过程中，规划学科蓝图、挖掘本土资源、强化本土话语、革新音乐教育实践所必不可少的音乐教育学分支学科。那么，以往的200余种学术著述，具体研究了中国音乐教育史中哪些具体问题？反映了历史时期中国音乐教育的哪些经验？研究中还存在着哪些弊端？尤其在中国音乐教育史的学科自身的自觉探索中，还存在怎样的困局？面对这些困局，今人当如何逐步破解？本文将在对这些文论展开综述的基础上，试对上述问题加以探讨。

研究范围和方法随着时代的发展和认识的增长，学校音乐课涵盖的内容也日益丰富。音乐课如今涉及许多方面，从而与许多其他课程交叉，是不足为奇的。就以音乐本身范围内的项目来说，它已涉及节奏、旋律、声乐、器乐、识谱、记谱、乐理、和声、复调、曲式、音乐史、音乐分析、音乐审美、视唱、听写、音乐表演与指挥、编配、写作等许多方面。而这一切是音乐听觉本身的训练和培养。至于和其他艺术与学科相结合，则涉及语言、诗歌、文学、动作、舞蹈、绘画、戏剧和造型艺术、表演艺术等各个方面。这正是现代音乐教育和教学有别于以往世纪音乐教育和教学的关键所在。为此，如何选择，并怎样使之有机地结合、融合，决定着现代音乐教育和教学的大是大非、何去何从的问题。

但是，学校音乐教学必须考虑其有限性，因为它并非专业音乐教学，并且每周课时也很有限。对其要求应从严，但不宜过高。对其广度应扩大，但不能"忘本"，即立足于音乐，应在这有限的基础上考虑和安排其系统性和全面性，首先应保证音乐教学本身的系统性，在这前提下同时实现全面性。尤其在我国，由于音乐教育和教学长期的落后，造成国民音乐素质普遍低下、音乐师资普遍不足、音乐环境普遍不良，因此学校音乐教学必须首先着眼于音乐本身及其基础培训，才能谈得上其他一切。

全民的教育关系到民族的存亡、成败和兴衰。全民的音乐教育则关系到民族素质、教养、精神面貌和文化修养。全民的音乐教育主要仰仗着学校音乐教育和教学，如何改革它、发展它、提高它，包含着多方面的因素和难题。这些因素和难题中的一项，就是如何确定学校音乐教学的范围与项目。

2.3 学校音乐教学的项目

（1）听觉

现代音乐教育学的新认识之一，就是把音乐教学归结为音乐听觉的培养。离开了音乐听觉，就只能进行机械的教学。音乐听觉的培养决不仅限于传习的或学院派的"视唱练耳"。音乐听觉关系到、并决定着对音乐的感知、接受、审美、理解、创造与再创造。能造就怎样的

音乐听觉，就会使学生具有怎样的音乐判断、趣味和见解。音乐听觉的培养和锻炼，实际上贯穿着整个音乐教学的过程和它的方方面面。

（2）歌唱

音乐课停留在歌唱课的历史已经一去不复返。20世纪70年代在西德，由于过分强调音乐课教学的科学性和学术性，从而忽视甚至取消了歌唱，结果导致了音乐教学实际成效的降低，引起了许多家长的抗议，然后才重新认识和强调歌唱在学校音乐教学中的重要地位。在柯达依体系主宰的匈牙利音乐教学中，歌唱一直是最主要的音乐教学项目和内容，从而充分发挥了柯达依教学的威力和成效。歌唱是人的本能，是每一个人进行音乐体验、实践和表现的最原本的手段和方式，这是不容否定和怀疑的。人生而有嗓子，那是人的最自然、最优美、最方便的乐器。音乐教育应当把歌唱放在第一位的观点，是永远不会过时的。这决不等于把音乐课局限或等同于歌唱课。音乐课的内容再扩大，也不能排除歌唱。歌唱在音乐教育和教学中决不限于唱本身，而更需要通过唱的歌曲，去学习所有一切的音乐教学课题：识谱、乐理、节奏、旋律等这远胜过机械地、僵化地去学习它们本身。歌曲，尤其是民歌，应当是学校音乐教学的首要教材；问题仅在于怎样选编歌曲，以及怎样去教和学这些歌曲。自20世纪70年代起至今，在德国仍有不少人和学说认为学校音乐教学不应当再以歌曲为主，可是事实是：正是歌曲和歌唱至今在大多数德国学校中仍占有主导地位，保证了德国音乐传统的继承和高水平。更重要的是德国经过几百年来的积累，拥有大量优秀的歌曲教材和音响，他们具有丰富多彩的歌唱实践和歌唱生活（尤其是合唱），并拥有深厚的歌唱及其教学的经验积累。这些都是许多别的国家所不具备的条件，因而在这些国家，更不能听信和盲从那些否定歌唱和歌曲重要地位的观点。

歌唱的形式是多种多样的，首先应当从它的声部织体来区分。

① 单声部

这是最基本的歌唱方式：只唱单旋律，所有歌唱者都唱同一个旋律。单声部歌唱对于训练集体歌唱的统一（节奏—节拍的统一；力度起伏的统一；音乐表情的统一），很有帮助。

② 多声部

多声部歌唱是一个民族音乐发展和音乐艺术形式丰富的重大标志之一。音乐作为"凝固的建筑"，其表现力在很大程度上仰仗着多声部的音乐结构。尤其在音乐教学中，多声部歌唱和奏乐的训练更有着特殊的功能：它使得歌唱或奏乐的各个声部彼此之间的平衡和协调，不论在音准、节奏训练和音乐整体的塑造处理上，以及倾听音乐的听觉训练上，都具有重大作用。在多声部音乐中，每一个声部都是整体中的一个有机组成部分，必须在整体中起到相互配合的能动作用。为此，怎样在学校音乐教学中和在音乐教材建设中加强多声部歌唱，关系到方方面面的课题。尤其在我国，千百年来局限于单声部的弊病，只有通过特别加强多声部的音乐（首先是歌唱）训练，才可能逐步去除和改进。多声部歌唱还涉及重唱或合唱、同声或混声的问题，这些不同的演唱形式各有不同：合唱人数较多，每个声部不止一个人唱；重唱的每个声部通常只有一个人唱，从而其难度更大，效果也不同；同声是指几个不同声部均由童声、男声或女声演唱；混声则指有男女声或更加上童声演唱。一般学校音乐教学更偏重于同声歌唱，不同于有水平的合唱队或专业团体偏重于分为女高音、女低音、男高音和男低音四个声部，因为学校合唱队往

往男女人数不齐、各个声部演唱能力也不一,难以以上述四声部来划分。所以,多声部歌唱本身也是多种多样的,可以视情况和条件采用。

③ 语言

音乐和语言文学,尤其诗歌的联系是有目共睹的,但语言对音乐教学的作用和意义却不是显而易见的。中国的汉字有着自身的声调,从而除节奏外,更构成了旋律的源泉;这和我国古典诗歌结合在一起,更为音乐教学开拓了无穷广阔的天地。多少唐诗、宋词可以成为再好不过的歌词,以及音乐教学各方面的语言素材,都有助于提高音乐教学的艺术质量和思想境界,可惜至今还未被充分认识和发挥,有待于在教材建设和教学实践中落实。语言和音乐的密切联系不仅体现于声乐。即使语言不直接出现,人类的音乐也和人类的语言有紧密的联系。这是因为音乐和语言同为人类自我表达以及相互沟通的重要手段。既是同一根上结出的果,就必然有着亲和的特性,例如语言的抑扬顿挫、高低起伏、轻重缓急等均与音乐的相近相亲,因此语言和音乐的结合十分重要,尤其是当它们出自本能、处于自然结合的状态

奥尔夫充分重视和发挥语言在音乐教学中的作用,这是一大进步。他指出:音乐节奏的两大根源就是语言和动作。他应用语言作为重要手段进行音乐教学,如:采用短小精悍的成语、民间谚语和诗句,让孩子朗诵它,从中得取生动、自然的节奏或导引出旋律,这样的教学法很有创造性。不仅如此,他更指出语言是"音响的躯体",即:语言本身具有词义和词声两个部分,后者即具有音乐性,所以他不论在创作或教学中,都懂得充分发挥语言本身具有的音乐性。正是语言本身的音乐性激发起多少作曲家谱曲的灵感和乐思,使词曲得到水乳交融、天衣无缝地结合。

从音乐教学的一开始,就有必要使孩子们和学生们从教材中、从歌唱中以及从自己的即兴歌唱或创作中,实践、体验和领会音乐和语言的这种天然的结合美;美好的歌曲旋律正在词曲结合方面体现着这种难以言喻的美。这种美的教育也是音乐教学中不可或缺的部分。当然不仅如此:还可以用语言作为音乐教学的出发点或依据,进行各种各样的尝试和创造。

④ 动作

音乐和舞蹈历来是一对亲生的姐妹。奥地利当代女舞蹈教育家哈塞尔巴赫(Haselbach)有一句名言:"舞蹈就是用身体在空间奏乐;身体是动作与舞蹈的工具和乐器。"这两句至理名言,道出了舞蹈的本质以及舞蹈与音乐的内在联系。那么,我们是否可以反过来说:音乐是声音在时间内进行的舞蹈;而声音正是活动的节奏与起伏的旋律的载体。离开了声音,难以有音乐的存在;但是,单有声音而无动作,毕竟是片面的,因为归根结底,音乐和动作是同时产生的,就最原本的本能和感能上来说,音乐和动作(包括舞蹈)是同一条根生长着的两个瓜,它们密切结合、相互补充。这两种艺术的彼此独立,是人类艺术,尤其是专业艺术经过长时期的发展以后才产生的现象。舞蹈至今离不开音乐,而音乐却往往离开了动作,游离出来成为独立的声乐或器乐,但这并不足以说明它能脱离动作的本性。因此,原本性的音乐教育和教学中,音乐应当密切结合动作去进行,这对于回归和发挥音乐和舞蹈这两种艺术的本性,是非常有益的。

自 20 世纪初,瑞士音乐教育家达尔克洛兹创始了音乐与动作结合的音乐教学以来,经过了奥尔夫等人的进一步发扬和发展,音乐与动作、舞蹈的结合和交融,成为现代音乐教育和

教学强劲的生命力源泉之一,推动着音乐教育和教学不断前进。尤其是对儿童和孩子们进行的音乐教学,更应当重视和强调音乐与动作(包括舞蹈)的结合。德国巴伐利亚州的早期音乐教育研究所经过长期研究得出结论,从而导致该州七八十年代作出决定:将小学一、二年级的音乐课,改为"音乐与动作课";三、四年级才作为独立的"音乐课",其用意之深已如前述。

⑤ 节奏

达尔克洛兹奠定了现代的节奏学,这从根本上改变了音乐教学的面貌。节奏和动作联系在一起,就使音乐教学有了新的生命力。奥尔夫强调音乐从节奏出发,并以节奏为基础,决定性地改变了以往音乐教学和写作以旋律为出发点的方式方法。他在1931年编的《节奏练习》和《学校音乐教材》中,写下了大量具体的节奏练习和旋律练习,值得参考和应用。节奏和语言、和动作结合在一起,成为音乐教学的基础和出发点,是具有根本性意义的。尤其针对我国的具体情况:千百年来,音乐及音乐教学以旋律为主,甚至局限于旋律,从而造成从感能上和习惯上忽视节奏。这必须通过有意识、有目的地加强节奏教育和教学,才有可能从根本上改变这一状况。作为音乐教学,确实有必要把节奏作为音乐的要素和动作的要素去对待。

⑥ 识谱与记谱

乐谱的发明是音乐进步的前提之一。音乐教育和教学从口传心授发展到近现代使用乐谱的教学,无疑是重大的进步。音乐教育理想的结果是使学生能够写下听到的,这才是全面地、深刻地、成功地音乐教学。这就要求能做到在音乐听觉指导下的识谱和记谱,而不是单纯的认音识谱和依样画葫芦的记谱。这就是说:识谱和记谱在涉及理性的同时,也应涉及感性,尤其是听觉。能否在小学阶段完成识谱和记谱的学习,是一个值得重视问题。当今德国有许多小学及其音乐教师,认为这要求太难,从而放松了这一教学和锻炼,不得不说是一项贻误。

⑦ 唱、奏实践

音乐不同于文学,必须经过再现的过程才能被人接受和鉴赏,这就是音乐表演艺术特殊的存在价值。德国作曲家和音乐教育家辛德米特说过:"做音乐比听音乐更好。"这"做",不仅是指作曲,更包括唱、奏、写、动。越是起始的阶段,就越需要自己去实践、移植和再创造。只有通过自己的喉、手、脑、身,才可能真正地、深刻地领会、学会和体验音乐的一切,否则只能停留在浮光掠影、道听途说的皮毛阶段和状况。音乐的再现就是唱、奏、记、写;音乐的创造就是自己动手去谱写、编配或作曲。

唱、奏实践在音乐教学中的重要地位和作用,是怎么强调也不过分的。学校音乐教学中的唱、奏不仅在于唱、奏本身,更在于通过唱、奏去进行各方面的音乐教育。同样,唱、奏的歌曲和乐曲也不仅是音乐作品,更是音乐教材。为此,如何进行学校音乐教材建设以及如何安排唱、奏,必须全面地、深入地考虑和计划:要通过这唱、奏达到音乐教学目的。不论中外古今,以往学校音乐教学大多局限于歌唱、局限于以歌曲为教材,这必须改变。

⑧ 即兴唱、奏

以往局限于按谱唱、奏的教学方法弊病很大,造成学生只懂得依样画葫芦地照本宣科,从而养成着重于机械操作和理性思维的习惯,使得自己离不开乐谱,似乎音乐不是出自人的

内心，而出自乐谱。所以，即兴唱、奏对于改变这一状态大有益处，足以使音乐回归到自己的内心，使音乐重新成为一种创思的产物，使想象力和幻想能在每一个瞬间张开它们的翅膀飞翔。如何进行即兴唱、奏及其教学大有学问。我国目前还缺乏这方面的实践、经验和教材，有待探索、尝试和积累。

⑨ 创作

为培养学生的创造力，应当从一开始就要求孩子们自己去创作音乐，哪怕只是哼唱出一首短小的旋律，或为一首已有的旋律配一个再简单不过的伴奏。

⑩ 省思、分析和释义

音乐教学还应当要求学生能对音乐进行正确的省思：不仅懂得乐理、曲式、和声知识、复调知识和音乐发展史的知识，也应懂得音乐的分析、释义、接受、鉴赏和审美。当然，这在小学的阶段只能是初步的、基本的，但这些都是从感性出发，再对音乐进行理性的反思和回归的结果。我国传统的"乐理"学习，也应当提高到这样的高度来理解，并应改以另一种方式来进行：密切结合音乐和歌唱，主要通过歌唱歌曲，而不是纯纸面地、理性地、枯燥地、僵化地学习和操练，更不能停留在死记硬背上。

学校音乐教学不同于音乐学院的教学，音乐理论不应划分为曲式、和声、复调等课程来进行教学，主要可划分为以下几项进行：

第一，基本乐理。第二，音乐形式分析。如简单的曲式（二段式、三段式、回旋曲式等）。更重要的是，应使学生懂得音乐中的反复、对比、展开、升腾、高潮、退潮、消逝等，并体会其动力、张力和表现意义。第三，音乐作品的释义。怎样使学生体会和理解音乐作品的表现内容和思想意义，是一门专门的学问，这应不同于在音乐学院讲授作品分析或音乐史课。尤其是在中学阶段，更应加强这方面的内容分量，因为在小学阶段已初步打下了一般的音乐基础。第四，音乐发展的知识。这包括中外音乐的历史和现实两个部分，目的是要学生们认识和理解音乐的历史发展和现实状况。也可以讲一些音乐家的小故事，但不能仅限于此，更重要的是讲解一些有关音乐哲理和审美的语录和警句，其作用可能难以估量，往往使学生终生难忘，受益匪浅。第五，音乐审美。从一开始就要引导孩子们懂得音乐审美的重要性。这主要通过"乐"教本身，而不是通过言教去进行，所以主要不是正面地讲述音乐审美理论，而是将音乐审美的精神要义贯穿在音乐听觉、音乐实践和一切音乐活动和讲解之中。耳濡目染和环境、氛围的塑造，往往比理论地讲解更重要、更有实效。归根结底地说：一切音乐活动和教诲都应当是审美的教诲，而不应只限于知识的传授和技术的锻炼。

⑪ 音乐与综合艺术

现代的音乐教学不应是纯音乐的，而应当是更诉诸多感官的、复合审美的艺术：结合语言、文学、舞蹈、戏剧和其他造型艺术等，均有可能和必要。但是，也应当牢记：不能忘本，即音乐本身。不少所谓"音乐游戏"，结果实际上只有游戏、没有音乐，那只能是误人子弟地走入歧途。

第三章 音乐教育与审美经验的培养

3.1 音乐教育中的审美教育

音乐是人类最古老的艺术形式之一,伴随着人类文明的进步,关于音乐的起源,无论是劳动起源说、巫术起源说或是异性求爱说等,无不跟人类的活动有着密切的联系。我国古代重要音乐著作《乐记》中有这样的论述:音乐的功能"清晴像天,广大像地,终始像四时,周旋像风雨,五色成文而不乱,八风从律而不奸,白度得数而有数。大小相成,始终相成,倡和清浊,迭相为径,故乐行而伦清,耳目聪明,血气和平,移风易俗,天下皆宁。"《晋书·乐志上》说:"是以闻其宫声,使人温良而宽大;闻其商声,使人方廉而好义;闻其角声,使人恻隐而仁爱;闻其徵声,使人乐养而好使;闻其羽声,使人恭俭而好礼。"把音乐中的"五音"与人的性情教育紧密联系在一起。可见,对于音乐艺术陶冶人们思想情操的特殊作用古人早有认知,我们今天更应该从我国音乐文化传统中认识到音乐对于培养人、塑造人的重要意义。

说到审美需要先理解几个概念。美是什么?美学是什么?审美又是什么?美的概念是主观的,它是人们对于客观事物的主观价值判断,因此一种事物是否"美",基本上是因人而异的,只不过在漫长的人类发展过程中由于种种的主客观原因、社会原因、经济文化原因,人们对于事物的评判会逐渐地产生些许共鸣。很多时候出于道德舆论和伦理原因,人们在评价一件事或者一个人的时候往往会忽略它客观的缺陷,将其升华,形成较为一致的看法。还有的时候是因为个体文化素养、认识事物的能力、分析能力、审美能力因人而异,所以往往会趋同于"行业专家",即跟随其价值判断,以得到社会安全感,免于受讽刺或者被孤立。总而言之,美的考量对每个人来说既有区别也有共同点。美学是什么?顾名思义,美学是研究人类感性认识的科学。"美学"这一术语源于希腊语,本意为"凭感官感知"美学中的"美",与单纯谈论的美是有区别的。我们通常所说的美上面已经提到了,是主观之于客观的评价,而美学中的"美"是一个考究的思维过程,更侧重于哲学范畴,夹杂着哲学的评判成分。比如,评价一下李白的诗《静夜思》中月亮的美学价值。这显然与一个人单纯判断月亮美不美是不一样的,比前者复杂得多,因为美学是包含许多其他成分的,如哲学的考虑、情景的渲染和人物的心理等,是一种一言难尽的概念。"审美"则侧重于一个人评判事物价值的能力。能力就是一种客观存在,所以"审美"是属性很客观的一种概念。"审美"有静态和动态两种性质,静态的性质是我们常引用的前面所说的概念,动态的概念是侧重于发现和评判美的这一过程。

音乐教育所展示的艺术美,不仅能启迪学生审美的感受力、鉴赏力、想象力、表达力和创造力,而且能促进心理平衡、身心健美,使学生的情绪情感得到调节及控制,从而规范他们的行为习惯,形成优良的思维品质。《乐记》中:"审乐以知政,而治道备矣。"荀子认为

音乐可以"正身行、广教化、美风俗"。的确如此，优美高尚的音乐，蕴含着潜移默化的高尚情操，声情并茂的音乐艺术是塑造学生灵魂的有力手段，对学生的精神起着激励、净化、升华的作用。能逐渐形成正确的审美观，培养感受美、鉴赏美、表现美和创造美的能力，提高分辨"真"与"假"、"美"与"丑"、"善"与"恶"的能力。

哲学求真，史学求实，宗教求善，而艺术之所求，则是为了表达人们情感体验和实现人格和谐之"美"。音乐是听觉艺术也是表演艺术，那么在音乐教育中，审美教育的地位也就显得举足轻重。

审美教育是音乐艺术首要的，也是最核心的功能。在《现代汉语词典》中，审美意为"领会事物或艺术品的美"。审美，正是人们对某些事物感到了美，并且在社会实践中尤其是艺术实践中，创造美、表现美、追求美。《礼记》里说："凡音之起，由人心生也。人心之动，物使之然也。感于物而动，故形于声。声相应，故生变，变成方。谓之音。比音而乐之，及干戚羽旄，谓之乐。"不同的音组合起来，就是节奏、和声和旋律，它们以一种独特的形式来表达生活的意境以及人心各种情感的起伏，也就构成了音乐艺术。当然，音乐艺术的功能具有多元性，包括娱乐功能、教育功能、思想启迪功能、文化交流功能等。由此可见，审美教育是音乐艺术首要的也是最核心的功能。

音乐教育也应是审美教育。音乐教育的内容具有丰富的审美因素。音乐通过音高、节奏、音色、音程、和声等音乐要素生动鲜明地表现了自然美、生活美、艺术美。无论是纯器乐演奏的乐曲，还是借助外来因素的歌曲、歌剧、戏曲、唱腔音乐都是审美经验的载体，都是以"美"的形式表达"美"的内容。声乐婉转的自然曲线，异彩纷呈的曲式结构，纷繁复杂的音乐主题，巧妙纯熟的构思艺术和作曲家深刻的内心体验，这些内容都在音乐教育中有所反映和体现。音乐教育的氛围具有审美因素，教师与学生的情感投入，教师富有感情色彩地表演、范唱，丰富的表情与动作的感染以及各种声像材料提供的直观形象，可以营造特定的气氛和情调。音乐教育的课堂安排也具有审美因素，通过欣赏、分析及唱、奏、评议等音乐实践活动，可以加深对有关音乐要素及其所表达情感的体验，激起情感共鸣并引发学生的思考。我们要鼓励学生通过自己的理解和演唱、演奏等表演活动的形式，对作品进行再现或创作。可见，音乐教育无论从内容上还是形式上都包含着丰富的审美因素，这就为音乐教育中的审美教育提供了存在的条件，也使审美教育在音乐教育中成为不可或缺的一部分。音乐审美教育使学生在思想、道德、性格、情操、修养各方面发生变化，培养一种爱憎分明的道德情感和自觉的道德信念。例如，我国人民音乐家冼星海的大型声乐曲《黄河大合唱》，通过独唱、对唱、轮唱、合唱等多种演唱形式，气势雄伟、磅礴，展现了中华民族不屈不挠、勇往直前的精神，充溢着爱国主义的光辉形象和"火"一般的激情，给人一种向往美好，战胜一切艰难困苦的信心和力量。爱因斯坦说："想象力比知识更重要。"如果多欣赏音乐，常处于愉悦的情境之中，去感受一种直觉的推动力量，激发人大胆跳跃式的设想，将变化和升腾出无尽的想象。审美教育可以促进音乐教育。我国古代伯牙学琴三载，技术全部学到，但只有在海上"移情"之后，琴艺才大进，写出《水仙操》，流芳百世。这就是因为审美教育培养了人们高尚的风趣和情操，反过来会促进人们音乐艺术才能的发展。法国作曲家别尔通说："艺术中第一美质在于思想，而第二美质在于选择演奏手段，但只有这两种品质的结合才能创造出艺术作品。"一个人只有首先具备高尚的风趣和情操，才可能运

用自己的音乐知识与音乐技能创作出真正的音乐,表达出音乐的审美情感;审美教育为实现音乐教育目的服务。音乐教育的目的是培养音乐艺术人才,从而带动音乐事业的发展。教师要在教学中指导学生进行审美活动,自己首先要成为在美学上有修养的人。教师的审美修养是多方面的,包括高尚的审美思想、正确的审美观、健康的审美趣味等。从学科教学的需要来看,一个音乐教师应具备哪些审美修养呢?音乐教师应具有正确的音乐审美观。在音乐审美中,教师对审美客体所抱的态度或看法都是由审美观决定的,它可以在分析音乐作品、判断音乐的优劣、选择音乐教材、探讨音乐艺术中直接或间接地反映出来。有没有正确的音乐审美观是审美修养的先决条件。音乐教师必须具有一定的美学知识,系统地学点美学理论;了解一般的美学原理,如美的本质、美的形态、审美感受的心理形式、艺术创作活动等;了解美感过程中的基本心理因素,如感觉、知觉、想象、情感等。音乐教师掌握美学的原理,并在这些原理的指导下进行审美教育,教育效果就会大大提高。苏霍姆林斯基说:在审美教育中"教师本身先要具备这种品质——即领会体验生活中、艺术中的美,只有这样才能在学生身上培养出这种品质。"一个好的音乐素材,或是蕴含着一个美好的寓意,或是抒发一种温馨的心曲,或是衬托一个美丽的梦幻,或展现一片炽热的情怀。音乐教师要善于发现和挖掘音乐教材的审美因素,将自己的音乐审美体验积极地融入对教材的分析、处理之中,形成强烈而浓郁的音乐审美动力和审美渴望。表现美首先是表现音乐的美,通过教师的演唱、演奏、情感、表演,把音乐的美还原出来。创造美是指创造美的环境。音乐教学环境的审美特点,主要体现在两个方面:一是听觉环境和视觉环境的优美;二是两者间的和谐。这是创造良好音乐教学气氛和情境的外部条件。表现美、创造美是较高层次的审美修养。提高表现美、创造美的修养,一要加强教学基本功的练习,提高自己的教学水平;二要提高知识文化素养,以广博的文化知识来武装自己。

3.1.1 关于"音乐美学"学科的历史

对于音乐美学学科历史的认识,首先要与音乐美学的历史加以区分。从某种意义上说,音乐美学是一门古老而年轻的学科。说它古老,是因为自人类音乐审美实践活动产生起,就已经开始了人类音乐审美意识发生、发展的历史,虽然在那时还不可能用语言的概念体系来表达这种审美意识或者相关的认识,却已经是音乐美学的历史开始,现今尚保存的文字资料如中国的《乐记》《声论》,希腊的《诗学》等,这种思想史意义上的音乐美学观念有着几千年的积淀。

但音乐美学的历史并不等于学科的历史,随着音乐艺术的丰富和发展,对音乐美的思考也就愈加复杂和深刻,趋于系统化,真正作为学科意义上的确认则在近代。18世纪,在哲学和自然科学的推动下,西方美学发展进入了一个新阶段。1750年,德国哲学家亚历山大·鲍姆加敦首次以"美学"为名出版了他的专著第一卷,自此以后,研究各艺术门类审美思想的分支学科逐渐形成。1784年,德国音乐学者丹尼尔·舒巴尔特把他的一本音乐思想论述的专著取名为《论音乐美学的思想》,并首次将"音乐"与"美学"两个概念结合起来,产生了"音乐美学"这个术语。进入19世纪下半叶,由音乐家们写作的音乐美学专门著作相继问世,音乐美学由此才取得作为一门独立学科的历史地位。音乐美学学科的历史产生于人们用具有一

定理论形态的概念、范畴以及相对稳定的知识结构，表达对人类音乐审美实践活动的诸种认识活动之中。

"美学"一词在中国的最早使用与传播是与来华传教士的中文著述和国人（如康有为、王国维等人）对日文的转借分不开的。最早在国内著文提及并简要介绍"音乐美学"这一学科者，是我国近代音乐教育专业的奠基人、"五四"后留德归国的音乐家萧友梅博士。他于1920年在北京大学音乐研究会会刊《音乐杂志》上先后著文介绍欧洲的音乐教育与乐学发展状况，其中提到了"音乐美学"这一学科，指出音乐美学乃乐学的主课之一，是普通美学的一部分，并对音乐美学的特点、研究对象作了简要的说明。

3.1.2 "音乐美学"的两种不同研究倾向

（一）美学的音乐美学

从学科的名称来看，音乐美学必然与一般的美学有关，那么首先什么是美学呢？比较多的人倾向认为，美学是研究美、美感和与此密切相关的其他问题的科学。从另一角度说音乐美学又不是一般的美学，而是一门专门研究音乐的科学，所以它又必定是音乐理论基础范围的一门学科，说明它是美学与音乐学之间的一门交叉学科，作为美学的一个分支，需要运用美学的原理和方法来研究美学问题，使之具有美学品格。也就是说，音乐美学不仅仅以"音乐的美"作为唯一研究对象，而是以此作为问题的出发点和归结点，并由此关涉到音乐实践中立美与审美的广阔领域。

（二）哲学的音乐美学

音乐美学与哲学之间也有着十分密切的关系，美学研究中的许多问题牵涉到基本的哲学立场，对于音乐美学的研究对象是什么，古今中外的专家都试图作解释，但历史和当代的音乐美学思想，无不是立足于一定的认识论和方法论基础上的。现列举查到的一些文献资料（各类音乐辞书 Aesthetics in music 条目叙述）以作解释：

（1）日本《标准音乐辞典》中提到，所谓美学的问题，是指美的基本结构、美的实际形态，和把它们贯穿起来的美学逻辑和美的存在方式，以及艺术的本质与价值、支配艺术创作与欣赏的美学原则、风格问题，等等。那么也就可以说：音乐美学是以如上所说的美学姿态来研究音乐的一种学问。

（2）1972版《哈佛音乐词典》认为"Aesthetics in music"研究对象是"音乐与人类感官和理智的关系"，这里的"音乐与人类感官的关系"事实上就是当下"音乐美学"的研究对象。

（3）1956版的《国际音乐与音乐家百科全书》中"Aesthetics in music"的研究对象被表述为"音乐的性质、音乐的目的、音乐美的组成要素"。

（4）1980版的《格鲁夫音乐与音乐家大辞典》将"音乐意义"视为"Aesthetics in music"的研究对象，在这样的基础之上我们就不难理解2001版中"音乐美学"被"音乐哲学"替代。

上述条目对音乐美学的解释虽不尽相同，但对其基本学科属性的认识是一致的，既把音乐美学看做是美学的一个分支，又强调了它作为音乐艺术的特殊性。

3.1.3 中西方"音乐美学"思想对其研究对象的解释与界定

（一）我国的美学思想产生很早，最早可追溯到2800年前的西周

西周之后的春秋战国时期"百家争鸣"，哲学思想迅速发展，形成了我国古代美学思想最为活跃的一个历史阶段。

（1）从孔子开始到《乐记》为最高峰的先秦儒家学派的音乐理论，是偏重于音乐的社会功能的研究。认为音乐是外界事物触发人的情感活动而产生的，但更重要的是有益于个人的道德修养和国家的治乱兴衰。从儒家音乐美学思想可以看出，其着眼点更多的不是音乐的本质、美的本质，而是音乐的功能。

（2）"中国的《乐记》和希腊的《诗学》的一个巨大差异是：一个强调艺术的一般日常情感感染作用，一个重视艺术的认识模拟功能和接近宗教情绪的净化作用。""正因为重视的不是认识模拟，而是情感感受，于是，与中国的哲学思想相一致的，中国美学的着眼点更多的不是对象、实体，而是功能、关系、韵律。"这个概括是符合实际的。

（3）嵇康在他的《声论》中，陈述了他的"声无哀乐"的音乐美学思想：音乐的美学特征是和谐，它的本源是天地之间的阴阳二气。所以，音乐并无社会内容，尤其是人的情感内容。他揭露了许多音乐艺术中的矛盾现象，如形式与内容、自然与社会、主观与客观之间的矛盾等，表明：人们对音乐现象的认识的行程已经由单关注事物的外部关系，转向比较注重事物的内部规律。

一般说来，我国自古似乎较为缺乏亚里士多德那种"运用严谨的逻辑方法，区别不同学科研究对象的异同，然后再就这对象本身由类到种地逐步分类、逐步找规律、下定义"，从而建立系统科学的传统，所以尽管我国古代音乐美学思想丰富灿烂，但直至晚清也未曾建立起自觉的对象观。

（二）西方历史上，最早研究音乐问题的，可以说是哲学家

19世纪以前，有关音乐美学问题的论述，主要是由他们提供的。

（1）黑格尔的《美学》中有关音乐问题的论述，对后世产生过显著的影响。首先他重视音乐的内容，并且强调理性与感性的统一，无论在谈论音乐本质、还是音乐的创作、表演、欣赏等问题中，都贯穿着一个情字，而且进一步探索情感的性质、作用及其在主体内心生活中的地位。

（2）西方音乐美学思想的发展过程中，不同时期始终存在一个带有根本性质的问题：音乐作为一种声音的艺术，它的内容究竟是什么？这涉及对音乐同现实的关系这一问题的理解。

舒曼是个情感论者，"情感萦注到什么地方，什么地方就会涌出音乐。"认为音乐中的内容是一种不以音乐本身是否存在为转移的客观事物。正是在这个问题上，情感论美学后来受到了的自律论美学的指责和否定，自律论美学学派认为：音乐的内容就是音乐形式自身，不能在音乐中寻找超乎音乐形式自身之外的内容。

（3）正如卡尔·达尔豪斯所言："音乐美学这门学科常常遭到质疑：它似乎仅仅是思辨，远离其真正的对象，更多是出于哲学观念的启发而不是真正的音乐经验。"

音乐美学几乎总被说成"绝对是音乐"的理论——争论和辩护性质的文章除外。人们抽象出音乐美学命题的对象，在18世纪本来是歌剧，而到了19世纪就成了交响乐，这个对象是潜在的，理所当然的，它保持着非表达性，也正因为如此才挑起不必要的争论。

总括起来，卡尔·达尔豪斯所言的音乐美学是"绝对是音乐的理论"，他对其对象作了三个限定：18世纪以来；歌剧和交响乐；从听众的角度。将音乐美学的研究对象限定在18世纪以来的歌剧和交响乐，表现了卡尔·达尔豪斯的纯音乐取向。

（三）近代中国音乐教育界对"音乐美学"研究对象的解释

（1）音乐美学同一般美学、音乐技术理论、音乐史学、音乐评论等都有密切的内在联系，而且音乐美学这门学科的发展和深化，往往离不开从上述这些领域的成果中吸取营养。但是音乐美学在研究对象上却同上述的这些领域不同。

一般美学把艺术作为人类审美意识的集中表现，从总体上研究艺术的本质和普遍规律，而音乐美学则把音乐作为艺术的一个特殊种类，研究它的特殊本质和特殊规律；音乐技术理论（如和声学、对位法、曲式学、配器法等）研究音乐创作的技法、音乐构成上的具体准则，而音乐美学则把音乐作为一个总体，从更概括的角度考察它的本质和规律；音乐评论从实践上把具体的音乐现象作为它的分析和评论的对象，而音乐美学则对音乐的总体进行基础理论性的学术研究，为音乐评论提供理论前提。

（2）音乐美学是以弄清艺术区别于其他艺术的特殊性为目的，着重研究音乐美的本质与规律的学科。音乐艺术的本质、音乐与现实的关系、音乐的内容与形式、音乐的审美感受、音乐的社会功能等问题，都是音乐美学的研究对象。同时，像任何科学研究一样，人们对这些问题的研究都是建立在前人的研究成果与已有思想资料的基础之上的，因此，音乐美学的研究对象，还应包括对中外音乐美学遗产的研究。

（3）音乐美学是音乐学和美学之间的一门交叉学科，又必须建立在哲学的基础上，所以可以说是用一定的方法论和美学的观点和方法来研究音乐艺术的美和审美的部门美学，它侧重于研究音乐艺术的基本规律，包括对音乐本体、音乐实践、音乐功能的研究。

（4）我们可以对音乐美学作如下概括：音乐美学是美学的一个分支，同时也是音乐学的一个组成部分，它是从美学角度来研究音乐的本质、音乐的构成、音乐的创造、音乐的鉴赏、音乐的价值的一般规律的理论学科。音乐美学所涉及的内容广泛，并且研究对象往往具有学科交叉性，大致可以分为三个方面：

① 音乐美的本体：研究音乐美的本质以及作为美的载体的音乐的存在方式，包括音乐美的观念、音乐美的形态和音乐美的创造等问题。

② 音乐的审美经验：揭示和描述音乐美感的产生、音乐美感的不同形态、审美心理结构、心理过程和心理特征。

③ 音乐美的价值：研究音乐美的社会意义，包括音乐美的审美作用、价值实现以及美育等问题。

（5）关于音乐美的研究对象，总的来说，它应该是研究音乐的美和审美规律以及与此有关的问题。首先，就音乐的美和审美规律而言，一般应包括音乐的审美构成、审美功能、审美特征、审美创造、审美欣赏等问题。其次，音乐的审美构成，包括了音乐的内容美和形式美的统一，自然要涉及音乐的内容和形式。而音乐的内容又必然涉及音乐的本源问题即音

的起源和音乐的本质问题。

由此可见，音乐美学的研究对象，大致上应包括音乐的起源、音乐的本质、音乐的内容、音乐的形式、音乐的审美功能、音乐的审美特征、音乐的审美构成、音乐的审美创造（包括音乐创作和音乐表演）和音乐的审美欣赏等问题。

（6）音乐美学不仅仅以"音乐的美"作为唯一的研究对象，而是以此作为问题的出发点和归纳点，并由此关涉到音乐实践中立美与审美的广阔领域。归纳起来，音乐美学的研究对象主要集中在以下几个方面：

① 对音乐本体的研究：具体包括音乐的本质、观念与存在方式、音乐语言与形式、音乐表现与内容、音乐与其他艺术相比所具有的特殊性等主要问题。

② 对音乐实践的研究：即研究音乐的创作、传播、接受、评价等诸环节的美学问题，具体包括音乐的创作、表演、欣赏、批评、审美、美育等主要方面。

③ 对音乐的功能与价值的研究：即研究作为社会文化存在物的音乐对人和社会具有怎样的作用与意义，音乐功能与音乐价值的实现反映了怎样的美学规律，它们之间存在着哪些美学层面的关系等问题。

④ 对中外音乐美学思想沿革的梳理与研究：即对音乐美学学科自身历史的研究，也是音乐美学研究中一个不可或缺的方面。

审美教育即美感教育，是培养人的审美能力、审美情操的教育，也就是美育。它以塑造完美人格为最终目的，以艺术美和现实美为教育手段。"以音乐审美为核心"这一基本的教育理念将会培养学生对美好音乐的热爱，帮助他们树立正确的审美观，养成健康向上的审美情趣，并能起到启迪智慧、净化心灵、陶冶情操等作用。提高教师的审美修养，掌握更加科学化、艺术化的教学方法是实施审美教育的需要。哲学和心理学对感知和美的研究是等量齐观的。对美的形而上学进行过深入的思考，之后相继有波伊提乌、伊西多尔、约翰司各脱关于美的讨论，英国经验主义哲学家，如约翰·洛克，为发现美提供了许多新的观点。从那时起，感知理论逐渐成为一种新的认识论。启蒙运动时期，心理美学研究发展成为一种科学，并一直延续至20世纪。

中国人音乐审美心理的发生、形成与发展受到自然系统中地理环境（山脉水系、气候因素）、人种特征的作用，社会系统中生产方式的制约、社会政治结构的规范、哲学伦理思想的浸润、宗教宗法的分流、原始神话的滋养以及作为深层心理结构的集体无意识等因素的影响与制约。

集体无意识音乐民族审美心理的发生、形成与发展受一定的内部根源和外部条件的制约与影响，也遵循着审美发生学的逻辑，即经济基础、上层建筑、审美心理、艺术之间层层制约的关系。正如俄国美学家普列汉诺夫曾经指出："任何一个民族的艺术都是由它的心理所决定的；它的心理是由它的境况所造成的，而它的境况归根到底是受它的生产力状况和它的生产关系制约的。"这一系列因果关系的揭示为我们探讨民族的审美心理的形成提供了一个颇具参考意义的思路，不同民族之间审美心理差异的形成主要是在以生产力为核心要素的前提下结合更多的其他因素的"合力"共同作用的结果。

一般来说，我们通常将影响民族审美心理形成的诸多基本条件分为自然系统、社会系统以及作为深层心理结构"集体无意识"三个部分。其中，最根本的是前两部分，即民族赖以生存的特定的自然环境和社会环境，在这两者作为传统外界刺激物的长期作用下，

得以形成民族审美心理的浅层结构。而后者"集体无意识"作为民族审美心理的深层结构，是在前者的基础上形成，是超越了一切个人经验之上的、从遗传中获得的带有普遍性的"种族记忆"。

3.2 自然系统的作用

自然系统主要指的是特定的地理条件（包括山脉、水系、地形、地貌等）、气候条件以及在此基础上形成的种族生理特征。

钱穆先生说过："各地文化精神之不同，究其根源，最先还是由于自然环境有分别，而影响其生活方式，再由生活方式影响到文化精神。"任何民族都是生活在一定的地域，所以，要想深入探悉一个民族审美心理的奥秘，就必然离不开他所生存的环境，因为在漫长的变化过程中，作为审美主体的民族成员与外在的自然环境已经在相互的作用中因共存、共鸣而融合成为一个整体。

但是，地理环境的特殊性究竟会在多大程度上对民族审美心理的塑造、形成产生影响？其作用与地位如何？这一直是审美发生学和民族心理学界共同研究的课题。

在西方，以古希腊的希罗多德、希波克拉底、亚里士多德，法国的让·博丹、孟德斯鸠、丹纳以及俄国的普列汉诺夫等为代表的学者都在不同程度上强调不同自然条件、地理环境对民族审美心理形成的决定作用。如孟德斯鸠提出纬度和滨海性是影响人性、民族性甚至社会制度的主导因素。丹纳将环境与种族、时代看作影响民族审美心理形成与发展的"三要素"，认为自然环境对民族心理具有深刻的影响。"如日耳曼民族生息于严寒地带，莽林与大海的惊涛骇浪造成了他们忧郁或过激的民族性格，一向喜欢狂醉、贪食和血战；而生长于温带的希腊语拉丁民族则性格开朗，摈弃物欲，全部身心倾向于社会事务、科学发明和艺术鉴赏。"

中国古人也很重视地理环境对文化心理的影响、制约作用，早在《礼记·五制》中就有载："广谷大川异制，民生其间者异俗。"《汉书·地理志》中说："凡民函五常之性，而其刚柔缓急，音声不同，系水土之风气。"《管子·水地篇》中还探讨了不同地域水的不同性状对该地域人群性格、民风的影响："夫齐之水，道躁而复，故其民贪粗而好勇；楚之水淖弱而清，故其民轻剽而贼；越之水浊重而洇，故其民愚疾而妒；秦之水最而稽，淤滞不杂，故其民贪戾，罔而好事。"宋·庄绰《十三经注疏》则云："大抵人性类其土风。西北多山，故其人重厚朴鲁；荆扬多水，其人亦明慧文巧，而患在清浅。"《浙江通志》中记载的"浙东多山，故刚劲而邻于亢；浙西近泽，故文秀而失之靡。"也是说明山、水对民风、艺术风格的影响。朱文长《琴史》中所载琴家赵耶利在对比蜀、吴等各琴派风格差异时也有着类似的评论："吴声清婉，若长江广流，绵延徐逝，有国士之风。蜀声躁急，若激浪奔雷，亦一时之俊。"此处，琴家正是根据长江中下游水域"绵延徐逝"之势来评价与这一徐缓水性相一致的地理环境对吴派琴风的影响；又据长江上游江水"激浪奔雷"之势来评价与这一湍急水性相一致的地理环境对蜀派琴风的影响。可谓"观其水势而若闻其音声之趣"。

有人将这类观点归纳为"地理唯物论"或"地理环境决定论"，与否定地理因素而将民族文化单纯归结为人类智力或精神的产物的"唯智慧论"相对立。对此，我们有必要做科学的分析。首先，正因为人总是存在于特定的空间，生产、生活都离不开特定的自然环

境，人与自然的关系是一种相互作用的"双向"活动，所以否定地理对民族心理作用的这种唯心主义观点无疑是错误的；但问题的另一方面，促使一个民族心理形成、发展的因素又是多方面的，而并非只是地理环境一个因素。正如黑格尔所认为："我们不应该把自然界估量得太高或太低，爱奥尼亚的明媚的天空固然大大有助于荷马史诗的优美，但这个明媚的天空决不能单独产生荷马。"地理环境只有和其他的相关因素相互结合，交错在一起，构成一个统一的，但又十分复杂的背景，才能作为一个系统的合力共同对本地区各民族心理素质、性格特征，以及社会生活和文化艺术产生深远的影响。"自从人类社会产生以来，自然就已不再是原初的自然，而是历史的自然；历史也从此不会是单一的历史，而是自然的历史。"

所以，我们既要肯定不同的地理环境对民族审美心理的生成与发展的作用，又不能将其无限扩大。此外，自然环境对民族审美心理的种种影响，在古代社会生产力相对不发达的情况下具有更大的作用，在现代社会则因科技的发展、生产力的提高等原因，其影响已日趋减弱。并且，随着民族的发展，在某些情况下其生活地域可以是共同地域，也可以不是共同地域，自然环境也就体现为相对的作用性。所以，对于自然环境于审美心理的客观作用只有进行以上多层面的思考与认识，方可恰如其分地把握地理环境与民族心理之间的内在联系，从而通过对地理条件差异性的分析，去探究特定民族审美心理结构规律的形成。

以中华民族与自然的关系为例，就总体而言，华夏文明区的地理位置位于北半球温带范围的"中纬度文明带"，正如平凡无奇的地理环境常常造成思维性格的贫乏，审美心理的单调。而华夏文明带地理环境的差异性和自然条件的多样性，使得中华民族的文化创造力得到了很好的发展，民族的审美心理结构表现得尤为丰富复杂。另一方面，由于中国偏居亚欧大陆东部，西起高原，北有广漠，西南背山，构成封闭的地理骨架。虽然东临海洋，但农耕文明的华夏民族对东边的大海向来不感兴趣，所以中国东部的海洋在相当长的历史时期是以另一种方式封闭着中国的文明区。从总体而言，中国地理位置的相对封闭、孤立，再加上内部腹地丰富的资源，在无求他人的情况下独立创造了独具特色的自给自足的农业文明，使得中国文化的民族气质具有典型的内向型特征。

3.2.1 山脉、水系的影响——寄情山水

中国的大部分领土处于北温带，基本属大陆性气候，风和日暖，四季分明，正是这种生态环境孕育了华夏文明自给自足的农业自然经济，而农业文明与狩猎、海洋文明的最大区别就是人对自然的依赖远大于对它的征服，对它的顺应远大于改造，往往追求人与天调。于是便形成了中国人与自然之间的亲密关系。正如宗白华所说，"由于中国人由农业进于文化，对于大自然是'不隔'的，是父子亲和的关系，没有奴役自然的态度。"在此基础上还进一步产生了"天人合一"的哲学思想。正是由于农业性生产，中国人对自然及其规律认识很早，对自然美的审美情趣也发生得早，这种亲和自然的人生态度和美学趣味深深浸透到民族精神和艺术气质的各个方面。美国当代诗人加里·斯奈德也曾深有体会地说："在中国诗人眼里，大自然不是荒山野岭，而是人居住的地方。不仅是冥思之地，也是种菜的地方，和孩子们游玩、与朋友饮酒的地方。他们所应该争取的，正是人生与自然的和谐。"从某种意义上来说，中国人的审美心理是大自然熏陶孕育的结果。只有体会认识到中国人亲和自然的态度，才可以真

正理解中国的民族精神与艺术精神。在这种自然美学观的影响下，中国自然地理环境中的山脉、水系已不是孤山独水，而成为人化的自然，在中国人的艺术审美实践中总是寄情山水，徜徉其间，把自然山水作为自己情感的寄托和生命的归宿。

于是，中国艺术中的"山水"——即作为自然地理环境中重要组成部分的山脉、水系，成为历代中国诸多艺术门类中的一大创作母题。在中国的传统音乐中，以山水为母题的作品历来地位非凡，中国的音乐家从孔子"知者乐水，仁者乐山"开始就体现着这种与山水之间的亲密关系。从先秦时期的《高山流水》开始，以至后来的《潇湘水云》《石上流泉》《春江花月夜》《平湖秋月》等不计其数的作品都以山水为题，在中国人的音乐审美心理中，"道法自然""质性自然"已成为审美标准的最高层次。

所以，从某种意义上说，中国人的审美心理在很大程度上是其所处的自然生态环境熏陶孕育的结果，并受"天人合一"的哲学自然观的影响。所以，探究中国人的审美心理，如果忽视了自然环境这一重要因素，不了解中国人亲和自然的态度，也就不能真正了解中国的诗歌、音乐、绘画、书法乃至整个的艺术精神和民族精神。与中国人的自然观相反，西方人将人与自然视为征服与被征服、统治与被统治的关系。"正因为此，在西方人的艺术创作中，无论是文学、绘画还是音乐，自然题材总是迟迟进入不了他们审美的视域。"

3.2.2 气候因素的影响——乐分南北

气候作为地理环境因素中的一个重要组成部分，与民族审美心理也有着内在的联系。在西方，较早关注气候因素对人的音乐审美心理产生影响的是孟德斯鸠，他认为："南土之乐，质器脆轻，而感情浓至，是以爱根至重北土之生，其机体伟硕，而觉根迟重，故行其乐，必震撼激昂，其神始快。"丹纳在其《艺术哲学》中对这一问题也有过一定的关注，比如他认为美国人烦躁不安、过于好动的性格是由于天气过于干燥，冷热的变化剧烈，雷电过多的气候所致；而尼德兰人的生存环境潮湿且少变化的气候，则"有利于神经的松弛与气质的冷静；内心的反抗、爆发、血气，都比较缓和，情欲不大猛烈，性情快活，喜欢享受。我们把威尼斯和佛罗伦萨的民族性与艺术性作比较的时候，就已经见到这种气候的作用了。"

在中国，就气候对民族审美心理的影响而言，南北的影响明显大于东西，主要在纬度上体现为纵向的南北，而并非像地理因素中的地形、地貌等其他因素的作用更多地表现为横向的东西对比。"一般说来，北方寒冷严酷的自然地理环境，使北方人必须付出更艰辛劳作以换取生存保障，由此也就磨炼出了他们的强壮体魄和豪爽性格；南方暖和温润的气候条件，保证了南方人充足的衣食和相对少于困苦艰难的生活，亦造就了他们较为瘦小的身材与柔和的性格。"这种南北气候差异对相应人群性格的影响早在《礼记·中庸》中就已引起过先人的关注："南方谓荆扬之南，其地多阳。阳气舒散，人情宽缓和柔；北方沙漠之地，其地多阴，阴气坚急，故人刚猛，恒好斗争。宽柔以教，不报无道，南方之强也，君子居之。衽金革，死而不厌，北方之强也，而强者居之。"这种南北地域性格、审美心理的差异必然导致其对音乐也有着不同的理解、感受与要求。

在中国的传统音乐中，一向有地域概念上的"北音"和"南音"之分，分别以黄河流域和长江流域为代表的南、北两大区域组成了中华文明的整体版图，秦岭作为两者的分水

岭，在气候上是温带和亚热带的分界，音乐也在此分水岭上显示出差异（如陕西省陕北民歌高亢与陕南民歌风格相对柔和的差异）。尽管这种划分首先是统一在大陆型中国农耕文化整体内部中的而仅具相对意义，但其中差异却不可忽视。

在传统音乐的总体风格上，北方的"劲切雄丽"和南方的"清峭柔远"风格迥异。有关这种地域文化对南北音乐审美心理的影响，在汉代刘向所编撰的《说苑·修文》中曾有这样的记载，由于"南者生育之乡，北者杀伐之域"，故南方之乐"其音温和而居中，以象生育之气"；而北方之音"其音湫厉而微末，以象杀伐之气"。由于戏曲音乐的发展多与南北地域音乐的相互交融、影响关系密切，所以音乐史上关于南北地域乐风差异的评论，更多地集中在后世对戏曲音乐的评价中，徐渭曾从接受角度作出说明："听北曲使人神气鹰扬，毛发洒淅，足以作人勇往之志，信胡人之善于鼓怒也，所谓'其声嘄杀以立怨'是已；南曲则纡徐绵眇，流丽婉转，使人飘飘然丧其所守而不自觉，信南方之柔媚也，所谓'亡国之音哀以思'是已。"后人还有诸多类似观点阐发，如"北曲妙在雄劲悲激，南曲工于委婉芳妍。""北曲以遒劲为主，南曲以宛转为主，各不相同。""我吴音宜幼女清歌按拍，故南曲委婉清扬。北音宜将军铁板歌《大江东去》，故北曲硬挺直截。"单就元杂剧与南戏比较而言，以元大都为中心的北曲杂剧，其作者皆系北方人，因而他们的作品中多透露出阳刚之气；而出南方人之手、以地处东南的温州地区为聚焦点的南曲戏文，则流丽婉转，柔媚为主，和北曲在审美趣味和艺术风貌上大相径庭。从以上所引中国音乐史上各代关于南北曲乐风格的比较即可见，这种主要由于地理环境影响下而造成的地域文化审美的差异可以说是自古至今一直承续下来。

中国音乐中这一南柔北刚审美风格差异的形成，更多地正是由于气候因素的影响所致。北方冰天雪地、北风刚烈、温度低寒、土地冻干、方言刚直，所以从总体而言，一般北方人喜欢相对高亢、粗犷、热烈、火爆的音乐；南方地区山清水秀、气候温和、土地湿润、方音柔和，所以南方人则更偏重于喜欢抒情、细腻、委婉之曲。

3.3 音乐创作过程与审美经验的培养

从美学的角度讲，情感是美感中一个不可缺少的因素，简单地说：美是人格情趣的反映，而音乐作为一种艺术，其创造过程既是一种表现时代精神和思想的艺术实践，也是艺术家借以表达自我和他人内心的精神活动，无论是境界丰富、技巧圆熟的古典音乐，还是丰富多彩的流行音乐，其创造过程都可被视为一种音乐审美经验支配的创造性活动，音乐家可以通过这种精神创造过程丰富人们的审美视野，提高文化和艺术修养，感受不同文化门类之间的艺术表现形式，体验到音乐美感的同时也为他人提供了审美对象。本章将从精神创造，开阔审美视野，以及音乐作为表演艺术的特点对音乐创造过程进行阐述。

音乐作为一种艺术创造，具有极强的审美功能，可以开阔审美主体的审美视野。前人对音乐的研究，绝大多数是从物理层面上进行研究，如音高、音量，而涉及音乐的人文含义和哲学意义的却不多。本章既考虑到物理层面上的特征，又从"意境"出发，用联系的观点探讨了音乐与其他门类艺术的相互联系。另外，也探讨了音乐与文字以及文学的联系。从韵的角度提出了文字与音乐在抒情方面的精神契合，以及歌词所呈现的意境探讨了音乐多元的艺术性。探讨了"韵"在音乐中的特殊功能，一是音响方面的作用："有韵则响"；二是意境方

面的功能:"有韵则远"。

3.3.1 音乐创造过程是一种精神创造

1. 音乐创造是对现实艺术再现的精神创造

艺术家体验生活时深入社会,而创造作品时又一定程度上超越社会作更艺术的创造,音乐创作也是如此。音乐创作者着手创作时,其内心的思想活动不再是"社会存在",不再带有任何物质的行为,而是通过心灵进行纯粹的音乐创作与构建。

作曲家在动手写出一部音乐作品之前,必须确定和构建音乐的原始模型及其作品要表达的主体旨归,从而建立某种音乐框架,主题自然只是这种框架的一部分,一整部音乐作品的基本轮廓往往包含其中,这种创造是用心灵为音乐打好"腹稿",真正的作曲家不能依赖外界音素去构建音乐模型。不论作曲家如何创作,但其本质是一致的,用精神去完成整个创造过程,在内心构建了作品的主题旨归后,便可以为一部作品去设计框架或完整的音响结构。在一部音乐作品出世之前,只有作曲家的内心可以窥见,这是一种精神活动与创造,作曲家的作品被演奏家奏出之后,这种精神创造变为可视的音符之后,人们才可以瞧见这种"精神他造"的成果。

2. 精神创作源于直觉想象和经验技巧间的平衡

任何一部音乐作品的完成,都必须遵循着一定的精神创作的规律,这种规律体现在直觉(intuition)和逻辑(logic)、想象力(imagination)和技巧(skill)之间的平衡。音乐创造过程,既不能是纯粹的想象过程,也不可过于依赖内心的复杂的经验而忽视直觉和灵感。音乐创作的过程是一种精神创造过程,创造性想象是必不可少的,逻辑思维以及经验技巧应是一种被动的无意识的行为,这种精神创造过程不能遵循固有的模式与章法,而应该是作曲家在精神创造后写出的音乐作品,能够很自然地体现并流露出这些经验同技巧。

另一方面,音乐创作可以说是一种包含痛苦与快乐两方面的精神生产活动,要把音乐创作作为一种自我实现的创造性精神活动。把音乐当成音乐家修身养性的一种重要方式,同时也是音乐创造者生命中不可或缺的一个组成部分。因此在音乐创作过程中,音乐家的心灵自由显得无比重要,这是音乐创作取得成功的关键。音乐家只有在抛开物质欲求后,通过自由的想象,并充分展示个体对音乐的理解和感悟,张扬出个性,这样才能创作出有独特个性和魅力的作品。

3.3.2 音乐创造的过程可以开阔审美视野

1. 从联系的观点看音乐对开阔审美视野的作用

王国维在《人间词话》中开篇就提出:"词以境界为最上"。其实,音乐创造过程亦有一定的境界,这种过程可以开阔审美对象的审美视野。因为音乐作为一门艺术,并非孤立的音响运动形式,其本体蕴藏着无比丰富的文化内涵以及广阔的哲学背景。用哲学中联系的观点看:事物是普遍联系的。音乐作为一种艺术,以声音表达为主是其个性,但音乐同其他门类

艺术诸如舞蹈、戏剧、美术、文学等又相互依存和相互借鉴，而且与其他学科也有许多联系。因此，在音乐创造的过程中，审美对象可以借此开阔自己的审美视野。

联想可以产生美感，但这种联想必须是成型的、有条理的。中国传统音乐的创造过程在开阔审美对象视野的过程中主要体现在开阔人文精神，即追求天人合一的哲学观点。在中国传统音中，天人合一的观念占据重要的地位，也是中国传统音乐的美学理想，传统音乐的创造过程很少直接去模仿自然界的鸟鸣虫吟和溪流潺唱，而是以深沉广阔的意境，打开人们的审美视野。

2. 歌词艺术对文字中韵的体现开阔人的审美视野

音乐创造过程是一种精神创作，而这种精神创造所体现的艺术，却与其他门类的抒情艺术有关联。音乐创造过程以抒发情感为旨归，因此文字（尤其是古诗词）的抒情表意在很大程度上呈现出了其与音乐这一抒情功能自觉地精神契合。在很长一段时间里，中国古代的诗词歌赋，自出现就是为上层音乐服务的。孔子早在《论语》中就提出音乐的"礼仪"性。孔子认为好的音乐应该是"哀而不伤"，从美学的角度看，文字（学）得以与音乐结缘并承担一部分的抒情表意的功能，进而开阔审美者的审美视野，主要是由文字本身的韵的功能决定的。韵是中印美学的共同点，即强调以含蓄性和暗示性来表达事物。明代的陆时雍则说："有韵则生，无韵则死；有韵则响，无韵则沉；有韵则雅，无韵则俗；有韵则远，无韵则局"。音乐是以声音传达为媒介的艺术，而文学（诗词）在韵（音响）方面比较出色，一出现便不自觉地呈现出以音响为主要特点的音乐艺术的。好的音乐创造过程不但要有好的曲，而且需要更好的更艺术的歌词增加和渲染其艺术功能，因为形式作为内容存在的方式，也是内容外显的表现过程。歌词与其他门类艺术一样，通过形式与内容去感染审美主体，扩大审美者的审美空间。比如苏轼的词《水调歌头·明月几时有》这首词被后人变成流行音乐作品，更好地开阔了人们的审美视野，一方面人们既可以从旋律上获得一种心灵的旷达，同时，这首歌词本身就是文学中的精品，人们可以领略到文学的节奏、韵律、意境、画面等各方面的美感。因此不管是"采诗入乐"还是"倚声填词"，这种音乐创作过程都是开阔审美者的审美视野使审美主体获得知性或感性的美，从而全面地提高审美者的文化素养。因此可以说：音乐的审美情趣体现了审美者的文化素养，揭示了审美者的人格情趣。

3.4 音乐的表现

1. 音乐演奏或歌唱家对主客听觉需准确把握

音乐创造是一种内在的精神活动，然而音乐作为一种以声音为主的艺术，必须依靠听觉为媒介传达给审美主体，因此音乐这种表演艺术，只有通过歌唱与演奏才能产生出真正的音乐，在这些音乐表现过程中，不仅自己可以体验感悟到音乐的美感和内涵，同时也为他人提供了审美的对象。

任何声音都是要通过人的听觉器官来把握的，音乐艺术即听觉艺术，因为只有歌唱者能够准确表达声乐作品内容,完美演绎出自己最佳的声音首先是听者对这种声音最感性的认识，即最外在、最原始的感受，因为感受是一切欣赏的基础，没有感受就无所谓欣赏。歌唱者对声音的控制，不仅要有自我的感受与训练，还得倾听听者即审美主体的意见。歌唱与演奏音

乐时，必须要从理论上弄清楚声音的四个要素：音高、音量、音色和音值。听觉可以分为两种：一是通过外界感受得到的听觉印象，准确地讲即听觉器官对外界声音刺激的感受和把握；二是音乐家在某种潜在的想象声音的配合时，凭借经验产生某种听觉的印象。声音通过外界感受到的是就物理层面而言的，不难为人们所理解，而后者，即凭借着歌唱主体本身经验所得到的主观想象，却很难为审美主体即听者所理解。即发声者对声音的感受和听者对声音的感受和把握是明显不同的，由于声音的传导路径的不同，歌唱者可以得到自己发声后通过空气传导的回声，与此同时还可以听到发声器官的身体作为媒介传到耳内的声音，这种声音是审美主体所无法捕捉到的。由于歌者和听者对声音传导路径所引起的听觉差异，歌唱者要真正地达到对音乐的完美演奏和准确的诠释，就绝不能够凭借自己的主观感受来推测审美主体即听者的感受，要做到完美的演奏音乐，一方面既要向在这方面做得好的专家学习，认真地听取别人的意见。此外还需要通过后天的培养和努力，多听，多唱，多演奏，才能提高自己在这方面的能力。

2. 演奏或歌唱者需培养良好的音乐情感

作为表演艺术的音乐，只有通过歌唱和演奏才能产生真正的音乐，而要做到高水平的演奏和演唱，歌唱家和演奏家必须在演奏和演唱活动中有着正常的情感表现。因为音乐作为一门艺术，其主旨是抒发情感。因此歌唱者或者演奏者在表演的过程也是一个与音乐作品相互交流的过程，在这个过程中，实践者的情感因素会有一定的情感变化过程。这包括与音乐活动实践相关的心情的起伏变化。演奏或歌唱主体的客观技巧必然会与这些情感因素结为一个有机的统一整体。这一现象的客观存在，就要求歌唱者和演奏者拥有良好的音乐情感，只有这样，主客体的情感双向交流才能达到一定的水准表达完美的音乐。因此，歌唱者或演奏者必须提高自己对音乐情感的把握。与此同时，还得注意生理上的变化，比如心率、心搏、血压、呼吸以及肌肉的运动等。在对声乐的演奏和表现过程中，对情感的体验和传达是每位二度创作者的责任，一方面既要准确地演绎作品的内涵和情感，另一方面又要充分表达出歌唱和演奏主体对音乐作品的个性把握和理解，充分显示出演唱主题所表现的特定时代背景和民族文化背景下的个性特征，将内外情感有机地结合。以歌唱为例，歌唱者要很好地表现出音乐作品的情感和意境，就必须正确地理解和把握歌词，要把自己放在歌词所表现的特定环境中，理解这一特定环境中的人物、景象以及情感意象并完成角色的转换，达到作品中的假我和现实中的真我的情感和意象的结合。因此在把握音乐这门表演艺术时，只有歌唱者和演奏者正确地把握音乐作品的内涵，才能演奏出真正的音乐。

3.5 感觉的三个系统与审美经验的全面建造

3.5.1 感觉的概念界定

感觉，心理学名词，是其他一切心理现象的基础，没有感觉就没有其他一切心理现象。感觉诞生了，其他心理现象就在感觉的基础上发展起来，感觉是其他一切心理现象的源头和

"胚芽"，其他心理现象是在感觉的基础上发展、壮大和成熟起来的。感觉是其他心理现象大厦的"地基"，其他心理现象都是建立在感觉的基础上。

感觉是客观刺激作用于感觉器官所产生的对事物个别属性的反映。人对客观事物的认识是从感觉开始的，它是最简单的认识形式。例如，当菠萝作用于我们的感觉器官时，我们通过视觉可以反映它的颜色；通过味觉可以反映它的酸甜味；通过嗅觉可以反映它的清香气味，同时，通过触觉可以反映它的粗糙的凸起。人类是通过对客观事物的各种感觉认识到事物的各种属性。

感觉不仅反映客观事物的个别属性，而且也反映我们身体各部分的运动和状态。例如，我们可以感觉到双手在举起，感觉到身体的倾斜，以及感觉到肠胃的剧烈收缩等。

感觉虽然是一种极简单的心理过程，可是它在我们的生活实践中具有重要的意义。有了感觉，我们就可以分辨外界各种事物的属性，因此才能分辨颜色、声音、软硬、粗细、重量、温度、味道、气味等；有了感觉，我们才能了解自身各部分的位置、运动、姿势、饥饿、心跳；有了感觉，我们才能进行其他复杂的认识过程。失去感觉，就不能分辨客观事物的属性和自身状态。因此，感觉是各种复杂的心理过程（如知觉、记忆、思维）的基础。

3.5.2 音乐知觉的概念界定

1. 音乐知觉

知觉（Perception）是人脑对直接作用于感觉器官的客观事物的各个部分和属性的整体反映。知觉不仅能反映个别属性，而且通过各种感觉器官的协同活动，按事物的相互关系或联系整合成事物的整体，从而形成该事物的完整映象。音乐知觉最重要的是对音乐整体感受能力，是从整体上感受、体验音乐的要素。这种音乐知觉能力与注意、记忆、兴趣、爱好有着密切的关系。感觉是知觉的基础，知觉是感觉的深入，两者在音乐审美体验过程中，通常都是交织在一起、共同发挥作用的。因此，音乐知觉可以分为对音高、节奏、音量、音色及旋律、调式调性和曲式、复调、和声、情感、审美体验等方面的感知。正确的音乐知觉的形成对我们了解音乐、学习音乐起着至关重要的作用，是我们了解音乐、学习音乐的前提和基础。

2. 音乐知觉组成要素

音乐知觉的组成要素大致分为两类：一是对音乐本身组成要素的感知，即直接通过听觉就可以得到的音乐组成要素。这些要素包括音高、节奏、音色、旋律、调式调性、曲式、复调、和声等。二是对音乐的"引申要素"的感知。这些要素包括对音乐情感、审美体验、创作风格、创作意义等方面的感知。之所以称之为"引申要素"，是因为这些要素本来也是音乐作品的重要组成部分，但是这些组成要素不是我们可以通过听觉感知就可获得的，而是我们需要利用或者结合其他的中介工具而获得的。例如，通过老师的讲解或书籍资料的介绍，我们能了解到的音乐作品的创作风格以及音乐作品中所包含的作者的情感；我们根据自身不同的人生阅历倾听音乐而获得的情感体验和审美体验。

3.6 音乐知识技能的学习

　　第一，对于学生来说，要创造丰富而良好的音乐学习环境，充分调动多种感官来参与音乐学习。学校应该创设利于学生激发音乐学习兴趣的环境，这样有利于把学习的主动权交还给学生。而当学生处于一种被动的境地，这种方式只能激活少量的大脑路径。所以要充分调动听觉、视觉、运动知觉等多感官参与音乐学习，在多种感官的参与下，才有多种刺激的作用，则大脑的储存和路径系统就会一直处于活跃状态。

　　第二，对于一般人来说，可能会有各方面的影响，来自工作的压力、生活的困扰，在各种复杂的环境中，人们总在寻找释放压力的有效途径，学习音乐就是一个很好的选择。只要对音乐感兴趣，人们就会利用已有经验去构建新的知识，就会处于一个多种多样联系的探究情境中，体验音乐的境界之后再进行知识学习；不感兴趣的人，更需要学习音乐，音乐能引起人们某种感情上的共鸣，这种共鸣的产生会使人们进入现实之外的环境中，这就会使人们放下心中的烦恼，找到自我解脱的自我放松的办法，因此音乐体验的刺激能激起自己对音乐强烈的好奇心和求知欲。

　　第三，音乐脑的开发必将激发人类创造的火花，人类社会的进步是在不断创造中发展的，人的创造思维必须依赖于人的想象力，而想象力又来源于音乐脑——右脑的开发和利用，音乐脑的开发必将激发人类创造的火花。开发音乐脑最重要的就是要提高右脑的利用率。因为右脑的形象思维能使抽象的事物形象化、直观化，并且极富想象力和创造性。若要提高右脑的利用率，使人的大脑具有想象力和创造力，就须长期坚持学习音乐，使音乐脑经常、反复得到锻炼。只有音乐脑——右脑被充分开发和利用，人的左右脑两半球才会和谐发展，才能拥有良好的创造性思维。

　　有聪明的大脑不一定有较强的音乐能力，但是有较强的音乐能力，一定会有利于聪明的大脑的形成。人的大脑是最宝贵的资源财富，我们要去开发利用它，让它变得更加聪明，让人类社会因聪明的大脑而变得更加丰富多彩、和谐发展。

　　音乐是一门声音的艺术，同时也是一门情感的艺术。总的来说音乐教育就是通过音乐的手段来提高学生的音乐素质、音乐能力等文化修养的一种特殊的教育活动。其特殊性主要表现在音乐本身具有的模糊性、动态性、内容和形式的多样性，以及学生本身具有的生理特性和心理特性。我国传统的音乐教育分为三个部分来进行：声乐、器乐教学，欣赏教学，音乐理论视唱练耳教学。声乐器乐的教学是一种音乐技能的学习过程，音乐欣赏是音乐审美的过程，音乐理论视唱练耳的学习是音乐学习的前提和基础，并有助于音乐基本技能和音乐审美的提高。如今的音乐教育，就是让学生通过声乐、器乐这些传统的技能课程的学习有效地参与到音乐感知中来，从而更好地理解音乐，进而逐渐提高学生的音乐审美水平。这种新的教育教学要求，就使得学生在音乐的学习过程中成了音乐活动的积极参与者，而不仅仅是一个受教的旁观者。因此新课标要求下的音乐教育的内容和活动是在声乐器乐教学、欣赏教学、音乐理论视唱练耳教学的过程中，更加强调听赏、分析和描述音乐、评价音乐和音乐演出、理解音乐历史和文化的关系这些教学内容。这样的要求就体现了音乐教育要以审美教育为核心。这样的要求并不是不要音乐技能的学习，恰恰相反，只有通过音乐技术的学习学生才能最直观地了解音乐，学习音

乐,继而掌握音乐。音乐审美、教育情感教育是让学生懂音乐,而音乐技术的教授是让学生会音乐。两者都是音乐教育不可缺少的重要组成部分。

3.7 如何将音乐知觉的培养贯穿在音乐教育活动当中

（一）准备充足，巧妙引导

爱心、敬业、热情是成功教学的前提和基础。要使学生认真上好一节音乐课,首先老师要敬业,不光要对自己所教的课本知识了如指掌,更重要的是要了解自己所教的学生的心理特点和兴趣特点。例如,我们在讲解作曲家莫扎特的时候,我们可以先让学生欣赏由莫扎特的《第40交响曲》主题改编而来的流行音乐《不想长大》,进而引入对莫扎特的介绍。要做到这些就需要我们音乐教育工作者在平时认真去深入生活,了解大众和学生喜欢的音乐,从生活中挖掘音乐教学的素材。另外,还需要我们音乐教育工作者有较高的音乐素养,可以将书本知识与生活中的音乐融会贯通。

（二）耐心讲解，注重方法

当我们的一堂音乐课有了一个好的开端,接下来我们要做的就是将音乐的组成要素,或者说一部作品所要呈现给我们的全面的音乐感知,系统地、完整地、正确地教授给学生。如何运用恰当、正确、巧妙地方法来教授这些技能和知识是我们音乐教育工作者需要认真考虑和研究的事情。我国是一个拥有悠久音乐文化历史的文明古国。在我国的一些偏远的山村和少数民族地区,虽然没有正规的音乐教材,但他们就是通过言传身教,通过人如何感知音乐这方面入手,去培养人们对音乐的感悟和理解。正是他们这种教育方式,培养出一个能歌善舞的民族。如果我们音乐教育工作者能汲取他们的音乐教育理念和方法,一定可以使我国的音乐教育水平更上一个台阶。当然,国外的一些已经形成体系的音乐教学方法是值得我们借鉴和学习的。例如,在学习视唱练耳的初期,我们可以运用柯达伊教学法中的柯达伊手势来帮助学生识谱和唱谱,使学生把学习音乐当作一种享受,而不是折磨。在学习节奏和旋律时,我们也可以运用奥尔夫教学法,通过学生亲身实践来感知音乐的节奏和旋律。此外,在儿童音乐教育的初期,我们也可以用一些符合儿童心智特点、朗朗上口、简单好记的儿歌使学生掌握一些识谱和节奏知识。如识谱歌"下加一线 do1、do1、do1,下加一间 re、re、re,第一线上有猫咪 mi、mi、mi,第一间里有沙发 fa、fa、fa,第二线上吹哨子 sol、sol、sol,第二间里拉绳子 la、la、la,第三线上吃西瓜 si、si、si"。

（三）联系生活，感悟音乐

做到以上两个步骤,就可以完成音乐教育工作的第一部分音乐技术的教授。但是要完成音乐教育的第二部分情感和审美的教育,我们就要在以上的两个步骤中,让学生结合自己的生活经验去感知音乐的情感,进而做到音乐情感和审美教育。例如,在教唱歌曲《卖报歌》时,我们首先可以从介绍这首歌的曲作者聂耳入手,先播放聂耳最著名的作品《义勇军进行曲》,在欣赏这首作品时也激发了学生们的爱国主义情感。由学生们生活中最熟悉的《国歌》引入这节课的主题,也使得学生们更容易对这节课所学内容抱有期待。在教唱《卖报歌》时,

第三章 音乐教育与审美经验的培养

我们可以从歌词入手，通过分析来让学生自己感悟这首歌所表达的情感即"欢乐—悲伤—憧憬"。使学生在演唱这首歌曲时也被主人公在逆境中勇往直前的精神感动，同时也燃起对自己拥有的幸福生活的热爱。由于历史歌曲远离学生的现实生活，理解起来会晦涩难懂，这就需要我们音乐教育工作者，花更多的时间和功夫，来想出一些让学生更容易接受的教学方法。只有这样我们才能使学生全面地了解音乐，在"会音乐"的基础上"懂音乐"，才能圆满完成我们的音乐教育任务，才能使我们的音乐教育有血有肉。

音乐是一门精确地艺术，因为每弹错一个音、一个节奏，就会改变原来的曲风，改变作者原本的创作意图。音乐又是一门具有不确定性和宽泛的学科，它不存在绝对的"对"与"错"。音乐教育是一门技术的教育，作为音乐教育工作者我们要精益求精，将技能知识准确无误地教授给学生；音乐教育是一门情感和审美的教育，作为音乐教育工作者我们要细心地观察生活，在生活当中体验和感悟音乐，并通过恰当的语言、巧妙的方法来引导学生真正地感悟音乐，获得情感和审美的体验。音乐艺术是一门听觉的艺术，可以说有了音乐的感知，音乐的知觉，我们才能了解和掌握音乐。因此，我们的音乐教育要结合音乐知觉的培养来开展，这样我们的音乐教育才能有声有色，有血有肉。

美育目标是音乐教育的基础，只有充分围绕美育目标进行音乐素质培养，才能使音乐教育的整体目标得以实现。学生们只有体味到了音乐本身的美感，同时从音乐美感中得到自身精神的升华，这才是音乐教育的正确方向。现在社会对学生的素质要求越来越高，对人才标准的评定也趋于多向化。所以，美育教学目标在教学中应该得到足够的重视，把审美教学提到显著的位置，音乐教育就可以脱离教学的枯燥，远离教学内容的单一。师生之间在课堂能够得到充分的互动，以学生为主体进行教学，才能让学生真正理解音乐。音乐教育的审美价值在音乐教学目的中所体现的作用是无可替代的，其直接决定了教学目的能否顺利完成。教师只有在教学理念层面改变审美价值教育，音乐教育的成效才会得到显著的提高。

鉴于音乐这种独特的艺术形式所带来的感官和心理上的双重影响，有必要将之引入到教育流程中，使之成为智育、德育、美育的重要环节。纵览当前的音乐教学工作，虽然取得了较大的进展，但是也存在着诸多的问题。这其中最为显著的一个问题，就是对音乐教育的职能和定位认知不清，在理念层面上处于滞后的状态。受到传统教学理念的束缚，不少音乐教学工作陷入"形式化"的泥潭中，教学内容单一、教学形式落后，难以发扬出音乐教育的深刻教学职能。如此一来，学生则无法领会到音乐艺术的美感，而仅仅将音乐课看做是"放松课""活动课"。这种在思想层面上的审美意识缺失，将是音乐教学课程中的一个巨大损失。为进一步唤起音乐教育的教学职能，音乐教学工作者必须要在教学中凸显出音乐教育的审美取向，将美学意识贯穿到整个的教学流程中去。只有正确看待音乐教育的审美价值，才能以"美"为中心去开掘音乐教育的新内容、新形式，为现代音乐教学课堂带来全新面貌。诚如前文所言，音乐可以在生理感官和心理层面带来美的感受，达到增强身心健康、丰富精神生活的目标；与此同时，音乐艺术对人体内部神经系统的潜在刺激，会对人们的反应能力、想象力、分析力、记忆力等多项思维能力产生促动作用，有助于人们发扬出表现能力和创造能力。在开展音乐教育的进程中，应尽量发扬出音乐的这种效能，彰显出音乐这种艺术形式对人们生理上及心理上的正向引导力。美育目标是音乐教育整体目标中不可缺少的一个部分。让学生们了解音乐中的美感，并从这种美的体验中提升个人的

精神修养、思维能力，一直是音乐教育所追求的方向。特别是在现代教学环境下，伴随着社会对人才标准的逐步精密化，美育教学目标被提上了更为显著的位置。透过"审美"这条通道，音乐教育可以串联起所有的教学活动，构筑起师生之间互的动"桥梁"，逐渐向着音乐教学的更高目标迈进。可以看出，音乐教育的审美价值是决定教学目的达成与否、教学质量如何的决定性因素，应当在理念和实践双个层面予以推广、践行，以真正提升音乐教育的教学成效。

整个音乐教育的活动中，无时无刻都需要体现审美的作用。音乐与人类之间建立起来的反映关系就是通过审美来实现的。所以，音乐并不是马上会对学生产生影响，而是需要一个渗透的过程，逐渐使学生的情感产生触动。从教学目标的视角去看待审美的价值，就是要规正音乐的审美取向。教师在教学活动中重视审美的价值，并寻找到适合学生的教学途径，才能最终促成音乐教育目标。音乐教学不能要局限于理论教学，应该以学生为主体，进行有针对性的音乐鉴赏课程。现代音乐教学应该充分发挥多媒体的辅助作用，让学生置身在一个情景生动的空间来欣赏音乐作品，这样学生就能近距离地品味音乐的美，真正体味音乐的魅力。只有学生掌握了音乐中的美学元素，音乐教育中的审美教育才真正得到了推广。以学生为主体的教育还要给学生更多的展示舞台，让学生充分发挥自己的才能，对音乐进行多元化的交流，从中享受音乐之美。审美是一项个人化的、非显性的认知活动，存在于音乐教育的各个环节中。这种审美活动存在于人类个体与音乐艺术之间的潜在反映关系，以教学目标为视角去看待音乐教育的审美，实际上起到了规正的效用。为了促成音乐教育目标，教师就应当重视音乐的审美价值取向，在教学实践活动中探寻出切实可行的推行途径。比如说，可以在音乐理论课程之余，开展音乐鉴赏课程。借助多媒体网络资源等教学辅助力量，教师可以打造出一个视听丰富、情境生动的音乐欣赏空间。置身于这种具体可感的音乐情境中，学生自然可以更为轻松地接近音乐美学世界，体验到音乐艺术中所流淌出的美学元素。另外，音乐教学课堂还可以组织多元化的互动、交流活动，如开展座谈会、举办"演唱会"等，让学生们拥有表现音乐才能的舞台，并在充分、和谐的沟通平台中共享音乐艺术之美。

音乐教学的内容可谓是丰富多彩，它包含着唱歌、律动、欣赏、节奏、旋律写作等方面的内容。教师可以采用不同的内容对学生进行音乐教育。而节奏创作、旋律改编、即兴歌舞、创编歌词等，能充分发挥学生的主观感能动作用，拓展学生的创新范围。传统的灌输式的教学模式或许压抑了学生许多的创造灵感，他们也只能跟着老师的脚印一步一步走来，不敢有什么大胆的创新。所以导致我们的学生在动手能力与创造能力上远远不如国外的学生。教师要由重传递向重发展转变。在教学中，不妨在老师的指引下，多让学生创造，多让他们参与，使学生们感受到自己创造的成功感与喜悦感。在音乐课上，给学生创造动的机会，让他们用自己喜欢的动作来表达自己对歌、乐曲的理解，充分利用他们好动的特点，动静结合，通过动激发他们对音乐的兴趣，引导他们加深对音乐形象的联想和对乐曲的理解，在参与中得到愉悦和美的感受。在音乐教学中，我们还经常采用非音乐的教学方法，把音乐与舞蹈、音乐与戏剧、音乐与文学、音乐与身体运动等很好地结合起来，把这些多样的方法统一于学生综合素质的培养和提高上，让音乐与活动沟通起来，给予自由的音乐想象空间。所以，音乐可以让每一位学生用自己独特的方式想象、解释，来宣泄自己的情感，它最能体现人的个性。我们在音乐教学过程中要十分注重通过音乐活动过程的展开，来激发学生创新的潜能，让他

们大胆想象，自由创造，拓展广阔的教学空间。

　　创新能力不是一种单一的能力，它是由多种能力构成的一种能力。在教学过程中，我们音乐教师要敢于打破传统的教学方法和教学形式对学生能力提高的束缚，努力为学生创设条件，提供机会，发挥音乐学科教学在听觉、感受、联想、表现、创造等方面的学科优势，充分利用课堂教学这一主渠道，为培养学生的创新能力营造良好的教育环境。

第四章 音乐教育中的文化素养教育

4.1 文化素养教育在音乐教育中的基础地位

1. 人与文化的关系

文化是人创造的,而不同地域、不同民族的人们的生活、生产环境不同,从而创造出不同的文化,即文化具有地域性、民族性的特点。文化不是消极被动存在的,文化对人本身具有深远的影响。总之,人和文化之间存在互动关系,人创造了文化,文化又影响了人。

2. 文化对人影响的来源

文化对人的影响,来自于特定的文化环境,来自于各种形式的文化活动。文化对人影响的表现:一是,文化影响人们的交往行为和交往方式。不同的文化环境、不同的价值观念等影响到人们的交往行为和交往方式的选择,人们进行各种社会交往的方式,都带有各自的文化印记。交往方式中的文化影响,有的取决于价值观念,有的源于风俗习惯、文化程度等。二是,文化影响人们的实践活动、认识活动和思维方式。不同的文化环境、不同的知识素养、不同的价值观念,都会影响人们认识事物的角度以及认识的深度和广度,影响人们在实践中目标的确定和行为的选择,影响不同思维方式的形成。具有共同的兴趣和相同知识水平的人对事物有着相似的看法或认识,而具有不同的文化背景或价值观的人,对事物则有着不同的看法和认识。

3. 文化对人影响的特点

(1) 文化影响具有潜移默化的特点。

人们自觉、主动地接受健康向上的文化影响,参加健康向上的文化活动,不仅能使人获得一定的专业知识,增强劳动技能,而且能够使人得到精神上的愉悦、情操上的陶冶,提高人的审美水平、思想道德修养。人们接受进步向上的文化影响,往往是自觉学习、主动接受文化熏陶的过程。

(2) 文化影响具有深远持久的特点。

文化对人的交往方式、思维方式和行为方式的影响是深远持久的;世界观、人生观、价值观对人的综合素质和终身发展具有深远持久的影响。

4. "近朱者赤,近墨者黑"

(1) 文化影响人们的交往方式和交往行为,影响人们的实践活动、认识活动和思维方式。文化对人的影响具有潜移默化的特点,一般不是有形的、强制的。

(2) 近朱者赤,近墨者黑,充分说明一定的文化氛围、一定的文化活动,对人的交往方式、交往行为、思维方式具有潜移默化的影响。这就要求我们自觉主动地参加积极健康的文

化活动。

4.1.1 音乐与做人

"做事先做人",在我国古代就有过这样的言论,"士之致远,先全识而后文艺也。"意思是说做学问的人如果要有远大的作为,首先要知道如何做人,而后才谈得上学习文化艺术。《乐记》中记载:"乐者,德之华也。"意思就是音乐家的情感中都浸透着一定的道德情操。

"人"字写起来容易,但做起来却很难。历史上伟大的教育家和文学艺术家在教授或传艺的同时,无不教育自己的弟子首先要学会如何做人。纵观古今中外,堪称音乐家的人,尽管时代不同、个性不同,但是有一点几乎是共同的,这就是品格高尚、思想丰富,他们对自己的祖国、民族怀有深厚的感情,与人民同"呼吸",共患难。被称为"钢琴诗人"的肖邦,站在古典与浪漫交替时代的巅峰人物贝多芬,在我国被誉为"无产阶级开路先锋"的聂耳、冼星海等音乐家,他们的音乐创作和表演活动所传达给大众的,不仅仅是他们的音乐才华和高超的技艺,而是为大众所崇敬的强烈的民族意识。

文化素养虽然不能等同于品格和能力,但它是做人的基础。有人将文化素养比喻为人的行为"储藏器",这是因为它可以为人的活动随时提供可供提取和利用的资源,也有人将文化素养比喻为"调节器"。

学生时代是世界观、人生观形成的关键时期,也是学会做人的关键时期。这一时期所建立起来的思想、观念、情感、品德将影响人的一生。在素质教育起决定性作用的今天,作为一名音乐教育工作者,在传授音乐知识的同时,还应让学生树立远大的理想和坚定的信念(这是学生成长的精神支柱),要帮助学生找到人生价值的定位。爱因斯坦曾说:"一个人的价值应该看他贡献了什么,而不应该看他取得了什么。"

4.1.2 音乐与文化修养

音乐是文化这一领域中的一个分支,它不可能脱离文化这个整体而独立存在,也不可能不受其他文化的影响而单独沿着自己的轨道运行。事实上,无论是物质文化还是精神文化,就像天体间万有引力一般,无时无刻不在制约着音乐文化发展的方向和速度。

我国汉族的《诗经》《山海经》、少数民族的叙事诗歌都是一定社会历史阶段的文化产物,它们在汉族和少数民族的社会文化生活中至今仍起着重要作用。孔子听《韶乐》"三月不知肉味",是来自其对舜文化和社会的赞叹与推崇。中国古代历史都把音乐看作是人格修养和品质体验,是精神文化的一个重要的外显。俞伯牙、钟子期式的知音、士大夫,都与其人格和文化素养有着内在的联系,也体现了深刻的社会文化印记。

艺术是与人类情感有关的审美文化,而音乐则是其中以音响符号承载和传达人类真情实感的审美文化。真正杰出的音乐作品可以说都是浓缩了一个时代的文化精粹。例如,贝多芬、柴可夫斯基等人,他们的作品代表了一个时代的最高的精神体验,从作品的风格、体裁、形式和内容上看,也可以看到当时的社会思想文化思潮的烙印。这些文化的风格虽然不是发源于音乐,但每个时代的音乐作品如同其他艺术形态的作品一样,都充分表现了时代文化的思

潮和风格，而音乐在众多的艺术形态中占有重要的地位。

总之，音乐作为人类文化的一个重要分支，犹如文化这棵大树上盛开的鲜花，是人类传达文化信息的一种特殊符号和载体。伴随着知识经济的到来，在世界各国和社会发展的基本国策的背景下，一个国家综合国力和国际竞争力将越来越取决于教育的发展和科技的进步。所以，我们在高度提倡"素质教育"的今天，在培养艺术人才上，应高度重视对人才在理论、知识、艺术、思想以及文化底蕴的培养。

关于文化的定义说法有数十种之多，在人类学中，"文化"一词的出现频率仅次于"社会"一词。但是人类学的"文化"不同于社会学的"文化"，也不同于历史学的"文化"，给"音乐""文化"这些词下定义与每一个人的思想观念、学科意识和学术立场有很大关系。因此，我们如果要理解音乐人类学，就需要一个与音乐人类学匹配的"音乐"概念和"文化"概念，才可能在一个学科内部求得学术的"逻辑自洽"。

按英国文化学家理查德·约翰森的思想来说，文化研究有三种主要模式：基于生产的研究、基于文本的研究和对活生生的文化的研究。第一种模式涉及"文化生产"，即关于"文化劳动—文化产品—文化价值"关系的研究；第二种模式涉及"文化产品"，即关于"文化文本—文化形式—文化解读"关系的研究；第三种模式涉及"文化行为"，即关于"文化生活—文化历史—文化逻辑"关系的研究。其实这里已经隐含着文化的三种定义：文化是一种涉及社会、政治、经济活动的"生产实践"，没有人的劳动实践就没有文化；文化是人类社会活动所创造的"产品形式"，语言、艺术、哲学、工艺产品都是某种形式的文化；文化是人类的生活样式，表现为社会生活的"行为逻辑集合"，其实这也就是全部的人类生活。

假若我们以此三分模式来看音乐文化，则可以这样分别表达：创造音乐的实践活动方式如创作、表演和欣赏是人类特有的音乐文化，从这个角度研究音乐文化，主要是侧重"声音的结构"和"意义的生产"，这种"文化"还是在音乐声音结构内部，而这正是比较音乐学和部分民族音乐学的学术视域；而基于音乐文本的"文化"则主要是人类独特的声音产品的"形式"，即音结构及其结构方式，而这正是作曲学科、音乐分析学科所追求的音乐文化定义；音乐文化生活方式则是以音结构为内核的文化脉络的社会历史逻辑规定，其核心是音乐行为，与音乐人类学的文化观念有深度联系，音乐人类学关心的主要是人类音乐行为。

无疑，在人类学的观念中，文化是人类的生活样式，音乐人类学研究的对象主要是人类各别生活样式中的音乐文化行为并阐发出其隐含的文化价值和文化意义。因此，所有那些关于"音乐哲学、美学太抽象，不涉音乐实际""音乐史学不关心现实，音乐分析只见音不见人""民族音乐学或音乐人类学只喜欢讲故事而不分析作品"的批评，其实只是因为不同学科有不同学科对象，不同学科观念、不同学科目的。在不同学科眼里，音乐和文化，是差异很大的，甚至在具体学术观念上也有很不相同的规定性，比如，人们对于"文化价值相对论"的理解就常常因为自己所属的学科不同而发生观念冲突，深层原因仍然是因为音乐社会学家、音乐历史学家与音乐人类学家有很不相同的"文化"观念。即使是本文开端对只看到音乐的审美—美育作用中只强调音乐声音结构的思想的批评，也只是从不同学科视域发出的声音。不过可以确定的是，有的学科的文化概念是选择性的，而文化人类学的文化概念则不是选择性的，它的学科视域着眼于所有的、整体的人类文化这也许是本学科常常采取"价值中立"的原因之一。

文化问题是在人物质生活满足的情况下才提出来的，由此可见，文化问题不同于人的物质生活，而是高于或超出了人的物质生活，是属于人的精神层面的东西，可以给人带来美感愉悦、精神快乐，满足人心灵生活的需要，是人区别于动物的显著标志。

孟子讲："人之有道也，饱食、暖衣、逸居而无教，则近于禽兽。"孟子认为，人有了饱食、暖衣、逸居这些还不够，人要使自己成为人，就还应该接受"教"。那就是文化。也就是说，一个人要成为人，必须接受文化的教育，经过文明的洗礼，否则，他的生命就还是低层次的。

文化的本质是"做人"。文化是人精神层面的东西，可以给人带来美感愉悦和精神满足，那么，我们就不难究明，文化的本质就是"做人"。因为，只有"做人"，即活到本质上，实现自我价值，才能把人提升到精神层面，使人获得一种美感愉悦和精神满足，使自己感情有所寄托，精神获得慰藉，心灵感到快乐。"做人"才给人提供了一种审美的生活方式，包括一种审美实践的行为方式以及在此基础上形成的审美欣赏的思维方式。正是做人，是人心灵的自由，精神的奔放，个性的张扬，生命的激荡，才形成了形形色色、光怪陆离的各种文化现象。

人的物质欲望是推动人类社会发展、前进的一个动力。但这个动力非常有限，特别是在经济发展到一定的程度后，物质财富给人带来的快感会逐渐减弱，乃至最终消失。所以，贾磊磊曾讲："任何个人对物质追求所产生的动力，对于一个国家的未来发展而言，都是微不足道的。"

人的精神欲望，才是人类社会发展、进步的恒久动力。人的精神欲望，表现为人的做人，表现为一种文化，体现一种人生命的价值，反映了人一种昂扬不屈的精神。

华夏文化是神传文化，文化的起源是仰望上天的，信仰为本，道德为尊，是一种天、地、人为一体的文化，是整个自然和人类大和谐的文化。因此古人敬天信神，"观天道以应人道"，人类的文化与信仰相伴而行，辉煌灿烂的文明中无不闪耀着信仰的光芒。

从世界史来看，几乎所有古老的民族都是信神的。中国是神传文化的中心，因此这个地区又被称作神州。华夏文明之所以长期繁荣、世代传承，这主要得益于中国传统文化所蕴含的崇高智慧，"天人合一"的宇宙观和道德观，儒、释、道三家思想交相辉映，规范着人们的思想意识和行为，使敬天、敬德、修身、爱民等道德理念深植人心。道，即宇宙规律，是传统文化中各家学说、各个学派的总归宿和最高境界。无论研究哪家思想、学说，首先要把握传统文化的整体精神，一切宗教信仰和正信的核心都是教人向善，宗旨是按照宇宙规律去做，达到人与宇宙的和谐，否则就不是正教。古人认为，宇宙是生命的宇宙，"道"是万物之源，是永恒不变的，人要长久，就必须人道去符合天道，人心合于天心，即"天人合一"。例如，老子对道的感悟，"有物混成，先天地生，寂兮寥兮，独立而不改，周行而不殆。可以为天下母。吾不知其名，字之曰道"，而老子的清静、无为则是指示万物复归于道的最佳状态；孔子说："惟天地万物之母，惟人为万物之灵"，认为天是道德观念和原则的本原，造就并赋予了人仁、义、礼、智等本性；佛家讲佛法无边，慈悲普度众生，使人通过佛法修炼回归神圣庄严的天国世界。

人不能离开信仰，否则将找不到心灵的归宿，失去人生的意义和价值。信仰是人们对宇宙真理的极度信服和尊重，并以之作为行动的准则，在任何时候、任何环境中能够始终保持的坚定信念。中国文化强调"悟"的过程，人在社会中，如果被物质利益所迷惑，失去了信

念层面上的"悟"的内容，就会陷入迷惘状态，只相信现实的享受，不相信未来，没有个体自我意识觉醒，没有敬畏的对象和价值标准，没有心灵的约束，便会为所欲为，最终失去道德的底线，所以传统文化中讲要"悟道做人"。

表面上的法律条文只能约束人的表面行为，却不能使人内心敬畏和信服，在别人看不到的时候可能还会犯法。而道德是约束人的心法，一切正教通过唤醒人们的良知本性，对人生真谛、生命乃至整个宇宙的意义、归宿等有正确的认知，来帮助人们达到对于道德意识的高度自觉，帮助人们从功名利禄的贪欲中超脱出来，努力实现道德的完善，使真正的自我生命有美好的未来，从而获得真正的幸福并得到神明的庇佑。

中国古人对天有着无限的崇敬，相信人是神造的，神传文化给了中华民族伟大的生命力和内在的凝聚力，正统信仰成为中华民族的内在精神，积淀了深沉广博的传统，这些都引导着人们以道德水准衡量一切事物，以正确的态度认识"善"与"恶"、"正"与"邪"这些原则性问题。

在中国，自古以来人们把道德修养看的极其重要。儒家认为，人之所以为人者，在于人有道德，德是人的立世之本。《大学》的首条要求人修明其德，而且是先修己德，再是由自己的修德理性推及于人，"修身而后家齐，家齐而后国治，国治而后天下平。自天子以至于庶人，一是皆以修身为本"。儒家的经世济民学说和修身传统，是我国传统文化中的宝贵财富，成为社会所维系的道德观和价值观，使社会道德维持在较高水准。

大系统决定着小系统。音乐是文化环境的产物。一定的音乐是一定社会文化的结晶。是由一定的社会物质文明和精神文明的整体状况和发展水平所决定的。石器时代，乐器以"土、石"为主，而且也只能以土石为主。"击石拊石，百兽率舞"。到了青铜时代，陶钟变成了铜钟，进而产生了"钟鼓之乐"。到了农业、手工业时期，"丝竹之声"取代了"钟鼓之乐"。随着近现代工业文明的兴起，机械、电子类乐器应运而生，并成为这个时期的代表。就形式而言，音乐是信息的载体，它所承载的信息内容就是文化。一定的音乐总是同一定的文化相联系的，并且文化决定着音乐，文化的存在决定着音乐的存在，文化的内容决定着音乐的内容，文化的形式决定着音乐的形式。各种形态的文化作为音乐的元素、音乐的材料，通过音乐的手段凝结成一种新的文化形态——音乐文化。

在知识经济时代里，社会的变化已超越了常规的时间计量单位，要适应知识经济时代社会变化的要求，传统的刚性培养模式显然力不从心。因此，重构柔性化的音乐专业教育的人才培养模式，将是提高其社会适应性、跟上时代发展要求的根本要求。

首先，音乐价值在于它的文化穿透力，契合了和谐人格培养的社会性。当前高校校园已经不是一方净土，中西文化碰撞，新旧观念的交锋，市场经济"双刃剑"效应下的拜金主义思潮日益泛滥，传统的文化质素面临着冲击甚至是毁灭性的灾难。在此时代背景下，学生和谐人格的塑造除了张扬个体生命价值之外，更表现为文化传承和社会发展的终极目标。音乐价值在培养和谐人格中独树一帜，它与文学、绘画、雕刻、建筑等其它艺术样式相比，能够展示出某种独特的境界和神韵，能够直接深入地唤醒大学生的感情，陶冶他们的情操，更容易引导大学生树立正确的道德观、人生观和价值观。学堂乐歌时代的李叔同、丰子恺等老一辈艺术家凭借渊博的知识和伟大的人格，不但传授给学生操作音乐的技术，而且用优良的文化传统、爱国主义情怀和团结奋进的情感陶冶学子。这些鲜活的教育素材至今仍可借鉴并传颂。

其次，音乐价值在于它的审美洞察力，增强了和谐人格培养的平衡性。音乐是心灵的体操。音乐的价值还在于可以使人的理性和感性达到平衡状态，可以局部地改变道德水平与智力水平发展不平衡的状况。以大学生迷恋流行音乐为例，可以归咎为文化消费观念的诱导和大众传播媒介的催化，但还要从更深层次上看到，流行音乐由于缺乏高尚的文化底蕴和应有的审美价值，致使一些大学生陷入情感认知肤浅，思想意志消沉，学业荒废，产生了人格发展的失衡现象。音乐审美价值可以有效增强和谐人格培养的平衡性，如果大学生具备了长期接受音乐熏陶和感染的条件，就完全有可能通过提高感受美、鉴赏美、表现美、创造美的能力，洞察并鉴别流行音乐中不良因素，矫正浮躁、浅薄的情绪宣泄倾向，排斥低级、丑恶情调的氛围，自觉培养健康的审美情趣，使自身的精神世界更丰富、更和谐、更完美。

最后，音乐价值在于它的情感渗透力，增强了和谐人格培养的可控性。情感是人类精神生命的源泉，是人类创造音乐的一种主体力量。音乐的影响力较之其它活动更纯洁、更平和、更持久、更深刻，是现代人生慰藉情感的最佳选择。传统的知识传授，教师是"桶"学生是"杯"，教学过程就是教师把"桶"中的知识倒进学生的"杯"里。教师是知识的占有者和传授者，是课堂的主宰。所谓教学，就是教师将自己拥有的知识传授给学生，学生是被动的、接受知识的"容器"。这种被动的、接受的学习方式，阻碍了学生创造力的发展。而现代教育认为，教学过程既是学生掌握知识的过程，更是学生潜能开发、探索发展、实现自我的过程。新课程要求教师不但更新教育观念，还要转变教师角色，从课堂教学的主宰者、知识的传授者和权威者，转变为学生学习的组织者、参与者和鼓励者，建立新型的师生关系，尊重、赞赏学生，与学生分享自己的感情和想法，和学生一道去寻找真理，创设宽松、民主的学习氛围，使学生的创造潜能得到充分的开发。例如，拍号 2/4 和 3/4 的教学，传统的知识传授，只要学生认识就行了，对学生发展而言意义很小甚至毫无意义。新课程理念下的音乐教学，教师对其名称的含义不是直言相告，而应创设一个过程，让学生自己去区别、去感受，分析、总结出它们的基本含义、各自的强弱规律。及时转化成音乐能力，并为学生的进一步发展奠定基础。音乐的价值集中体现在能够适应学生的向善求美需要，充分体现了主体自由的本质。情感是大学生对未来充满美好憧憬与幻想的心理纽带，当他们置身优美的旋律中时，可以充分地表达情绪和情感，感悟人生真谛，体验亲情友情，感受各种生命的伟大与跳动，从而在音乐中陶冶心性，塑造健康、美丽、高尚的心灵。所以说，音乐对学习者情绪、情感的控制是以让情感在伦理、知识兴趣、创造冲动、审美体验、理想憧憬等方面获得充分满足为条件的。音乐价值的情感渗透力是逐层深入、循序渐进的，它通过对情境、音乐、他人、自己的情感感受体验，就可以提高认识能力，从识别粗糙到细腻，从分类不当到恰当，从判断错误到正确，从肤浅到深刻。这种情感渗透力从学生的自我调控中融入了情感手段，以情感为内在尺度，开辟了教育的主体性与音乐情感教育资源开发的同步发展的良好局面，有效增强了和谐人格培养的可控性。

值得我们注意的是，历史上不仅大传统可以影响小传统，民间文化也极大地影响了当时的文化，在一些重要的音乐问题上甚至有非常相近的音乐认识论思想，如它们都认同音乐可以有酬神祈福的意义，处庙堂之高或者在乡野僻壤，你都可以发现与神灵有关的音乐活动。在中国古老的文化意识里，不仅意识到音乐的宗教性超越功能，还对音乐充满了敬畏之情，"极乎天而播乎地"的音乐简直有着不可思议的神力。郊庙祭祀、礼乐大典、淫媒灵祈、鱼龙漫衍、投足踏歌、葭灰候气、旋宫应月、五音五伦、一气二体

三类四物五声六律七音八风九歌……可以说音乐与天地、人生、社会形成了全息性的联系。比较音乐学柏林学派的大师库尔特·萨克斯说:"在古代小亚细亚高度文化的精神里,所谓音乐的作用绝不是纯音乐的,而是反映宇宙关系的一面镜子",就是中国音乐文化相当准确的表述,也是中国哲学中"普遍联系的世界观"的必然结果,笔者曾经引《礼记·月令》来对照中国古代乐理,竟发现原来我们的世界是一个音乐的宇宙,天道、地理、人文都是按照音乐之道来组织的。(罗艺峰,1991)后来更知道了中国古代音乐文化在位置和空间的观念上,完全也是对应着"易理"而有自己特殊的文化原理。而这种音乐的文化恐怕不是"审美—美育"的理论所可能解释和理解的,正如在世界上许多地方还存在着的巫术性文化和宗教性艺术不能仅仅依靠美学来解释一样。东南亚丛林里土著人民常常吹奏的鼻笛音乐,不是为了我们今天所理解的"艺术"和"审美"而创造出来的;热带雨林里的音乐治疗巫术也绝不是音乐的任何艺术思想可以认识;马来皇族秘不示人的"诺巴"音乐是远远超出艺术或音乐定义的东西。云南民族音乐独特的"乐文化"特征,也不是任何审美理论所可以究诘,因为对这些音乐的形态特征的追寻,是对其音乐文化形态内在性质的考察,也是对这些音乐发言者的生存方式的理解,不是或不仅仅是声音结构的分析,当然也不是西方人热衷的音响的研究。在华夏高文化的文明形态里,作为"有声之烽火"的古老乐器——"梆子"的文化解释,就远远超出了音乐的或者艺术的范畴,因为,一个常常被人们忽略的情况就是:人类早期的音乐、甚至今天的许多民族民间音乐,并不是单单为审美而存在的,它们也不是为了所谓美育而发生,尽管这些音乐不乏美的要素。如果说它们有什么共同的特征的话,那就是:这些音乐与孕育它的社会文化分化程度较低,它们常常并不是今天我们所说的"艺术"。

当今音乐教育所出现的突出问题是片面强调知识技能地传授。这种重视艺术理论知识传授和技能技巧训练的专业性很强的方法在整个音乐教育过程中却忽视了音乐教育的任务即是引导、培养学生形成高雅的、质朴的、具有个性化的、又具有兼容性的音乐审美趣味。音乐艺术是一种文化,音乐与文化是部分与整体的关系,即使是音乐演奏演唱中的技能技巧也并不能片面地归结为单纯的技术,它从本质上讲也属于文化。

4.2 文化素养对音乐家的影响

"人文素养"综观文献资料,归结起来,指一个人成其为人和发展为人才的内在素质和修养。其内涵十分丰富,可分为三个层次:

1. 基本层——人性

尊重人的价值,对人的幸福和尊严的追求,崇尚自由意志和独立人格;珍惜生命,有同情心、羞耻感、责任感;有一定的逻辑性、个人见解和自制力,做事较认真,思维清楚,言行基本得体。

2. 发展层——理性

有理性思考和好奇心,关爱生命和自然,目标明确、积极乐观、崇尚仁善、乐于助人;重视德性修养,具有超功利的价值取向,有较强的责任感和自制力;思维清晰,做事认真,见解独到,言行得体。

3. 高境界层——超越性

拥有丰富的心智生活，关注人的心灵与渴望，具有理想主义的倾向，追求完美；有高度的责任心，自觉践行社会的核心价值，意志坚韧；尊重文化的多样性，宽容大度，对古典文化能够"守经答变，返本开新"；思维敏捷、深刻，善于创新，言行优雅。

目前，对人文素养一词的解释，在各类文献中尚无明确概念。遵循字面表述含义，"人文"当为人文知识，如政治、经济、历史、哲学、文学、法学等；而"素养"是由"能力要素"和"精神要素"组合而成的人的内在品质。

4.2.1 人文精神是人文素养的核心

人文素养的灵魂，不是"能力"，而是"以人为对象、以人为中心的精神"，其核心是对人类生存意义和价值的关怀，这就是"人文精神"。它追求人生和社会的美好境界，主张思想自由和个性解放是它的鲜明标志，使一切追求和努力都归结为对人本身的关怀。人文精神包括科学精神、艺术精神和道德精神。

现代人文精神具有时代的特征，它是在历史中形成和发展的由人类优秀文化积淀凝聚而成的、一种内在于主体的精神品格，它在宏观方面汇聚于民族精神之中；在微观方面体现在人们的气质和价值取向之中。

《大不列颠百科全书》解释，"人文是指人的价值具有首要的意义。"《现代汉语词典》解释："人文"指人类社会的各种文化现象。所谓"素养"，一般是指人们后天形成的知识、能力、习惯、思想修养的总和。所以"人文素养"指人所具有的文学、史学、哲学和艺术等人文学科知识和由此所反映出来的精神在心理上的综合体现。

由此可见，人文素养是指做人应具备的基本品质和基本态度，包括按照社会要求正确处理自己与他人、个人与集体、个人与社会、个人与国家，乃至个人与自然的关系。简言之，人文素养就是指人们在长期的学习和实践中，将人类优秀的文化成果通过知识传授、环境熏陶，使之内化为人格、气质、修养，成为相对稳定的内在品格。其核心就是"学会做人"——做一个有良知的人，一个有智慧的人，一个有修养的人。

4.2.2 人文素养教育的现实意义

1. 人文素养教育是现代教育改革发展的需要

社会的进步，科学技术的发展，对教育提出更高的要求。但是在传统的应试教育的影响下，科学教育和人文教育长期分离，大学教育存在"过窄的专业教育、过强的功利主义倾向、过弱的人文素养"的状况，为此，要更新教育观念，加大教学改革力度，调整课程体系，鼓励大学生参加社会实践活动，提高综合素质。

随着社会的不断发展，高等教育必须更好地适应社会的政治、经济和文化需求，加快改革与发展，充当好科技发展的"动力源"、经济增长的"促推器"和社会变革的"智囊团"。因此，高等教育必须走科学与人文相融合的道路，将大学发展成为传递科学知识与体现人文关怀的高层次人才培养基地。

专家指出，高等教育已经进入大众化时代，当今社会的人才竞争是专业知识和人文素养的综合竞争。人文教育是提高学生综合素质、促进其可持续发展的重要教育活动。为此世界各国越来越重视人文教育，以提高人才的竞争力。

2. 人文素养教育是培养高素质人才的需要

一个人的精神世界有三大支柱：科学、艺术、人文。科学追求的是真，给人以理性，科学使人理智；艺术追求的是美，给人以感性，艺术让人富有激情；人文追求的是善，给人以悟性，人文中的信仰使人虔诚。人们的多元化发展需要一方面有赖于科学乃至科学教育提供物质财富，另一方面更需要人文教育提供人文素养与精神财富。从一定意义上讲，追求人的价值取向乃是生命意义的真正所在。同时，知识经济所需要的创新人才不仅要有高水平的思维能力，而且还必须有创造的激情、动力与无私无畏的奉献精神。因此，科学教育与人文教育的融合，正是满足个体发展过程中物质与精神需要的客观要求。

"科学"与"人文"是人类生存和发展不可缺的两个价值向度。两者的根本区别在于："科学"重点在如何去做事，"人文"重点在如何去做人；"科学"提供的是"器"，"人文"提供的是"道"。只强调其中一方面，就会给人们带来麻烦。科学技术是一把双刃剑，它在给人类带来机遇和发展的同时，也可能带来问题甚至灾难。无数事实证明，只有依靠人文精神，才能驾驭科学技术，使之为人类和社会进步服务。如果科学技术背离了人类共同遵守的道德规范，就会产生消极力量。

由于自然科学主要是依靠逻辑思维，而人文社会科学主要是依靠形象思维，培养良好的人文素养可使大学生进行两种思维方式的互补训练，形成全面的知识结构，这对于大学生创新思维的培育具有良好的促进作用。事实证明，超一流科学家身上凝聚着超一流的人文素养。如在科学发展史上具有划时代地位的爱因斯坦，不仅是一位建树卓越的科学家，而且还是一位伟大的哲学家。那些为人类历史发展做出过卓越贡献的伟大科学家，如居里夫人、爱迪生、李四光、竺可桢、华罗庚、钱学森等，他们对人类的贡献，不仅在科学本身，还在于他们伟大的精神力量和可贵品格。因此，大学生培养良好的人文素养，将关系到所学专业上的成就，为创新思维的培养和开展创造性活动打下坚实的基础。

音乐的欣赏就是对音乐作品的创作背景、作者的思想、创作特征和表现的中心意思的理解。对音乐的赏析能够帮助音乐学习者更好地了解音乐作品中作者需要表达的情感，通过音乐的表演技巧，经音乐中赋予的情感以音乐表演的形式展现出来。而对音乐的赏析不是学识浅薄的学习者可以做到的，对感情的把握，对作者情感的理解及创作背景等等的了解都需要有丰富的文化素养。可以说国内外很多的优秀音乐人，他们在音乐上的成就，很大一部分是受益于其自身丰富的文化素养。只有文化素养丰富的人，在学习音乐的过程中，才能更好地理解作品的创作背景、作者思想和表达的情感等等方面，才能正确地掌握其中的音乐表达重点，才能将情感融入音乐的表演中。

我国在音乐教学的过程中，还是采用传统的教学方法，一味地追求学生专业表演技能的提高，对学生的专业表演技能考核非常严格，甚至有教师只要求学生进行技艺的训练，音乐的学习在国人的印象里就定义为了单一的演奏技艺学习。

很多学生从小就被要求训练专业音乐技能，有的在音乐表演上的成绩非常卓越，但是却"大器不成"。其实，单一的音乐表演技能学习，只是在技艺上非常熟练，但是对于音乐中赋

予的感情，表演者并不能理解揣摩，更不可能带有情感的去表演作品，使得整个音乐表演的过程只是一场表演技能的展示会，从根本上忽视了音乐表演的本质——传递情感及感染听众。没有理解的音乐演奏必然没有情感，注定是失败的，再纯熟的演奏技巧也不能向观众传递作品的感情，观众根本无法从中获取感动，这样的演奏者是失败的。

生活中我们常常会见到许多孩子小小年纪便会使用多种乐器，并且乐器的专业表演技能能够很简单的达到最高技术级别，但是这些孩子在音乐学习上非常的认真刻苦，但是其文化课程不被重视，只攻技艺的学习，最终使其成了文化的"差等生"。并且在长大后，也很少有人能够成为有卓越成就的音乐艺术家，顶多就是一个音乐表演技能的传播者。这种现象在我国是普遍存在的，令人非常可惜。因此，我们在音乐的学习过程中，应该转变传统的观念，不再只是一味地钻研学习表演技巧，更是要学会音乐赏析，提高自身的文化素养，了解音乐作品中的情感、表达方式等等，使音乐的学习更加全面，培养全面的音乐人才。

文化素养的提高是一个循序渐进的过程，没有人能够一两天就形成深厚的文化素养，其形成是需要时间的沉淀及知识的积累。音乐学习者在提高音乐能力的同时，也要加强自身文化素养的培养，相信总有一天两者结合在一起，其音乐造诣将会非同凡响。

我们之所以要在前文提及中国和其他地方范围更广的音乐文化现象，乃是因为在音乐厅和音乐学院之外，有着更为丰富更为复杂的音乐生活，不仅其音乐形态远超出学院音乐家们的专业想象，其行为方式和价值立场的多样性也同样令人瞠目结舌，我们岂能闭目塞听、无视其存在。

4.2.3 音乐审美心理结构的建立

音乐审美心理结构包括音乐审美感知、音乐审美想象、音乐审美理解和音乐审美情感的建立和培养。这些能力是帮助审美个体形成审美经验不可或缺的重要内容，具体表现为审美欣赏和审美创造。研究建构审美心理能力的方式就是研究审美心理能力的现实活动。音乐审美感知是指审美感知力和审美感知活动。音乐审美想象是高级音乐审美能力。他最本质的特征是创造性。由创造性而产生的审美的自由想象，可以对审美感知提供的表象进行改造。

音乐审美情感如前所述，由于音乐的运动形态与人的情感运动形态之间存在着同构、同态与同形的关系，所以音乐可以用来表现人的情感。审美情感是个体从审美感知到审美想象过渡的必要环节。如音乐审美感知正是由于审美情感的融入而重新组合，进而想象、形成移情。也有人认为审美情感的培育是一种内在的体验能力的培养。总之，审美情感是审美能力结构中的核心因素，对审美创造、审美表现具有推动作用，审美感知、审美想象以及审美理解都是因为审美情感的介入程度和支配力度而形成具有高低不同的审美能力水平。因此在音乐审美教育过程中要特意保护人的这种趋向审美的情感冲动，使其保持内在活力，并通过个体敏锐的感知力和丰富的想象力有效地发展和培养审美情感。当审美主体由于情感释放因而对情感对象化的音乐作品产生了共鸣时，美的感受就不仅仅是审美对象本身，审美主体和审美对象融为一体，对象有了主体的生命，主体与对象物我交融。需要注意的是教师要善于激活学生的原始冲动，启发学生在情感的引导下通过对音乐作品的感知、想象和理解对音乐表

象进行新的意境和新的意象的组合，使这种情感表达欲望成为审美体验。真正使音乐审美教育成为以情感为核心的、能够有力促进个体审美情感力发展的人的情感态度的教育。音乐教育的核心是审美，音乐审美素质教育是"以促进学生德、智、体、美全面发展为宗旨，以提高全体国民的素质为目的"的教育，其内容主要包括身体素质、心理素质、思想道德素质、科学文化素质、创造性素质、劳动素质等。素质的形成，先天基因是其重要因素。然而，大量科研成果和实践表明，人后天的教育和社会环境，同样是形成和改变人素质的重要因素。人与人之间先天素质差异并不很大，恰恰是后天的教育，才是人与人之间素质相差甚远的根本原因。当前的音乐教育是以审美为核心，其实就是音乐审美教育。音乐审美教育，是指通过音乐教育使受教者提高音乐审美能力，学会感受音乐美、鉴赏音乐美、创造音乐美，从而使人得到音乐美的陶冶和塑造，使人全面发展。人的审美能力是包括感知、联想与想象、情感、理解等多种心理活动的一种综合判定能力。音乐审美教育，就是指对人的音乐听觉感知能力、音乐的想象能力、音乐情感的领悟与表达能力、音乐理解能力的培养。它在培养高素质人才中起着重要的作用。

首先是人的音乐听觉感知能力。音乐审美教育是以发展音乐的听觉感知能力作为发展一切音乐能力的基础的，因为音乐艺术是听觉的艺术，没有良好的音乐听觉感知能力，是不能够进一步欣赏和学习音乐的。在音乐审美教育中，通过音乐欣赏、音乐技能的练习，视唱练耳课程及其他音乐活动的开展，可促使学生的音乐听觉感知能力得到极大地开发和发展，能充分感知和感受音乐语言，感知和感受音乐的美。这种感受能力包括对音乐外在的声、形、色的感觉和感知，也包括对音乐内在的情感和音乐美的内涵的感知。

其次，音乐的联想与想象能力可培养人的创新精神和实践能力，启发人的智力。音乐是想象的艺术。在音乐审美教育中，我们可以充分利用音乐的可塑性和抽象性开发培养学生的想象力和思维能力，促进智能素质的提高。而开发培养这些想象力和思维能力，与开发和运用右大脑半球有着密切的关系。其一，音乐审美教育能开发人的大脑。人的大脑左右两半球的功能各不相同，左半球以语言为主，形成抽象思维；右半球以音乐、图画为主，形成形象思维。假如我们片面发展左半球或右半球，就有可能导致大脑整体发展的不平衡。而音乐审美教育对平衡协调大脑两半球有一定的作用。其二，音乐审美教育所具有的对心灵的松弛作用，能消除人们在工作中的过度紧张与疲惫，从而为创造性想象力的充分展开提供条件。其三，音乐审美教育对科学研究的启发作用，还表现在音乐审美教育能培养人在探索客观事物的规律中，运用一种无意识或直接领悟的能力。创造性指个人在一定的动机推动下从事创新活动的创造性思维能力，也称创造力或创造心理。主要包括创造意识、创造思维品质和创造技能。大学生的创造性素质指在内化以上一般内容的过程中。形成具有丰富的想象力、广泛的爱好、强烈的好奇心和求知欲。创造性素质是大学生素质中的灵魂，是学校教育中应重点培养的素质。无意识和直觉在创造发明中有十分重要的作用。

再次，音乐的情感性使之能够陶冶人的情操，有益于人们的身心健康。在所有的艺术中，音乐是最擅长于抒发人的情感的艺术形式。音乐的审美体验是一种情感体验，音乐教育对于人对音乐情感的领悟与表达具有强化作用。音乐听觉感知能力的增强和音乐知识的积累使人对作品的听觉感受更细致，对作品的情感体验更真切和深入，使之更善于用音乐来表达自己内心的丰富情感。在音乐教育中，通过对音乐表现内容、表达感情的艺术规律

熟悉的逐步加深，对音乐的理解能力也会得到很大提高。人的情感是丰富的。音乐具有巨大的情感魅力，在教育中能够发挥出独特的作用。音乐教育主要是通过动人的音乐语言，使人在情感的体验过程中产生情感共鸣，使心灵得到净化，从而受到教育。它不仅让人们记住一些美丽动听的旋律，而且也在欣赏美、感受美、体验美、领悟美的过程中，将人的聪明、理智感、道德情感与美感融合在一起创造出色彩斑斓的情感世界。好的音乐可以使人心旷神怡。科学实践证实，音乐有益于身心健康。当悦耳的音乐通过人的听觉传入大脑皮层以后，美丽的旋律能刺激并兴奋神经系统，焕发人的精神，而随着感情的变化，能使人产生高尚的情操，产生坚强的意志和对生活的热爱，促使人身心和谐、情绪振奋、心情愉悦，同时起到加强血液循环，增加内分泌，促进消化，解除疲惫的作用。马克思曾说过："一种美好的心情，比十服良药更能解除生理上的疲惫和痛楚。"音乐最大的贡献在于对心灵深处的美感的促进。也就是说，音乐可以提高人的审美能力，提高艺术品位。没有一个好的心理能力，企图有一个好的音乐表现能力是不可能的。音乐是情绪的语言，当然就离不了对情绪的主体——心理做深入的体会、理解和控制。音乐审美教育能够陶冶人的高尚情操，培养人的道德情感，塑造一种完善和高尚的道德人格，使人的身心得到和谐健康的发展。音乐审美教育的过程不带有强制性、功利性，它在诉说人的情感和唤起人的情感的过程中，以审美的方式来培养和完善人的道德人格，它对人的感染力强烈、深入、自然和持久，对道德情感有净化作用。"安上治民，莫善于礼；移风易俗，莫善于乐。"好的音乐不仅是一种教育手段，能培养人形成避恶扬善的良好道德品质，而且是一种政治手段，可以扭转社会遗风，营造一种良好的社会道德风尚。综上所述，在全面实施素质教育的今天，音乐审美教育作为学校教育的重要组成部分，它对于促进学生身心健康地成长、个性自由和谐的发展和完善人格的形成，具有举足轻重的作用，是学校教育中其他学科所不能替代的。加强普通高校的音乐教育，对于提高全民族的音乐文化素养和培养面向21世纪高素质创新人才，具有长远的意义。

　　音乐审美理解也是比较趋近于音乐创造的。由于音乐表现手段的特殊性，它不可能对所表达的情感的思想和生活意境给予明确具体的说明。这就要求个体在音乐审美教育中凭借感性进行情感内涵体验的同时能有意识地运用理性思维，对艺术作品的形成、内容以及内涵进行理解和认识，才能从单纯的音乐体验欣赏带来的快感提升到精神的愉悦和理性的满足。无论是音乐创造、音乐表演还是音乐欣赏，都不能仅停留在感情宣泄和原始冲动阶段，都需要将感性的情感体验上升为理性的审美，才能完成音乐审美通过感情活动与理智判断的全过程。精准地把握音乐内涵、分析和评价音乐作品，才能进入更为完整的音乐境界。音乐审美理解直接影响着个体音乐审美能力水平和审美教育活动的功效。同时，音乐审美理解还具有升华感知、规范想象、调节情感的功能。一些优秀的音乐经典之作，能够通过感情的抒发和音乐形象的逻辑发展来表达深刻的哲理性的思考。贝多芬就曾在《第三交响乐》《第五交响乐》两部表现对时代和生活深刻的富于哲理性思考的作品中提出了应该要求人们用理性来倾听音乐中的观点和要求。音乐审美理解的功能主要表现为一种自觉的秩序、规律，在与其他审美心理机能关联、渗透、组合之中起着统一、规范和限定的作用。审美理解是可以通过学习和实践形成和发展的。它是有意识的教育和无意识的文化熏陶的结果，是一个由心理成熟和艺术修养而逐渐积淀的转化过程，这其中，教育是一种全面的，能深刻改造内在情感和思考方式的教育。

审美观念在音乐教育中所提供的独特的主体体验方式是其他观念无法取代的。在音乐教育的探索和实践中，教师应使之与多元的音乐意识相结合，互相补充，让学生形成健康的审美情趣和正确的审美观，鼓励他们为音乐事业做出更大的贡献。著名作家王蒙说过："真正的触发应该有一种创造的激情，一种神圣的、崇高的心境。"可见，创设良好的审美情境，让学生忘情投入，是培养学生的审美素质、能发现美、创造美的关键一步。因此，教师必须创造有利的氛围，"制造"特定的情境，让学生触发联想而产生"顿悟"，从而产生创造性的灵感思维。学生在"入境"后，通过情境体验，激活以往的知识经验、生活经验，并把自己的体验再现出来。这就要求教学方法要体现多样性、形象性、启发性和创造性，要以各种恰当的教学手段和教学形式吸引学生主动体验探究，要千方百计引导学生积极参与教学过程。由于学生获得了自我体验探究的机会，便会很快地投入到实践活动中去，在训练中去理解美、发现美，从而产生创造美的激情。爱因斯坦说过："想象力比知识更重要，知识是有限的，而想象力概括着世界上的一切，推动着人类进步，并且是知识进化的源泉。"因此，教师要善于运用材料，引导学生把思维拓展到社会空间，激发学生的艺术感受力、想象力和创造精神。同时在课内外教师要作短而精的理论指导、方法指导，鼓励学生进行广泛的课外实践，以丰富他们的审美经验。内容丰富、形式多样的音乐课外活动是实施审美教育的重要途径，如组织合唱团、舞蹈团、举办音乐讲座、音乐鉴赏等社团活动，让学生根据自己的兴趣和爱好自由参加，培养和发现学生的艺术兴趣和才能，提高他们对美的欣赏力和创造力。总之，音乐教育是以审美教育为核心的教育，必须重视审美教育在音乐教育中的重要性。

在形成了逐步完善的音乐知觉系统和音乐情感系统后，才可以进入创造这一阶段。音乐审美活动作为一种艺术实践，具有鲜明的参与性，只有全身心地投入到音乐实践中去，才能充分得到美的感染和陶冶，因此，音乐表现和音乐创造是音乐审美能力必不可少的组成部分。音乐是表演艺术，只有通过歌唱和演奏才能产生出真正的音乐，在这些音乐表现过程中，不仅自身可以体验感悟到音乐的美感和内涵，同时也为他人提供了审美的对象，全面地实践了音乐的审美活动。所以，在基础音乐教育中，不仅长期将歌唱作为音乐课的重要内容，而且在新的课程标准中，还增加了演奏教学。这样就给了学生一个完整的音乐天地。音乐表现能力具有多层次和无止境的特点，从群众自娱性的歌唱、演奏，到歌唱家、演奏家的专业性表演，存在着许多不同水平、不同档次的表演，其音乐表现能力自然不可同日而语。但在我们的音乐审美教育中，音乐表现能力应该是在掌握基本歌唱和简易演奏技能基础上，能够准确而有表情地表演，能够正确地表达音乐作品的基本情感和内容。音乐的学科特点在于它的情感性与形象性。音乐教育是凭借审美感受来进行的，而这种审美感受是在轻松自如的情境中通过教师和学生用音乐进行情感交流方式来完成的。音乐充满着想象，学生在艺术欣赏、演唱、演奏中展开想象的翅膀，用想象力去创造心目中的音乐画面形象及内心感受，如果没有想象力的话就无法听懂音乐。

音乐学科与其它学科相比，在对学生的学习兴趣与创新意识的培养方面具有得天独厚的优势，这是由于音乐表现手法丰富且多变，由于音乐的情感性、形象性特征决定的。在教学中教师应通过教学内容及表现手法的分析和比较，让学生认识到音乐的丰富、变化、发展离不开创新。通过音乐课教学，启发学生的创新意识，教给学生创新方法，培

养学生的创新能力。如欣赏二胡曲《赛马》中好像是骑手们在摇鞭催马，弱奏的连弓十六分音符要奏得连贯而均匀，犹如群马奔驰时的马蹄之声。两个相同的重复乐句，使人感到马群跑过了一批又一批，争先恐后，你追我赶。第25至32小节的四分音符乐句运弓要宽阔，发音要饱满，表现了人群中粗犷的呐喊声，从这几小节来看形象思维反映了蒙古族人民节日赛马的热烈场面，听后让人久久难以平静。经过听、唱之后，学生的脑海中会浮现出一幅万马奔腾图。教师要能根据音乐的自由性、模糊性和不确定性的特征，为学生创设想象、联想的广阔空间。充分激发学生的创造性思维才能对其深入一步地进行创造性意识的培养。

毫无疑问，音乐家是掌握了一定音乐技能及工具（如歌喉、乐器、作曲技法）的人。而掌握了一定音乐技能的人却不一定就是音乐家。因为音乐技能及工具的价值与功能只有通过作品才能体现出来。音乐家的劳动不是机械的、重复性的劳动，而是创造性的劳动。所谓创造性就是对其劳动对象（作品）有自己独到的、与他人不同的认识、理解和表达方法。对于一个作曲家来讲，作曲技能是一个常量，而创作素材及所表现的内容则是一个变量。

4.3 实施文化素养教育的几个问题

4.3.1 文化素养教育在音乐教育中的基础地位

文化作为人类实践活动所产生的精神成果的一种积淀，它既外显为一系列符号系统，也外化于人类创造的一系列物质成果之中。文化作为符号系统，它更主要地体现为知识，知识是文化的载体。因此，作为文化活动的教育，首先是知识的传授。没有知识，就没有文化；没有文化，就没有人类社会；没有知识的创新，就没有文化的创新，就没有人类社会的进步。人类社会的一切活动，如政治、经济、军事等等，都是短暂的、临时的，都会消逝，都会成为历史。而人类各种实践活动的成果最终沉淀为文化，并凝聚为文化，凝聚为以知识作为载体而存在的文化。知识创新是一切形式、一切类型、一切层次创新的源头。当今世界，知识创新越来越多，越来越快，作用越来越重要，影响越来越深远，对社会进步的支撑与推动作用越来越显著，所以"知识经济"初见端倪，"学习型社会"亟须建立。

没有"学习型社会"，就没有"知识经济"。显然，没有科学知识，就没有科学文化；没有人文知识，就没有人文文化。教育主要是进行文化教育，要进行科学教育与人文教育，就必须首先传授科学知识与人文知识。离开知识，离开作为知识传授载体的课程与活动，而去奢谈教育，那只是空话。如前所述，受教育者要成为全面发展的人，或成为"全人"，其前提条件就是知识应该比较全面，既要有科学知识，又要有人文知识。"史鉴使人明智，诗歌使人灵秀，数学使人周密，科学使人深刻，伦理学使人庄重，逻辑修辞之学使人善辩"。显然，这一切首先是要获得知识，而且要获得比较全面的知识，重视比较全面的基础知识。但是，教育如果只是知识的教育，那么它还不能完全实现"培养全面发展的人"这个目标。教育还必须高度重视隐含在知识之中的内涵。一个整体的

文化至少包含知识、思维、方法、原则和精神五个方面。其中，知识是载体。《庄子·天道》篇讲："书不过语，语有贵也。语之所贵者，意也，意有所随。意之所随者，不可以言传也，而世因贵言传书。世虽贵之，我犹不足贵也，为其贵非其贵也。"可以说，知识是"语"，思维、方法、原则和精神就是"语"中之"意"。思维是关键。没有思维的知识，是不能体悟其思维内涵的知识，就是僵化的知识，就是缺乏原创能力的知识，就是载于书本上的知识，就是存于电脑存储装置中的知识。只有思维，才能激活知识、展开知识、创新知识、超越已有的知识而别开知识的新天地。

 文化底蕴就是一个人的文化涵养、文化含量。它决定着我们对人类精神成就的分享程度，决定着我们对世界理解的广度和深度，决定着人们之间的相互交流、交往的层次和品味。它要求我们正确处理好工作、学习、生活的关系，建立工作学习化、学习生活化的新鲜处世方式。不能因为工作繁重而托辞没有学习时间，更不能因为生活的单调而误认为学习无用。我们要知道只有学习才能把自己从繁重的工作中解放出来，也只有学习才能使自己走出单调、低级、无味的生活。因为学习使人对待事物有了新认识、新观念，学习使人掌握了解决问题的新手段、新方法，学习使人走出了既得利益的小天地，走向了豁达和谐的大世界。

 在西方，重视人的素质的培养也一直是教育的传统。古希腊哲学家亚里士多德认为，最高尚的教育应以发展量性为目标，使人的心灵得到解放与和谐发展，为享用德行善美的自由、闭暇生活，进行理智活动。因此，他提出著名的雅教育（Liberal Education，或译作自由教育）的概念。这种观念对西方的教育产生了深远的影响。中世纪欧洲的大学学习文法、修辞、算术、几何、天文、音乐七个科目，称七艺，渗透着宗教的精神。文艺复兴破宗教的束缚，解放个性，教育目标被重新定为谋求个人身心的自由发展。

 但是，近代以来，随着科学技术的发展，传统的人文教育逐渐被专业技术教育所取代，"人"的培养逐步被"才"的训练所取代。18世纪中叶，美国开始出现专业教育，最初出现的是神学、法学和医学讲座。19世纪以后，技术教育（Technical Education）也开始出现。一些技术学院开始建立。传统的文科院也开始建立式程学院或系科。1847年哈费建立了劳伦斯理学院。同年，耶鲁也建立了一个新的科学技术系。欧洲的其他大学也相继仿效。英国的大学比较传统。一般认为，英国的工业革命与大学之间没有什么关系。直到19世纪，牛津和剑桥两所大学仍然保持其传统学科。但是，科学技术的冲击是抵挡不住的，因而英国新建伦敦大学来解决科学技术专业教育的问题。

 中国在19世纪后期开始学习西方，发展专业技术教育。20世纪专业技术教育得到蓬勃发展。1952年院系调整以徨，工程技术教育受到前所未有的重视。专业技术教育的开展在人类教育史上曾经是一次革命性的变革。但在发展专业技术教育的同时，对于人自身的培养却受到了不应有的忽视。对此，一些富有远见教育家很早就向人们发出了警告。著名教育家纽曼（Cardinal Newman）一再强调大学以人文精神的培养为主要目标。但是，由于科学技术和现代经济的强大冲击，教育把培养适应经济发展的技术人才作为主要目标，而忽视了自身素质的提高。

 到了20世纪中叶以后，这种忽视人自身素质培养的专业技术教育的弊端越来越明显。科学技术的发展在给人类带来物质财富的同时，也给人类带来了很多社会问题，如核扩散、环境污染、精神危机，出现了所谓的"发展综合症"。这些问题，是专业技术人员无法解决的。

造成技术误用也常常是因为工程技术人员缺乏对自然、对人类社会的全面理解。一些著名的大学开始注意到这个问题，并试图加以改进。哈佛大学1945年发表了题为《自由社会中的一般教育》的报告，通称哈佛"红皮书"。这个报告将教育和专门教育。一般教育主要关注学生作为一个认真负责的人和公民的人生生活需要。专门教育则给予学生某种职业能力训练。一般教育包括学习人文科学、作出判断和鉴别价值的能力，从感情和理智两方面促进人的发展，使个人与社会的需要得以调和。根据这个报告，哈佛提出了核心课程计划。其他大学也纷纷模仿，以必修或者选修等各种形式提出了自己的一般教育课程。美国所谓一般教育从内容到目标都和我们进行的文化素质教育十分类似。

一些学者也对此进行了很多深入的研究。斯坦社大学的著名教育经济家亨利·莱文（Heney M.Levin）教授从高科技的发展与教育的关系的角度阐述了通才教育的意义。他所说的"为学生提供优良的公民和优良的通才教育"的内容包括足够的文化、语言、社会和科技知识，以及应用这些知识和吸收新知识的能力。美国科罗纳多大学 Athanasios Moulakis 教授专门写了一本书，把我们这个时代称之为"技术时代"（Technological Age），在这个时代，许多有聪明才智的人被吸引去学习工程技术，去学习"正确地做事"，但是，他们对人类的处境甚至自己的本性缺乏正确的理解。因此必须进行超越实用的博雅教育。这样，他们才可以学会"做正确的事"他还举了两件对我们很有启示意义的事件例。第一是1981年AT&A作了一项研究，发现学习人文科学的专业生在经过25年后，比学习商业或工程的人在管理头衔上提升更快。第二也是一项对毕业生调查。刚刚毕业的人希望学到更多的技术方面的知识；具有十年左右工作经历的人们后悔没有学到更多的商业和管理方面的知识；而工作了二十多年的人则后悔没有更多地学习文学、哲学和历史。

最近十几年来，改革开放给我国社会经济的发展注入了很大的活力。中国的经济建设取得了举世瞩目的成就，这是公认的事实。但是，一个民族，如果只有经济成就，不能在人类精神文明的宝库中作出积极贡献，就会像过眼烟云，在人类历史上不会有多少地位。许多学者在分析和计算一个国家的综合国力时，对于文化教育和国民素质都给予了很大的分量。在21世纪，中国不仅要成为经济大国，而且必须要加强文化建设，在世界精神文明宝库里作出应有的贡献。而要建设有中国特色的社会主义文化，发展教育是基础。其中，加强文化素质教育，是文化建设和精神文明最重要的环节。因此，加强文体素质教育是中国社会发展的迫切需要。它对于增强我国的综合国力，提高国家和民族在世界上的地位，具有十分重要的作用。

4.3.2 文化素质教育的内涵及其与知识、品德的关系

前面我们回顾了人类教育发展的历史，指出了文化素质教育的时代意义。同时应该看到，现在我们所谈的文化素质教育不是古典的人文教育，不是历史的简单回归，而是人类即将进入21世纪的文化素质教育，具有鲜明的时代特色。

古典的人文教育主要关注的是人类自身道德和理性的发展。近代的科学技术革命，给教育注入了丰富的内容。在进行专业技术教育的同时，也培养了人类的科学精神，亦即用科学的世界观和方法论观察世界、认识世界的思维习惯和思维方式。因此，我们认

为，我们今天进行的文化素质教育，从内容来说，就应该包括人文教育和科学精神的培养两个部分。

北京大学在开展文化素质教育的时候，一方面强调人文教育，另一方面十分重视对学生的科学教育，以培养他们的科学精神。这两个方面都取得了很好的效果。学校要求，文科学生必须修读一定的理科课程，理科学生必须修读一定的文科课程，因此开设了很多全校选修课，其中有很多课程介绍科学发展的最新动态，训练学生科学思维的头脑。如自然科学史概论、环境学基础、化学与人类/社会、普遍统计学、人类生物学、现代生物学概论、近代物理导论、生态学概论、海岸环境开发管理等。"化学与人类/社会"的任课教师杨培增对学校开设这门课程的意义表述得十分清楚，他这样写道："当今科学技术的发展使自然科学、技术和社会科学之间、发生着相互渗透和影响，联系也愈加密切；社会经济和科学技术已成为一个复杂的大系统。他认为开设"这门文科学生选修的化学课，对改进文科学生的知识结构，拓宽知识面和提高科学素养，有利于科学世界观和方法论的养成"。学生也认为学校开设这门课程"是很有眼光的"，甚至希望能开成全校的公共必修课。有的同学十分感人地写道："短短的一学期转瞬即逝，但这一学期内所学的理科知识我会时常温习常记心头的，因为这是我改变自己知识结构的第一步。"

目前各高校对文化素质内容和实质的理解很不一样，许多院校，特别是理工科院校，主要强调的是人文教育。应该说，这些理解都在一定程度上揭示了文化素质教育的内容。各校也进行了许多卓有成效的工作。但是，全面的文化素质教育，应该包括科学精神的培养和人文素质的培养两个方面。当然，各个学校可以结合本校具体情况而进行一些有针对性的工作，这和我们对文化素质教育的全面科学的理解并不矛盾。

所以，在讨论文化素质教育的时候，决不能仅仅着眼于知识的传授，而要从人的全面发展和社会进步的高度，把知识的传授和道德精神的熏陶和修养结合起来。学校应当从全面塑造人出发，细致设计课程体系，着重建设整体环境，以便从教育、养成等多方面培育完善的人。

第五章 音乐教育中引入思维科学，培养创新型音乐人才

5.1 以音乐活动为主导的音乐教育

音乐是人们的发展史上不可或缺的一部分，体现着人们的精神生活，寄托着人们的希望，用有声的音乐来反映真实的世界，以及真实的世界中人们的感受。人们创造性地将自己的感悟融入音乐之中，使音乐有更多的形式，更具有特色及艺术感。在不同的历史条件下，音乐的风格也有着多种多样的变化，这是音乐不同的历史条件下人们的思想也有着不同的特点，因此创造的角度不同，产生的音乐的风格自然也不一样。创造一直都是音乐的核心价值所在，正是由于音乐的创造性，音乐的艺术感才更加的强烈，创造性正是音乐教育哲学观的核心所在，不仅能够激发人们的想象力，而且能够使人们的精神世界得到满足。对于音乐创造为核心的音乐教育哲学观，创新是其哲学思想的中心内容所在。在我国，明确提出了创新的重要性，它不仅能够促进音乐的发展，而且也能整个社会历史的发展，必须对其进行足够的重视。音乐的魅力，正是因为其不断地创造，将个性化的特点融入音乐之中表现出来的。在音乐的课堂之上，生动活泼的音乐能够激起学生们的积极性，从而热情的参与到课堂之中，展现自己的才华与个性，充分发挥他们的创造性能力。所以，音乐的创造性能够使青少年们的个性得到更好的发展，对音乐有着更深的认识与兴趣，积极地参与到音乐的创作之中，使得音乐有更好的发展的同时，还能够使学生有着更好的发展空间。

纵观音乐教育的发展过程，缺失是不言而喻的。首先，矛盾的根源在于音乐创作的滞后性，在一部分国人看来，我们的音乐必须依赖于西方音乐，这种固化的思维观念导致了音乐创作的动力不足。教育的盲目、缺失和文化优越感成为矛盾根源的催化剂，久而久之形成现今西方音乐占其主流的音乐现象。其次，音乐成果（理论、学术、创作）不能完全满足中国当代音乐文化的实践需要，学科的无理论指导和盲目教学便是最有力的佐证。另外，音乐教育的大批建学和批量式的工厂生产严重违背了"生产—销售—消费—售后"的市场经济原则和物质生产过程。

上述种种问题看似微小，但当一种悖论上升为准则规则或习惯原则时，无疑会对社会产生负面影响，影响人们对艺术追求的价值观。历史上为人们所熟知的音乐家们之所以伟大是因为他们将心交给了音乐，交给了艺术，他们完全是爱着音乐而从事音乐的。我们有五千年精深的音乐文化，有九百六十万广袤的音乐田野，置身其中，灵感与创作自当无穷无尽、滔滔不绝。

5.1.1 论文化型审美教育与艺术及科学技术教育的关系

对于各种形式的审美教育,我们可以把它们归纳为三种类型:启蒙型、普及型和文化型。启蒙型审美教育适用于幼儿、少年及缺乏文化启蒙教育的成年人,是较低层次的审美教育;普及型审美教育适用于中学生,具有中等文化的知识青年及一般的人民大众,属于中等层次的审美教育;文化型审美教育适用于高等院校学生及各级各类知识分子、干部和从事文化、艺术工作的专业人员,属于高层次的审美教育。本章着重对于高层次的(即文化型的)审美教育与艺术、科学技术等方面实践与知识教育的关系,进行一些探讨。

1. 启蒙型

文化型审美教育作为审美教育系统工程的一个重要组成部分,它并不限于高等学校的课程教育,而且也不限于学校教育。但作为知识密集、人才密集的高等学校,它又是进行系统、完整的文化型审美教育的非常重要的阵地。教育思想要变革,树立文化型审美教育的观念就是其中的一个重要方面。高等学校的文化型审美教育可以提高学生的学习兴趣与学习效率,可以促进德育、智育、体育的优化与深化。所以,清华大学一些课外学习音乐的同学说:"8-1>8",在八小时的学习时间内,用一个小时学音乐,效果可以大于八小时全读书。由此可见,高等学校的文化型审美教育要多层次、全方位地展开,就必须首先建立在优化知识结构的基础上,即任何系、科的学生都要学习一些本系、科专业知识以外的知识。例如文科学生可以选修一些理科课程(特别是一些理科基础课程及具有广泛应用性的课程),而理科学生又可以选修一些文科课程(特别是一般文史哲课程与艺术实践及美学、文艺学课程)。其次,还要发挥学校具有的一切文化功能,即除去课堂的文化知识课程教育之外,还要通过业余的文艺、体育活动与课外阅读活动及多种学生社团活动,以及通过整个学校一切可以利用的进行文化型审美教育的手段,来达到提高学生审美素养的目的。例如学校建筑物、校园、历史的、革命的文物、纪念物,以及学校优良传统、学风,有影响、有名望的学者、人物,等等,都可以成为进行文化型审美教育的教材。

除高等学校的学生教育外,文化型的审美教育对象还包括从事各种工作的知识分子、干部和从事文化、艺术工作的专业人员。如果说学校的审美教育对学生来说主要是接受型或称被动型的,那么对于干部、知识分子及从事实际工作的人来说,其文化型的审美教育主要是主动型的,或是自修型的、兴趣型的。这里的教育概念是个广义的概念,包括学校教育与自我教育在内。而且文化型的审美教育,就文化来说,固然要以广泛的、丰富的文化知识与高深的系统的专业知识为基础,但这些知识的获得并不完全来自学校教育与书本,它们还来自传统文化熏陶与社会实践、生产及劳动实践。因此,一个人的文化教养的深浅并不能完全等同于学历的高低,一些古今中外的著名学者、科学家、作家、诗人、艺术家,他们无不具有很高的文化素养,但他们中有许多人都不是大学生或研究生,有的学历程度还较低,这样的人物、事例可以说也是不胜枚举的。

艺术教育是审美教育的重要的手段,高层次的艺术教育也是文化型审美教育的重要手段,因此,过去当人们谈到美育问题时,往往把美育等同于艺术教育。诸如中、小学的美术、音乐以及语文等课程,即是美育课程。尽管这种理解较为偏狭,但艺术教育对于美育的作用确

实不容忽视。孔子早就讲过："《诗》可以兴，可以观，可以群，可以怨；迩之事父，远之事君，多识于鸟兽草木之名。"这里，孔子是把诗歌艺术作为一种美育手段与人的情感教育、道德伦理教育与知识教育都联系起来了。《论语》中还讲到孔子"闻韶乐而三月不知肉味。"可见音乐艺术对人的感染力有多大，对人的情感的陶冶有多深。司马迁《史记·孔子世家》中记述孔子，"绝粮，从者病，莫能兴，孔子讲诵弦歌不衰。"孔子借助地艺术教育，用"讲诵弦歌"的办法发挥其激励人们乐观主义精神与鼓舞士气的作用，使他的学生们得以战胜困饿与疾病。艺术教育通过艺术形象与艺术典型，传达社会人生的情感体验，从而打动人们的心灵。所以可以说，艺术教育实质上乃是一种社会人生的情感体验的教育，是潜移默化地塑造人们灵魂的教育，而艺术作品中所传达的作家、艺术家对社会人生的情感体验，也就是作家、艺术家的审美意识的集中体现。

2. 普及型

科学家进行工作时的逻辑思维，具有链式反映的特征，如果探索方向产生误差，则沿着原来的逻辑思维方向无法继续进行推理，而必须做出调整和改变，这时具有艺术教养的科学家往往借助于艺术的形象思维能力，拓展自己的思维领域，从而寻找到新的指向正确方向的思维路线。例如，创造大陆漂移学说的魏格纳，根据传统的地学理论，无论作任何逻辑推理都不可能得出大陆水平漂移的结论，但是他得力于艺术认识中的形象思维的帮助，从大西洋两岸的地层、化石、海岸形状等形象的联想中，领悟到东西大陆可能是一块整体。当时有人嘲笑他这种想法简直是"大诗人的梦"，然而正是诗人的奇妙想象帮助他完成了他的大陆漂移学说的论证。还有英国的物理学家、化学家法拉第1832年在研究电磁感应关系时遇到了难题，也是由于艺术的形象思维帮了他的忙，使他发现了磁力线，这弥补了他的数学逻辑的不足，进而使他发现了电磁感应的传播方式，又以富有启发性的想象提出了电磁场和电磁波的观念。这样的例子是举不胜举的。显而易见，良好的艺术教育能够丰富科学家的想象能力，按照丹麦物理学家玻尔的说法，是因为艺术能给科学家提示系统分析所达不到的和谐，他认为文学、造型艺术和音乐艺术的表现方法是连续的，它不像科学报道那样追求定义的准确，从而为幻想提供了较多的自由。另外，也有一些科学家，正是由于他们缺乏对于艺术的学习和修养，所以他们遇到疑难问题时往往束手无策，较长时间得不到解决，没有"神来"的灵感，导致解决也要花费比他人多几倍甚至几十倍的心血。更为可悲的是，由于他们缺少艺术的情感的熏陶，他们还在中年刚刚步入老年阶段，就变得情感枯萎、缺乏活力、麻木不仁、痴呆健忘，这当然就会影响到他们所从事的科学研究的效率与更大成果的获取。由此可见，作为文化型审美教育中的高层次艺术教育，对于从事脑力劳动的知识分子来说，其意义是何等重要。

3. 文化型

文化型的审美教育的意义，对于大学生与从事文化艺术工作的专业人员来说自不待言，对于从事其他各类工作的中、高级知识分子来说，也是绝对不容忽视的。这里我们不能将文化型审美教育与各类工作的直接或间接的关系都进行详尽地探讨，仅就其与从事自然科学和人文科学的科研与理论工作者的关系来说，我们可以看出，一方面，专业性的科研与理论工作构成了文化型审美教育的内容（对于大学生来说，科学、理论知识的学习也是如此）；另一

方面，文化型的审美教育又促进了科研、理论工作的开展（对于大学生来说，它也促进了专业科学知识的学习，或说是促进了智育的开展）。科学理论无论作为观念形态的知识，还是作为以技术为中介对于物质生产的介入，抑或对于社会实践的影响，它都会对于人们的高层次的（文化型审美教育培养的）审美观念的形成产生影响。反之，高层次的审美观念又以其情感的、潜移默化的方式作用于科学、理论工作者的思想、观念，从而直接或间接地影响着他们的科学与理论的研究。

在科学教育与研究中所体现的文化型审美教育的内容，有以下两个方面：

（1）科学研究的对象与成果的美感。生物学家达尔文把他所研究的一草一木都看成是活的、有人性的东西。美国天文物理学家密立根把他所探测到的宇宙射线称为"天堂的音乐""原子降世时的啼声"。英国化学家戴维在运用巧妙的实验制出了金属钾并证明了钾具有导电性之后，兴奋得忘乎所以，竟在实验室里跳起舞来，还打碎了他所心爱的实验仪器，他激动地用抖动的手写出对自己的科研成果的评价："出色的实验！"这是科学家对自己的研究对象与研究成果的内在意蕴或价值意义与外观的结构和谐所产生的美感。

（2）科学理论及其推理、定理、公式的美感。苏联数学家欣钦在给学生上数学课时，总是利用一切机会强调数学结果的美学因素，他在讲完莱布尼兹-牛顿公式时总喜欢对学生说："今天是我们的一个盛大节日。我们见识了数学思想的一颗明珠。"科学的这种美感当然并不仅仅表现在数学中。化学家对溶在"分子结构学"中以及物质化合时发现的各种对称现象也产生了强烈的美感；爱因斯坦的广义相对论被人们说成是"漂亮的理论"，苏联物理学家朗道和里弗西茨甚至把它看作"现有物理理论中最美的一个"。科学理论及其推理、定理、公式，还有设计图、结构图、图表等等的美，在于其简单明晰的形式中所蕴含的深刻的"多样性中的统一"的理论美；在于其引人入胜的缜密的推论、演绎之中所体现出的人的智慧，在于其真理的普遍性和准确性所体现的人类改造世界的力量；在于人们对理论与公式等的学习中所获得的直觉的美感。

科学家的审美观念，有时还体现在他们的科学著作的表现形式与科学思想表述方法上。古罗马科学家、哲学家卢克莱修的科学论著《论物性》，是用诗歌的形式写成的，它既是一部真正的科学考察著作，又是一篇优秀的诗作。我国西晋陆机的《文赋》与南朝梁代刘勰的《文心雕龙》，都是文学理论著作，但《文赋》本身就是诗词歌赋中的赋体，而《文心雕龙》从其结构、篇名到其通篇骈丽体行文，简直就是一部美文学著作。中外古今的许多科学著作，都曾运用艺术的表现方法，如使用戏剧对白与诗歌的形式，或引入现实与社撰的人物的论辩形式等。如15世纪意大利科学家布鲁诺、19世纪法国科学家法布尔等就是如此。苏联有位数学家福缅科，在他的拓扑学著作中自画艺术图画插图，用以表示复杂的空间特性，揭示抽象的数学概念。中国古代的历史学著作如西汉司马迁的《史记》、地理学著作如北魏郦道元的《水经注》等许多人文科学著作，同时也都是著名的文学作品，具有很高的美学价值。俄国历史学家克柳切夫斯基的历史学著作也是如此，他的著作被许多艺术家、画家、演员用来作为创造历史形象的资料，人们去听他讲课，就像是去听一场音乐会，看一场文艺演出。以上所列举的具有很强的美学价值的自然科学和人文科学著作，它们不仅是科学著作，同时也是进行文化型审美教育的教材。

5.1.2 音乐教育中培养创造性思维的价值

创造性思维又称创新思维,是人类在各种活动中表现出来的富有创见性的高级精神活动。美国心理学家马斯洛甫将其概括为三个方面:第一,从思维自身来讲,创造性思维是反映事物本身属性及内外有机联系,在思维内容、形式上具有新颖的思考;第二,从思维类型来讲,创造性思维不是独立思维,是抽象思维、形象思维和灵感思维的整合运用;第三,从思维成果和人类已有的成果比较来说,创造性思维突破了自然和人类已创造成果的局限,在创造领域开创新局面、新成果是一种思维动力。可以看出,创造性人才主要是指运用创造性思想实现革新、创造的人才。他们可以提供新颖独创而有价值的思维成果,是开拓人类未知领域,进行科学研究和艺术活动,推动社会前进的动力。在音乐教育中,创造性思维的培养主要具有两种功能。

1. 创造性音乐教育是开发形象思维最直接的动力

今天,基于发展创造能力的需要,"全脑开发"已成为时代越来越强烈的呼唤。美国诺贝尔奖获得者 R·W·斯佩里揭示了人体两半球的不同功能。他的实验表明,右脑主管形象思维,同知觉空间有关,它具有音乐、情感、综合以及几何空间的鉴别功能。国际教育发展委员会主席埃得加·富尔在报告《学生生存》中便指出,要重视开发学生的右脑形象思维能力。音乐是具有表情和造型性的艺术,具有高度抽象的特点。在以往的传统教育中,过多重视了音乐知识和技能地传授,限制了学生形象思维的培养,可以说寻找培养学生形象思维的途径是我们不容回避的课题。而在音乐创造教育中培养学生思维能力的一些活动,能够激发学生独立思考,有助于引导学生发挥创造力、想象力。因此音乐教育作为形象思维训练和发展的最直接动力,具有重要的价值和意义。

2. 创造性音乐教育是塑造健全人格与精神、实施完整教育的有效途径

随着现代科学的进步以及人文主义思想的发展,当代社会对人的研究也进入了更深化的时期。面对生产过程的日益智能化,现代社会更需要有开拓创新能力的人才。同时,人们自身也在寻求与社会协调发展的途径。美国在 1994 年通过的《艺术教育国家标准》中指出,创造性解决问题的能力是今后能否占据竞争位置的成败关键。创造性音乐教育在培养人的创造性方面有着特殊的作用。良好的创造性音乐教育在培养学生具有创造性人才所具有的丰富的情感、多彩的想象力、饱满的创造热情以及高度的灵活性和综合协调能力等方面有着很大优势,可以说在音乐教育中培养创造性思维是塑造健全人格与精神、实施完整教育的有效途径。

5.1.3 音乐能够培养学生的艺术思维

音乐教学中融入艺术元素的方法有很多,但是,最重要的是要抓好学生艺术思维训练这一环节。只有学生的艺术思维能力得到提高了,他们才能够从艺术的角度认识音乐,学习音乐,演绎音乐。培养学生的艺术思维非一日之功,要求教师采取合适的途径,按照循序渐进的原则进行科学引导。在音乐教学中,引导学生进行艺术思维应做到以下两个方面:

1. 科学创设课堂环境

好的课堂环境是诱导学生进行艺术思维的环境基础，教师经过精心的准备后，在课堂上适时地对学生加以引导。在课堂上，教师可以依据教材有关内容，从探究教学的角度设置课堂问题，引导学生运用艺术的思维进行深入思考。这个环境包括多个方面，包括教师本身的着装、板书、教学器材等，除此以外，还有课堂氛围这样的软环境。在课堂软环境创设方面，我们应该充分考虑多媒体教学的引入，我们引入电脑等多媒体设备以后，就能够为学生提供声光电等多媒体展示手段，为学生创造视觉、听觉等综合感官参与的环境，刺激学生按照教师的提示和引导进行艺术思维。

2. 突出学生主体地位

新的课程理念下，强调的是学生自身的发展，教师在课堂上已经不能再沿用传统教学模式下的填鸭式教学，要突出学生的主体地位，调动学生的学习积极性和主动性，不能让他们只是被动地接受教育，要让他们对新知识充满好奇，有着强烈的需求欲望。学生在这样的状态下，就会主动地思考问题，不再被动地等待老师告知思考的结果，在思考的过程当中，感受到学习的过程美，享受独立思考后得到答案的成就感，进一步激发他们独立思考，解决学习中遇到问题的能力。一旦独立思考能力养成后，学生在音乐课堂上就会主动思考问题，解决问题，当然，音乐课堂上更多的问题是艺术的，因此，有助于学生艺术思维能力的提高。

5.1.4 音乐教学要与艺术文化相互渗透

在提高学生对音乐艺术的鉴赏能力方面，仅仅提高他们的艺术思维是不够的，还要让他们具有一定的艺术文化基础。音乐教学与其他学科的不同是音乐本身是艺术的一种表现形式，我们不可忽视音乐本身的艺术特性。因此，音乐教学离不开艺术文化，艺术文化是促进音乐教学的重要文化基础。以下两个方面可以促进音乐教学中艺术文化的渗透。

1. 找准教材内容与艺术文化的结合点

我们要在音乐教学中引入艺术文化元素，并不是不分轻重、主次地盲目引入，要在充分领会教材内容的基础上，引入与教材内容体现相对集中的术文化元素。这就要求我们广大音乐教师要在熟知教材内容的基础上，找准教材内容与艺术文化的结合点，有计划、有侧重地引入艺术文化元素。使学生在学习音乐课程的同时，不断丰富艺术文化底蕴。

2. 多策并举，在音乐教学中引入艺术文化元素

在音乐教学中引入艺术文化元素的方法是非常多的，仅仅依靠课堂教学也是不够的，我们可以将课堂教学和学生的课外活动巧妙地结合起来。比如，我们在课堂教学结束时，可以给学生留一些课后思考题，这些问题可以紧密联系生活实际，尽量结合学生感兴趣的事情引导学生对艺术文化的学习和思考。除此之外，我们可以利用学生课外活动的时间，组织一些体现不同艺术文化主题的文体活动。

总之，要多策并举，加强音乐教育和艺术文化的融合。随着教育改革的不断深入，人们对音乐教育越来越重视。因此，我们应该在充分认识音乐这门学科特点的基础上，加强音乐

与艺术的融合，提高学生艺术思维能力，不断丰沛学生艺术文化的基础，从而真正提高他们的艺术鉴赏力和综合素质。

5.2 多元审美教育

在《现代汉语词典》中，审美意为"领会事物或艺术品的美"。审美，正是人们对某些事物感到了美，并且在社会实践中关键是艺术实践中，创造美、表现美、追求美。《礼记》里说："凡音之起，由人心生也。人心之动，物使之然也。感于物而动，故形于声。声相应，故生变，变成方。谓之音。比音而乐之，及干戚羽旄，谓之乐。"不同的音组合起来，就是节奏、和声和旋律，它们以一种独特的形式来表达生活的意境以及人心各种情感的起伏，也就构成了音乐艺术。当然，音乐艺术的功能具有多元性，包括娱乐功能、教育功能、思想启迪功能、文化交流功能等。但只有当音乐艺术在接受主体那里以一种审美的态度研究音乐时，音乐艺术所承载的审美经验才能传递和转移，通过审美体验这种最直接的感受，间接实现音乐艺术的其他功能。由此可见，审美教育是音乐艺术首要的也是最核心的功能。

5.2.1 音乐教育也是审美教育

1. 音乐教育的内容具有丰富的审美因素

音乐通过音高、节奏、音色、音程、和声等音乐要素生动鲜明地表现了自然美、生活美、艺术美。无论是纯器乐演奏的乐曲，还是借助外来因素的歌曲、歌剧、戏曲、唱腔音乐都是审美经验的载体，都是以"美"的形式表达"美"的内容。声乐婉转谐调的自然曲线，异彩纷呈的曲式结构，纷繁复杂的音乐主题，巧妙纯熟的构思艺术和作曲家深刻的内心体验……这些内容都在音乐教育中有所反映和表现。

2. 音乐教育的形式具有丰富的审美因素

音乐教育的氛围具有审美因素，教师与学生的情感投入，教师富有感情色彩的表演、范唱，以及丰富的表情与动作的感染以及各种声像材料提供的直观形象，可以营造特定的气氛和情调。音乐教育的课堂安排也具有审美因素，通过欣赏、分析及唱、奏、评议等音乐实践活动，可以加深对有关音乐要素及其所表达情感的体验，激起情感共鸣并引发学生的思考。我们要鼓励学生通过自己的理解和演唱、演奏等表演活动的形式，对作品进行再现或创作。

可见，音乐教育无论从内容上还是形式上都包含着丰富的审美因素，这就为音乐教育中的审美教育提供了存在的条件，也使审美教育在音乐教育中成为不可或缺的一部分。

"多元审美"一词来源于两个古希腊词：Pola 和 Aisthesic。在这个复合词中，Poly 是指高质的意义上的"更多"。Aisthesis 最初是感知的意思，现在它的拼写已演变为 Aesthetis，意义也演变成了"美"。"多元审美"有两种意思：既指感觉意义上的美感，又指精神层面上的审美体验——也就是说，感官和精神同时受到美的触动。它反对将一般意义上的感官体验分割开来，崇尚身心各部分的协调组合。这一哲学观点是多元审美教育的思想基础，

也是音乐教学的重要理论指导。所谓音乐审美教育就是指在音乐教学中,将所有的教学因素(诸如教学目标、教学方法、教学评价、教学环境等)和教学操作全过程转化为审美对象,使整个教学过程转化为美的表现、美的欣赏、美的创造活动,使整个教学静态和动态和谐,使内在的逻辑美和外在的形式美高度统一,从而使师生在身心愉悦中减轻学习负担,提高教学质量的教育思想、操作模式和方法。音乐审美教育是学校音乐教育的核心;音乐审美教育可以培养人的音乐听觉感知能力,从而为提高人的音乐审美能力奠定基础;音乐审美教育可培养人的联想与想象能力,激发人的创造力;音乐的情感性使音乐审美教育有益于人们的身心健康。

"多元文化"的观点最早是20世纪初由美国著名哲学家、教育家杜威提出来的。杜威认为:为了了解来自不同文化里的人,应接触不同文化的信仰、价值与生活环境。而如今,在一个多元化的世界,"多元文化音乐教育"是被音乐界广泛接受的,长期以来,我国的音乐教育中一贯以西洋大小调体系为主,音乐语言比较单一,由此带来的听觉经验也偏向于西方古典音乐。这种早已经形成的单一审美习惯必然会对学生体验多元文化音乐产生负面影响:如果作品符合我们的审美期待,那么就有可能被欣赏。

5.2.2 目前音乐教学中存在的问题

随着我国音乐教育课程改革的不断深入,教师虽已具有较强的课程改革意识,但还未能真正把握新课程理念的实质,许多教师仅仅教条地追求形式上的改革,教学中片面地强调音乐教学过程的表现形式,课堂教学设计生硬,教学方法与教学形式过于花哨,为了教学"过程"而走过程,未能将课堂教学目标灵活巧妙地融进学生的学习活动之中。

1. 在音乐教学比较过程中的体现

"比较"是音乐教学的一种重要方式。通过比较音乐的不同体裁、形式、风格、表现手法和人文背景,培养学生分析和评价音乐的初步能力。在音乐教学过程中,对音乐进行多层面、多角度的比较,可以使学生更深入全面地理解音乐的情感、格调、思想倾向、人文内涵等多元因素,拓展学生的想象空间,诱发学生的多元审美思维,使学生的听觉、思维与创造能力同时得到发展,培养学生分析和评价音乐的能力。

例如,人民教育出版社出版的高中音乐鉴赏教材第九单元《浪漫幻想的音乐世界》这一课的教学:我们先听一听歌曲独唱《鳟鱼》,然后欣赏童声合唱《鳟鱼》,随后请学生讨论比较、进行小结。学生由此可以认识到由于这两种演唱形式的不同、音色的不同、单旋律与和声等多元因素,使得同样一首作品在表现力上产生了很大的差异,听来感受相去甚远。通过前面声乐作品的欣赏讨论,学生已加深对主旋律的印象并了解歌曲内容,在此基础上再拓展欣赏钢琴弦乐五重奏《鳟鱼》。通过了解钢琴弦乐五重奏的音乐知识,比较每一个变奏的特点和各自给我们带来的不同听觉感受,再由学生比较器乐曲和声乐曲的特点,总结出声乐曲由于有歌词,内容具体形象,而器乐曲变化丰富,没有歌词的限制,能够给人以更广阔的想象空间和丰富的情感体验的结论。

2. 在音乐教学体验过程中的体现

音乐教学过程应是完整而充分地体验音乐作品的过程。倡导完整而充分地聆听音乐作品,

使学生在音乐审美过程中获得愉快的感受与体验，启发学生在积极体验的状态下，充分展开想象，保护和鼓励学生在音乐体验活动中发表独立见解，将教学内容融入于体验活动中，培养和提高学生感知音乐和创造音乐的能力。

如人民教育出版社出版的高中音乐鉴赏教材第三节《独特的民族风》这一课的教学：在进行内蒙古民歌风格的体验这一教学环节的教学设计时，考虑到内蒙古民歌的最大特点，是它独特的长调唱法，而真正的长调比较随意即兴，如果单单让学生进行机械模仿，难以充分地体验和表现蒙古族长调的风格特征。因此，我先选择了由同学们比较熟悉的著名歌手腾格尔演唱的《天堂》的 MV 请大家欣赏，引导大家联想蒙古草原辽阔的形象，感受蒙古族民歌"宽广的气息"特征，还有比如"清清的湖水"这几句的"颤音唱法"，然后再请大家模仿学唱，体验这种"声音颤动"的感觉，同时利用了视觉、听觉、迁移联想、模仿歌唱等多元审美体验方法，帮助学生更直观、更感性地体验蒙古长调民歌的唱法特点。

3. 在音乐教学探究与合作过程中的体现

探究与合作是音乐教学活动的重要组成部分。探究是一种以问题为导向的、学生有高度智力投入且内容和形式都十分丰富的学习活动；合作是指在小组或班级中为了完成共同的任务、有明确的责任分工的互助性学习。学生的自由讨论是音乐欣赏探究的常用方法，它能使学生之间得到交流，学生可结合自己的生活创造性地理解乐曲，并从中外音乐文化中汲取营养；而合作则更多体现在音乐艺术的集体创作表演形式和实践过程中，合作使学生融入群体、淡化自我，通过合作（合唱、合奏及其他形式的创作表演）使学生了解个体服从群体的关系、在合作中体验着同一情感共鸣，从而培养学生良好的合作意识和在群体中的协调能力，是提高学生全面综合素质的重要组成部分。

进行包含多种文化在内的音乐教育，是社会发展大方向的需求，同时也是我们素质教育的主要要求，更加是对高校学生的负责。通常情况下，音乐教育中进行多元化教育，能够让学生在未来的社会环境当中能够更好地适应这个多元化的社会，进而让学生能够提高对知识的更新能力。如今音乐课已经不再单纯的是艺术领域的一项课程，它在素质教育当中需要担任的责任是帮助学生放松大脑，促进活跃的思维模式。音乐是欣赏类的学科，同时也是一种艺术地沟通和模仿，更是一种活跃的精神活动。通过音乐可以表达出一些无法通过语言来进行表达的情绪。因此，在高校当中开展一些涵盖多种文化的音乐内容的课程，非常利于培养学生认知多样性文化，提高艺术修养，从侧面帮助学生们提高学习的质量，同时带动了文化的发展和进步。

美国威斯廉大学是全美世界音乐教育学最好的学校之一。该校的世界音乐教学有三个重要特点：第一，它直接引进国外的音乐家进行个别课教学。；其二，除了有世界音乐概论课（必须是音乐人类学的博士毕业生担任），还有许多非西方音乐的合奏课和演出实践；其三，世界音乐的概论课，个别课和合奏课，都是面向所有大学生，大部分是非音乐专业的学生。这些课程与教学在中国学校音乐教育中是没有的。

从以上三个特点可获得两点认识：

第一，非西方传统音乐家教学在美国大学中存在，这说明非西方音乐知识体系在西方地位的变化，非西方传统音乐文化的整体性与价值观得到认同，这已经超越了仅仅将

非西方音乐作为西方专业音乐创作结构中的素材的价值认同。同时,威斯廉大学实验音乐或先锋音乐创作一直在进行,至今在美国仍有突出的地位。

第二,西方音乐优秀,非西言音乐简陋等二元对立的陈旧的观念已被多元文化音乐教学的现实砸得粉碎。在美国大学中不教世界多元文化音乐的学校已经很少,在美国中小学多元文化音乐教育也很普及。据了解,多元文化音乐价值观是当今美国音乐教育界和国际音乐教育学会所公认的,德国也一样。德国布来梅大学音乐教育家克莱南教授,他是中德音乐教育比较研究项目的负责人,曾三次来中国考察与讲学,他讲道:在中国,我看到了一种向西方看齐的完整教育体系,看到了(主要在农村地区)延续至今的民间音乐,尤其是少数民族的民间音乐,看到了古老的宫廷音乐和仪式音乐这一丰富的文化遗产,也看到了国家对京剧,对其他各种艺术性极高的地方戏曲的资助和扶持,看到了西方流行音乐尤其对青年人产生的强烈影响和诱惑。另外,我还察觉到,中国艺术家和作曲家在世界范围内产生的影响,以及他们得到的承认。就此而言,这所有一切已经是一种完全意义上的多元文化现实。

5.3 奥尔夫、柯达伊

5.3.1 奥尔夫

卡尔·奥尔夫(1895—1982),当代世界著名的德国作曲家,音乐教育家。

卡尔·奥尔夫1895年7月10日出生在慕尼黑一个有艺术素养的军人世家,受家庭环境的影响,卡尔·奥尔夫从小对音乐和戏剧产生浓厚的兴趣,这为他成为一个伟大的音乐剧大师奠定了基础。奥尔夫基本上是自学成才的大师,从少年到青年,他通过自学,刻苦钻研大师们的作品,在不断地探究大师们的风格中顽强地寻找着自己独特的艺术表现语言。他从不把自己禁锢在某一专业、学科之中,作曲、指挥、戏剧、舞蹈,他均抱有极大热诚去关注、去研究。

1924年奥尔夫与友人——舞蹈家军特合作,在慕尼黑创办了一所军特体操音乐舞蹈学校,即"军特学校"。在那里奥尔夫开始了他变革音乐教育的一系列尝试,如新的节奏教学和将动作与音乐相结合的试验。在音乐方面最突出的是在音乐与动作教学中突出节奏性乐器,他为了使学生们亲自参与奏乐,通过即兴演奏设计自己的音乐,制造出了一套可以合奏用的以打击方式为主的小乐队编制乐器。这套被人们统称为奥尔夫乐器的教具现已闻名全世界,成为奥尔夫音乐教育体系的重要标志之一。奥尔夫为了实现"尽量使学生能自行设计他们的音乐和为动作伴奏",他从本土及外国的民俗音乐中找到了编写教材的源泉。1930年他与终生的合作伙伴凯特曼编写的教材初版第一卷发表了。这本教材作为基本的音乐教材练习引导人们走向音乐的原本力量和原本形式,由于其演奏和舞蹈的性质,使外行很容易学会。

"军特学校"的实验由于在国内外的旅行演出和在各种国际会议上进行的教学法示范性演出受到许多教育家们的关注,有力地推动了有关音乐教育思想的发展。1932年,一部意味音乐教育革命的作品——《奥尔夫教材——为儿童的音乐,由儿童自己动手的

音乐——民歌》已准备出版，但是由于政治和历史的原因，这个出版计划搁浅了。奥尔夫决定离开音乐教育去从事专门作曲。1937年他以一部14世纪诗集手抄本创作的音乐剧《卡尔米娜·布拉纳》实现了突破，四十二岁的他此前已有许多探索性的作品问世，但他称这种突破为他"全集"的开端。1935年至1942年间，《卡尔米娜·布拉纳》（1934—1937）、《月亮》（1937—1939）、《聪明的女人》（1941—1943）相继问世。奥尔夫从青年时代起就在追求的"完全戏剧"是一种通向人本的、原始的、融音乐、舞蹈、戏剧为一体艺术，在这三部作品中得到体现，使他在"完全戏剧"（或称整体艺术）的创作上走向成熟，形成了真正的奥尔夫风格。这里同样体现了奥尔夫在音乐教育中所体现的那种原本性的原则和理念。1948年到1949年完成的《安蒂戈尼》，这部作品综合音乐、舞蹈、戏剧为一体，而在伴奏乐队的配器上采用4架钢琴、59种打击乐器与人声的大胆结合，以体现最古老的神话——太阳神与月亮神的结合，刚与柔、健与美的天然合一。这部作品奠定了他在世界上作为大师级的作曲家的声望。他在专业作曲上所采用的技法与他在音乐教育上一样，都是突出节奏性因素，以某种固定音型不断反复作音乐发展动力，在旋律中较少使用半音音阶和变化音，和声让位到更次要的位置，无论旋律、伴奏都以古朴、简洁为创作技法和表现形式。舞台布景、演员服装的象征性都是体现他原本性的"完整艺术"的理念。奥尔夫一生耕耘不息，创作了大量音乐作品和音乐戏剧，直到1973年78岁高龄时，还创作了他最后一部大作《世界末日之剧》。

1950—1960年奥尔夫曾任慕尼黑音乐学院作曲大师班教授和负责人，他的教学是以让学生发现自我为宗旨，奥尔夫从1948年开始为巴伐利亚电台编写"学校音乐教育"，连续播了五年，受到学校的热烈欢迎。1950—1954年出版了五卷本《学校音乐》（《Orff-Schulwerck》），被欧美各国相继翻译出版介绍到世界各地。这是奥尔夫音乐教育体系具有奠基性意义的大事。1961年在奥地利萨尔斯堡"莫扎特音乐及造型艺术大学"成立了"奥尔夫学院"，建立起第一个奥尔夫教学法的研究和培训中心。1962年奥尔夫和凯特曼访问日本，在日本掀起研究和实践奥尔夫教法热潮。奥尔夫教学法与东方文化的结合开始了奥尔夫教学法新的里程。

奥尔夫音乐教育是世界著名、影响广泛的三大音乐教育体系之一。奥尔夫的音乐教育原理，用一句话概括即是原本性的音乐教育。

奥尔夫音乐教育的基本内容是：听力训练、节奏训练（打击乐器奏法及应用）、律动训练（声势、形体、游戏等训练及运用）、语言学习（作为音乐语言教学训练及应用）、创造性能力培养、奥尔夫乐器练习（节奏、音条乐器、竖笛、键盘训练）。

奥尔夫的音乐教育原理是指原本性的音乐教育。原本的音乐是指人们不是作为听众，而是作为演奏者参与其中，把动作、舞蹈、语言紧密结合在一起，是一种人们必需自己参与的音乐；原本的音乐是接近自然，源于生活，能让每个人学会和体验的，非常适合于儿童的。奥尔夫音乐教育体系作为20世纪流传甚广，对世界音乐教育产生重大影响的音乐教育体系，在其创立之初，就有远见地选择了"原本性音乐"作为自己教育体系的标识，同时以一种开放性的姿态，随世界音乐教育事业的发展而发展，随时代的变化而变化。奥尔夫音乐教学法不但注重开发学生的创造性和参与性，赋予学生综合提升的能力，还强调课堂中多元智能的开发。

奥尔夫强调，表达思想和情绪，是人类的本能欲望，并通过语言、歌唱（含乐器演奏）、舞蹈等形式自然地流露，自古如此，这是人固有的能力。人的呼吸、心跳、血压等生理活动都有一定的节律，当音乐的节奏和人的生理节律相吻合时，人会感到轻松、愉悦。奥尔夫音

乐提供的刺激可以使个体自我的需要得到满足。当自我的需要得不到满足时，个体会产生紧张的状态，滋生焦虑情绪；而自我需要的满足则会消除紧张状态，产生和体验快乐。很多奥尔夫音乐活动需要大量的肢体动作，在音乐的陪伴下同学们整个身心都融入欢快的律动中，将自己内心深处压抑已久的紧张、忧虑、焦躁、抑郁等不良情绪及情感及时、有效地表达出来。学生能轻松、自由、平等地参加活动，拥有自由表现的机会，减轻心理压力。学生在分享自己的活动感受时，倾诉本身就是一种情绪的宣泄，情绪得到了表达，也是对自己的再次审视。奥尔夫音乐活动形式多样，使学生在活动中产生不同的愉快的情绪体验，帮助学生强化、丰富积极情绪，使身心得到放松，情绪更加稳定，避免人际关系紧张和强迫行为的发生，呈现出良好的心理状态。

奥尔夫音乐活动为中学生提供了人际交往需要的环境和与他人分享重要体验的机会，在置身于"玩"的过程中去感知音乐的内涵，去产生人与人之间的在情感上的沟通与联系，在"玩"中增强合作意识，拉近了同学们之间的距离，使他们在愉悦的场景中促进了沟通，加强了合作，从而为确立良好的人际关系打下了坚实的基础。即使是那些性格内向、不善辞令的学生，也可以通过身体语言与他人进行沟通，使他们能够在团结友爱的多向交流中克服孤独感，锻炼他们的人际交往技能。在奥尔夫音乐活动中，很多集体项目要求每个成员必须配合默契、服从集体规范，这有利于他们树立团队精神、合作意识，形成集体归属感、认同感和责任感。在活动中，学生的社会适应性、遵守社会规范的意识会得到高度的提升，有效地完成个体社会化进程，使人际关系更加和谐。从音乐产生的本源和本质出发，即"诉诸感性，回归人本"是奥尔夫音乐教育的基本理念。奥尔夫音乐使用最原本、朴实的音乐素材和形式设置音乐活动，形式简洁，能被每个人学会和体验。奥尔夫指出，原本的音乐绝不是单纯的音乐，而是和动作、舞蹈语言紧密结合在一起的。这是人类本来的状况，是原始的，也是最接近人心灵的。在奥尔夫音乐活动中，参与者必须在第一时间内做出自己最本体、最原始的反应，而无须反复地揣摩和整理。原发性、创造性的奥尔夫音乐创作实际上也是一种非语言的、无意识的表达。在这种语言与非语言的交流中，意识与无意识实现整合，学生更容易看清楚自身问题的症结。人际关系不良往往与不合理的价值观念有关，通过奥尔夫音乐活动的分享、体验，他们可以改变不合理的认知、行为及情感体验，进而更清楚地了解自己和别人，从更多的角度看待问题，更准确地定义自己在各种人际关系中的角色和地位。

奥尔夫音乐不是学习高深的音乐技能，它重在开发人的潜能，可以说奥尔夫是关于音乐的启蒙，是学习其他音乐的起步。奥尔夫打破了科学的系统性，摆脱了科学对音乐的桎梏，更有利于个性的健康发展。

5.3.2 柯达伊教学法的优越性与全民性分析

"柯达伊教学法"是当代世界影响深远的音乐教育体系之一。柯达伊教学法体系的精华在于他的音乐教育思想，而他的音乐教学原理、教材与教学法正是其教育思想的具体体现。因此探讨其音乐教育思想，为系统研究柯达伊体系，合理借鉴柯达伊体系的精华，从而促进我国音乐教育的发展，是很有必要的。柯达伊的音乐教育思想体系包括他的全民音乐教育观、民族音乐教育观、音乐教学论及合唱教学思想等。这个体系具有深刻的教育哲学思想，有高

标准的艺术审美要求。特别是在音乐教育中如何学习继承民族艺术文化，在实践中如何吸收和借鉴前人的、国外的行之有效的方法等方面，柯达伊教育体系在理论与实践中都对音乐教育的发展提供了宝贵的经验。

1. 优越性

（1）重视合唱。因为合唱是进行集体主义教育的重要方式，能表明社会的团结，"许多人联合起来做单独一个人所不能做的事。在这一方面，每个人的作用都同样重要，而一个人的错误就能毁掉一切。"所以他制定从小学二年级起就逐步进入二声部的合唱训练，从五年级起每周要加二节合唱必修课。

（2）有丰富的内容和严密的教学进度。由于教学质量最根本的保证是教材，而柯达伊教学法又包括基础和专业教育两方面不同程度的学生，所以他为此编写了大量各种程度的教材。

（3）密切联系实际。首先表现在教学用具上，他只要求"喉咙"这一乐器，也就是以声乐为主，"以人为本"而不是先买什么乐器。

（4）民族特色。他的教材主要以本国民族音乐风格创作的歌曲为主，以此达到爱国主义教育的目的。

2. 全民性

柯达伊认为"音乐属于全体人民"，并将这一观点作为全民化音乐教育思想的基本宗旨和主要核心，贯彻始终。"全民音乐教育观"作为一种全新的音乐教育理念，强调音乐教育应该普及到每一个人，从更深层次阐释了音乐的社会意义和人的主体发展途径。他希望更多的人通过这种基础教育懂得音乐语言，提高素质。

柯达伊从最大多数人的发展来关注音乐教育，认为"音乐不能成为少数人独有的财产，而是应该属于每个人，这是最高的理想"。针对当时社会上持反对意见的音乐家，柯达伊曾经告诫，音乐不是少数贵族的享受，不应该忽视或者否定平民对音乐的权利，音乐是人类精神力量的源泉，所有受过教育的人都应该努力使它成为大众的财富。

音乐教育全民性的教育观念表现在柯达伊的音乐教育的目的上。柯达伊关于学校音乐教育目的的论述，主要涉及以下几个方面：音乐教育必须立足于人的全面发展；音乐教育必须从早期开始；音乐教育必须围绕民族精神的培养。

从这些目标的制定上，我们可以看出柯达伊强调音乐教育的首要和根本目标是人的教育，而不是音乐家的教育。普通音乐教育更要把握这个原则，将普通教育定位在面向全民的音乐教育，教育者不应以培养专业的音乐人才为目的。从这个意义上说，音乐不应该成为少数人独有的财产，而是应该属于每个人，所有受过教育的人都应该使它成为一种公共财产。

在"将广大群众引向音乐"的核心理念的指导下，柯达伊音乐教育体系不但重视音乐专业人才的培养，而且也更注重普通国民的音乐素质教育的完成。他认为音乐教育不能只是针对培养少数专门音乐人才而展开的，而应面向匈牙利的全体国民，使全体公民都掌握音乐知识，成为有较高音乐修养的音乐会听众。他希望通过音乐的普及教育使匈牙利民族不再把音乐功利化，作为谋生的手段，而是看成生活的一个组成部分，具有成熟而健康的音乐文化素养，提高匈牙利国民的文化修养。

由于柯达伊音乐教育体系在匈牙利的普及，使全体国民从小都受到了良好的音乐教育。无论是作为未来的音乐家，还是普通听众，他们在基础教育阶段都要受到系统的科学的音乐培养，他们有共同的音乐基础乃至文化基础。这就保证了匈牙利国民整体较高的音乐素养，为匈牙利音乐文化的振兴提供了必不可少的条件。

5.3.3　柯达伊教学法、奥尔夫教学法对国内音乐教育的启示

1988年，中国音乐家学会成立了柯达伊专业委员会。这个中国唯一的柯达伊学术研究社团通过论著、文章和在各地的讲座活动，向中国教师们介绍柯达伊音乐教育理论和方法。特别是杨立梅教授所著的两本柯达伊教法理论著作《柯达伊音乐教育思想与实践：音乐基础教育的原则与方法》和《柯达伊音乐教育思想与匈牙利音乐教育》，为中国的音乐教师们提供了第一手的学习和研究资料。

柯达伊音乐教学法中最具有特色的一点，就是早期的音乐训练都是采用民谣为教学材料。因此，任何国家采用了这个教学法后，都可以从自己的民谣素材中找出教学资源。这样不仅可以保存自己民族传统的音乐文化，更可以鼓励本国的作曲家运用民谣素材创作具民族风格的音乐，促进音乐的蓬勃发展。在我国，我们不仅有大量的民谣，更有许多少数民族的民谣可供使用。

从事音乐教育的实践和理论研究都一样，都必须逐一具体、深入地介入。如果奥尔夫和柯达伊只有他们那些高超的思想见地和种种设想，而没有具体写下他们那些能具体体现和实施种种理念的教材，也就不可能形成已"走遍世界"的奥尔夫和柯达伊的音乐教育体系。尤其对学校音乐教育来说，教材是药剂主粮。如何循环渐进认识教材、剖析教材、使用教材、掌握教材以及建设教材，是音乐教育的根本关键，教育观点、教学方法等也具体地体现和落实在教材使用上。古今中外的学校音乐教材形形色色、绝不统一，也无须统一。但是，尤其对于尚未积累和形成成功的教材的国家说来，教材的意义就更为重大，柯达伊一再强调要"使每一个孩子拥有可以打开好音乐的钥匙，并且同时有对抗坏音乐的护身符"，这主要也有赖于通过日积月累地哺以优质的音乐"乳汁"。不首先解决好"为什么"和"什么"，只关心或首先感兴趣于"怎么"的"教学方法迷"，也注定掌握不好教学方法的，尤其是在音乐教育这样一个涉及人的心灵的领域上，但这并不等于说，音乐教学的方式方法不重要。相反，不具体落实和贯彻到教学的方式方法上去，再好的音乐教育理念和内容，也起不到应有的作用。

1985年起在西德的斯图加特出版有一套小学音乐教材，题目是《听、做、理解音乐》，顾名思义，它强调的三者是听，然后是做（等于自己动口和动手唱、奏）以及理解（等于知识的传授），这样的构思也有一定的道理，按照奥尔夫和柯达伊音乐教育的理念和实际做法，可以做以下不同程序的归纳：

1. 热爱音乐

热爱音乐本是人类的本性，与生俱来，这从人类发展史本身即可得到印证。人不会因文化、经济等各方面的发展程度高低，而对音乐热爱的程度有所不同，音乐教育的任务，归根结底是要发扬这一本性的作用，将原已点燃着的火光发展为熊熊的烈火，而不是像许

多实际上是失败的音乐教育,使之减温或将这火花扑灭,没有对音乐的热爱,其他的一切都将可能成为无本之木、无源之水,充其量只能使音乐教育沦为单纯的知识传授和机械的技术操作。

2. 做音乐

音乐这门艺术的奥秘首先在于它有待于人们亲自去"做",这个"做"有着多方面的含意,绝不只限于创作。"做"音乐最首先和最重要的一点,在于去唱它,人声是天然的、最好的乐器,歌唱也正是人类最自然、最亲切、最直接的从事音乐的活动形式和方式。柯达伊的整个音乐教育体系以及其方式方法,集中地建筑在歌唱这个牢固的基础上,正是它强有力的生命的保证:一切通过自己去唱,不仅个人唱,而且参与集体分声部的唱去体验、去学习;不仅对于一首歌、一首重唱、一首合唱曲,对于和声结合的效果、和弦的连接、调性的转换、旋律线条和节奏的交织以及和声色彩的调配等,首先都要通过自己参与歌唱去体验它、学习它和掌握它。奥尔夫音乐教育体系也绝不忽视歌唱的重要性,而在这同时,它更通过"奥尔夫乐器"(以节奏性和旋律性的打击乐器为主,但必须易于演奏,并无艰难的技术负担和障碍)的创制,为做音乐的人同时开辟了一个新的天地——简单而绝不简陋、简单而同样丰富(富于艺术表现力和可塑性)的器乐演奏;和柯达伊的歌唱不排斥独唱,但以重唱、合唱为主一样,奥尔夫的器乐也以重奏、合奏和伴奏为主。柯达伊有生之年,也曾为如何解决儿童易于掌握乐器的课题思索过,并亲自去试奏过吉他、木琴等简易的乐器,如今"奥尔夫乐器"已在世界许多地方的小学和幼儿园中成为必备的儿童教具,成功地解决了音乐教育千百年来未曾解决过的难题。"奥尔夫乐器"中有许多来自亚非两洲,而且它的品种还在不断地扩大,如今,有些民族也已经完成或正在创制他们自己民族的"奥尔夫乐器",中国也不例外,这些最适宜用于一般非专业的儿童,乃至成人的音乐教育用的乐器,打开了通向器乐天地的大门。如何进一步使这大门更扩大、更简单地打开,并引向一条条更宽阔的、直通音乐艺术殿堂的大道,迄今还未被足够的重视和实践,"奥尔夫乐器"的使用有效性决不限于儿童,它的丰富可能性也绝不限于只制造一定的音响效果或背景,所以,同样适合于成年人;不仅限于初学者,同样也可以用于程度较高较深的学习阶段;这一点到目前为止,还未曾被足够地认识和具体实践。除了唱、奏以外,指挥音乐或随着乐声翩翩起舞,也是"做音乐"的另一种形式,至于自己动手写一首旋律或配一曲伴奏,乃至编写整个音乐等等创作,则是更高层次的"做音乐"。

众所周知,我国有悠久的历史、文化,更有丰富的民谣,同时每一个地方均具有其特色。如果我国音乐教育采用柯达伊的教学理念,运用民谣素材编。各级学校音乐课程内;如此一来,我们不但保持传统文化,更可以鼓励作曲家创作具有民族风格的音乐,在各级学校的音乐课程中使用。随着我国经济和政治的发展,我国的音乐教育也有了一定的发展,取得了显著的进步,这主要表现在基础教育和专业教育方面,首先是基础教育方面,建立起了中小学音乐教育的基本体制,使得基础音乐教育在一定程度上有所普及。其次是在专业音乐教育方面,建立了一支初见成效的音乐教育师资队伍,引进了国外的一批先进的教育经验,这些都为中国音乐教育的改革和发展奠定了基础。

我们在借鉴其他的音乐教育理论的时候也应该从我们目前的状况说起,当前我们所面临

的音乐教育的不足，也可以从几个方面来进行阐述：

首先，音乐教育相对来说依赖于比较优越的教育设施，但是由于中国经济发展的不平衡，造成了教育发展的不平衡，除了在比较发达的东南沿海地区拥有最先进的教学设施，绝大多数地区的教育设施都是比较落后的，这就决定了柯达伊教育体系在中国的适用性。音乐不是少数贵族的享受，不应该忽视或者否定平民对音乐的权利，音乐是人类精神力量的源泉，所有受过教育的人都应该努力使它成为大众的财富。在《儿童合唱队》中，柯达伊客观地评述了当时的这一社会现实，并且阐述了自己关于以声乐为基础的歌唱教学的观点，"你的喉咙里就有一样'乐器'，只要你愿意用它，它的乐音就比世界上任何小提琴的都要美。"事实上在现在的中国，这种理论也是适用的。把学生领向音乐，最好的乐器就是人的歌喉，应该把歌唱作为音乐教育的主要手段，因为歌唱是最容易表达思想感情的音乐形式，这也是接触音乐最容易的方法。对那些教育不发达地区的学生来说，无须付出高昂的学习费用，这的确是一种经济、简便、易普及的群众性音乐教育形式，为生活艰难的国民创造了接近音乐，享受生活的机会。

其次，音乐教育是艺术教育和美学教育的一部分，但是由于应试教育的体制导致了学校实用化的教育倾向，使得艺术教育和美学教育在整体教育范围中所占的比例明显属于依附地位，人们对音乐课程的价值和目标的理解也产生了偏差。这在音乐教育中所产生的消极影响是很大的，我们知道艺术是纯粹的精神财富，一旦用世俗的眼光来看待它的时候就是实用性的了，一般来说这样的观点常常习惯于把音乐教学看作是学校教育的一种点缀和装饰，而漠视了它的审美价值。忽视它在开发潜能、培养创造力、完美人格、美化人生等诸多方面的独特作用。只注重音乐知识技能地传授与训练，而忽视学生在音乐方面可持续发展的因素，对音乐爱好的兴趣的培养。音乐是发展人的灵魂和精神的手段，是任何课程都不能替代的，音乐教育应该从启发学生的音乐灵性和展示音乐的感染力入手，从音乐的艺术本体性质来着眼，以培养学生的音乐素质为目标来实行。

"音乐教育在学校是如此重要，甚至超过音乐本身，培养音乐的听众就是在培养一个社会。"只有从我们的国情出发，让音乐教育立足于人的全面发展，才能从根本上提高我们民族的音乐品质，从而提升全体国民的音乐审美文化素养。

奥尔夫音乐教育体系传入我国以后，以廖乃雄、曹理、蔡觉民、李妲娜等为代表的广大音乐教育工作者首先对其教育思想内容进行了学习与深化。随后，介绍奥尔夫音乐教育思想的文字越来越多地出现在各个期刊、著作中。秦德祥的《中外音乐教学法简介》（1990），大篇幅介绍了奥尔夫体系的基本思想原则和主要特点。同时根据自己的理解与分析，开创性地作出了题为"试论奥尔夫体系的总体把握""奥尔夫与中国古代的音乐、教育理论""奥尔夫与我们之间的观念之别"三篇专论。他认为"要从总体上把握奥尔夫体系，应该建立起'奥尔夫音乐教育是元素性的音乐教育'这个概念。"并将奥尔夫的音乐教育理论与实践和中国古代的音乐、教育理论相比较，得出了许多相通之处。曹理在音乐教育学领域中贡献颇丰，她对于中外音乐教学法、教学论的研究可以说在这一领域"填补了空白"。她撰写的《普通学校音乐教育学》（1993）、《音乐学科教育学》（2000）等专著，介绍了国外几种主要音乐教学法，包括奥尔夫教学法的形成与发展及其基本思想，即"元素性"音乐教育思想，还通过奥尔夫教学示例介绍其教学法内容。戴定澄的《音乐教育展望》（2001），阐述了奥尔夫教学体系的丰富内容，他认为"奥尔夫的教学

实践中所体现的基础性、综合性、创造性和生动活泼,深受儿童和教师的喜爱。节奏训练、律动、歌唱、语言节奏、乐器合奏和即兴创作的主要教学手段充分发展了学生的想象力和创造力。"

20世纪90年代以来,许多热衷于研究奥尔夫音乐教育思想的教育工作者们在期刊上发表了大量的相关论文,他们通过自己的学习与体验,阐述了奥尔夫教学法的内容、教学原则及其特点。胡晓伟将奥尔夫的音乐教育思想概括为:"从'元素性'这个古老的源头出发,去革新音乐教育,启迪、发掘学生(特别是儿童)的本能,通过语言、动作、表演和音乐的全面有机地结合,通过提高学生的音乐素质,去学会音乐、掌握音乐。"奥尔夫音乐教育体系的核心思想是"元素性"的音乐教育思想,也有此称之为"原本性"或"本原性"音乐教育思想。奥尔夫音乐教育体系传入中国20年,通过广大音乐教育工作者的努力,2002年2月,由李妲娜、修海林、尹爱青主编的《奥尔夫音乐教育思想与实践》问世。此专著在对奥尔夫的生平与音乐活动作了简介外,系统地论述了奥尔夫音乐教育体系,认为:"要很好的应用奥尔夫音乐教育体系,首先需要对他的音乐教育观念给予完整的理解和把握。一是'原本性音乐'的存在方式;二是奥尔夫音乐教育思想的人本主义基础及'本土化'问题"。"在我国实践奥尔夫音乐教育要注重'本土化',这对我们吸收本民族的优秀传统,创造有中国特色的音乐教学法具有建设性的作用。"奥尔夫音乐教育体系自传入中国以来,产生了十分深远的影响。但由于各个民族都独具特点,因此奥尔夫教学体系在中国的传播也必将受制于中国本土文化和中国国情的局限,奥尔夫本人的理想即在学校音乐教学中全面推行其音乐教育体系,在今天的中国还尚且难以施行。众所周知,奥尔夫生动形象的教学方法在我国音乐教育中也普及多年,并取得了显著的教学效果,但是,结合我国当前本体的音乐形态和内容还是存在着一定的局限性问题,表现为:音乐工作者大多是其技术层面的模仿运用,而奥尔夫音乐教学法中最精髓之处却没有应用到教学实践当中去;最主要的是没有对音乐工作者进行专业的、全面的培训,因此,缺少合适的教学培训者。冯亚的《奥尔夫音乐教学法推广阻力与对策分析》,从乐器、师资、教材、教室与人数几方面分析了奥尔夫难以全面进入基础教育课堂的原因,其中"既有中国国情的原因,也有推广工作不尽细致、不完善的原因。"并依此提出了相应对策。20世纪70年代末,上海音乐学院音乐研究所所长廖乃雄教授赴德国考察,并亲自拜访了奥尔夫先生,考察了萨尔斯堡的奥尔夫学院,由此获得了许多宝贵的资料。20世纪80年代,随着廖先生的回国,著名的奥尔夫音乐教育体系也被介绍到了中国,并迅速被一大批致力于教学改革的音乐教育工作者们所接受。他们开展了种种关于奥尔夫教学法的学术交流与实践活动,为奥尔夫教学体系的传播和发扬作出了贡献。比如李妲娜的《奥尔夫教学法在中国》一文,记载了廖乃雄与许多音乐教育工作者们为传播和发扬奥尔夫教学法所做出的努力以及开展的相关学术交流与实践活动,并分析了奥尔夫教学原理为什么那么快被中国同行们吸收、接受。其内因有三点:第一,奥尔夫教学法的指导原则强调音乐教育必须从本民族文化出发,强调'本土文化'的基础,适合中国国情;第二,奥尔夫教学体系的指导思想强调创造性的原则,易操作,易被广大师生所接受;第三,奥尔夫音乐教育的核心是"元素性"音乐教育,内涵丰富,与中国传统民间音乐文化具有异曲同工之妙。奥尔夫音乐教育体系具有"本土化"的特

点，强调与本民族文化的结合。因此，在传播过程中逐渐地与我国的民族文化相融合，不断发展深化。

奥尔夫音乐教育体系是世界著名的音乐教学体系之一，对世界音乐教育具有广泛的影响。他的基本教材《学校音乐教材》已翻译成几十种不同的文字在世界五十多个国家广泛流传，按他的构思创制和改制的"奥尔夫乐器"更是被世界各国的学校音乐教学广泛采用。对世界各地的音乐教师来说，奥尔夫教学法的一些原则和方法已成为世界音乐教育宝库中最有价值的内容。与东方文化的结合，开创奥尔夫教学法新的里程碑，也使东方国家尤其是我国新一轮的教学改革吸收了世界先进的教育思想与教育理念，促进了改革的进程，提高了中国国民的音乐素养，促使我国的音乐教育事业发展得更为健康、完善。

3. 本土化

在世界范围内全球化、多元化浪潮日益发展的今天，教育理论本土化问题已越来越引起世界各国尤其是发展中国家的重视。如何在这种全球化、多元化的背景下建构具有本民族特色的音乐文化，发展既融汇多元又兼具本土化的音乐教育，是我国音乐教育理论和实践研究必须直面的重要问题。音乐文化教育的全球化与本土化问题与我国音乐教育发展的历史有着很深的渊源，国际音乐教育的大背景要求我们在音乐教育研究上寻求新话语、新思维，同时，我们还要保持中国传统音乐文化和音乐教育的独特性，以本土化音乐理念为立足点。因此，如何在"全球化"与"本土化"音乐教育之间达成一种平衡、统一的关系就成为广大音乐教育研究者亟待解决的问题。近年来，多元音乐文化教育成为音乐教育领域的热点问题，受到广泛关注。而起源于德国的奥尔夫音乐教学法中就蕴含着这种理念。奥尔夫在建构其原本性、元素性的音乐教育理论的过程中，清晰地认识到，音乐文化不应该仅以西方或东方某种音乐文化为中心，而应该吸取各种先进文化的优点，进行多元化的发展。"多元化"作为奥尔夫音乐教育思想最基本的观点，渗透在其整个音乐教学体系中。奥尔夫一直竭力主张要平等地看待不同民族、地区的各种音乐文化，无论是其家乡巴伐利亚的民间歌曲，还是日本、印度和中国等蕴含浓郁东方情调的传统音乐，无论是独具特色的非洲木琴，还是东南亚各国的打击乐合奏，都体现着音乐的本质和本源，是最"自然的"和"富有活力的"音乐艺术。这些接近自然并且能够被每个儿童学会和体验的各地区民族民间艺术都可以作为音乐教学的素材，适合儿童参与体验的教学方式创造出各种各样的奥尔夫音乐课程和灵活多变的音乐教学活动。正是如此，奥尔夫音乐教学法在世界各地都具有广泛的影响，受到世界各地人民的热烈欢迎。可以说，奥尔夫音乐教学法在世界音乐教育领域的广泛传播和内容的不断丰富，对多元音乐文化教育的研究和发展，产生了巨大的推动作用。因此，深入挖掘奥尔夫音乐教育在世界的融合与发展、演变与生成过程，并研究奥尔夫音乐教学法在中国的本土化问题，具有重要的学术价值和深远的理论意义。奥尔夫教学法作为当代世界最著名的三大音乐教育体系之一，其培养健全人格、创新精神和创造能力的教育目标，以及生动活泼、独具特色、丰富多彩的教学形式和个性突出的教学策略得到世界音乐教育工作者和广大学习者的高度赞誉和喜爱，并且深受儿童的欢迎，因而在世界各国广泛流传。自从20世纪80年代初，奥尔夫音乐教学法被以廖乃雄为代表的音乐教育研究者介绍引入到我国，对促进我过音乐教育

的改革和发展起了巨大的作用。但是由于传入初期,受我国当时的基本国情和当时"应试教育"等因素的影响,对音乐教育重视程度不够,我国音乐教育理论的研究也相对滞后,使奥尔夫教学法本土化的进程中出现了融合不好、生成不够等问题,有些教师片面地流于形式上的模仿,没有深层次理解奥尔夫教学法深刻的教育内涵及理念,在教学中也存在一些误区。近年来,随着我国素质教育的不断深入,我国音乐教育理论研究的不断发展,奥尔夫教学法再次受到强烈关注。目前在我国基础音乐教育中存在竞技化、工艺化、专业化等弊端,而奥尔夫音乐教学法的教育理念对于我国应试教育过于强调知识与技能,忽视学生身心全面和谐地发展,有很好的促进作用。

5.4　新趋势：音乐、整体观和有效利用

5.4.1　柯达伊体系

学校音乐教育是目前音乐教育学首要关注的问题,而推动中国音乐教育学发展的根本,是中国民族音乐教育体系如何建设的过程。关于中国民族音乐教育体系的建设,自古至今积累了相当丰厚的资源和理论建树。在长期的教学、研究中,根据观察、参与和思考得出的经验教训,越来越感觉到,孤立地关注民族音乐教育的某一方面,对建设一个主体性完善的体系、提高民族的综合素质的目的总有较大距离甚至偏离其目的。如果换一种思维角度,立足于打通各个领域的相对封闭,使各方面成果和思想精华互动互补,完整体系的主体建设会有更深入地推进。

"生活世界"是现象学派创始人胡塞尔针对20世纪上半叶欧洲科学、哲学危机而提出的理论。胡塞尔所提出的生活世界是与科学世界相对应的。事实上,科学世界也是以人为主体的生活世界的一部分。针对科学危机,许多有识之士提出人类的科学事业应增加人的内容,用人文精神去弥合理智和情感的割裂。在当今教育领域中也反映出这种危机,即在教育中过分强调科学化、理性化,而忽视教育的本质是提升人的价值,是人的自我完善和发展。因此,回归生活世界的教育教学研究对我国当前音乐教育改革必将提供极具价值的参考。

1. 生活世界的意蕴

针对近代科学世界观的困境与危机,现代西方哲学家胡塞尔、海德格尔、维特根斯坦、哈贝马斯等人都对生活世界进行了深入研究,强调要由抽象的科学世界回归人的现实生活世界。德国现象学大师胡塞尔在其晚年著作《欧洲科学的危机和先验现象学》中首先提出"生活世界"的理论。一般认为,胡塞尔的生活世界概念主要指的是"日常生活世界",指出了欧洲科学的危机表现在科学丧失了周围生活世界。复旦大学张庆熊教授认为胡塞尔的"生活世界"概念有三种含义:第一种是狭义的生活世界概念,指日常的、知觉的、给予的世界即日常生活世界;第二种是作为特殊世界的生活世界概念,指人们各自的实践活动领域所构成的特殊世界;第三种是广义的生活世界概念,指与人有关的一切世界。

胡塞尔之后的许多思想家也提出了自己的生活世界理论，如海德格尔的"日常共在世界"、维斯根斯坦的"生活形式"、赫勒的"日常生活"以及伽达默尔和哈贝马斯的"生活世界"等都对生活世界理论进行相关阐述。马克思主义哲学从社会实践活动的角度出发，认为人的现实生活世界是以实践活动为基础的，它不是一个静态的、纯粹客观的自然世界，也不是一个纯粹的抽象理念世界。走向人的现实生活世界是马克思主义生活世界观的重要观点，"人们的存在就是他们的现实生活过程本身。"

"生活世界"概念的提出彰显了当代哲学的发展趋势，即从近代的科学世界转向了人的现实生活世界。在生活世界的关照下，"当代哲学不再寻求事物的普遍原理和科学解释，而是追问人生意义，寻求科学在内的一切文化形式的统一基础，从生活的角度理解人及世界。"

胡塞尔提出的生活世界理论对教育领域产生了深远的影响。美国教育家杜威倡导"教育即生活"，我国教育家陶行知也提出"生活即教育"。新世纪之初开始的基础教育新课程改革也强调加强课程内容与学生生活和经验以及现代社会发展的联系。从课程内容的角度确定了音乐课程改革与学生生活的联系，认为音乐课程不再是单一的、理论化的、体系化的书本知识，而是向学生呈现人类群体的生活经验，并把它们纳入到学生的生活世界中加以组织，赋予音乐教育以生活意义和生命价值。在这些教育理论的推动下以及当代哲学发展的趋势中，教育回归生活世界，追寻生活对教育的意义目前已成为我国教育理论和实践研究的焦点。

2. 当代音乐教育中"生活世界"的缺失

第一，重"科学理性"认知，轻生活体验。近代以来，西方传统的认识论哲学主要彰显的是一种主体性理性的思维，而科学理性是其重要表现。早在19世纪德国哲学家尼采就已注意到科学理性世界的弊端。尼采指出"科学的严格分工，使充当教育者的人，只有极专门、极狭窄的知识，学生也只能学习到这门专业的技术，为将来成为一名合格的工匠打下基础。""学校研究更多的是科学而不是人生，它只在一味地培养学生们为科学而献身的精神，人被异化为工作的机器，失去了生活的激情和创造欲望，人生变得实用功利，因此丧失了存在的价值和意义。"

科学理性思维在西方的音乐发展轨迹中可以看出其占据着重要的地位。在西方，早在公元前6世纪，希腊哲学家毕达哥拉斯就用数学方法研究乐律，他首先计算出"五度相生律"，世称"毕律"。18世纪，近代功能和声理论的奠基人，法国的拉莫对和声的论述就是基于音乐数学的理性主义传统之上的，他指出："音乐是被建立起规则来的科学，这些规则一定产生于某些显而易见的原则中。"随着19世纪以来自然科学的迅速发展，人们对神的崇拜逐渐让位于科学理性，科学理性思维也逐步在现代社会中占据了主导地位。20世纪初，逻辑实证主义的哲学观点也认为，唯有数学和自然科学的知识才是真正的知识。这些理论观点都对近代中国的音乐教育发展产生了重要影响。

众所周知，20世纪初，中国许多有识之士开始更积极全面地向西方学习大量的自然科学和社会科学的知识。随着科学理性思潮的深入人心，人们越来越崇尚西方的科学理性，音乐及其教育发展亦是如此。由于我国近现代的音乐教育起始于西方的音乐教育体系，因此，人们的音乐教育观念必然深受西方科学理性思维的束缚，它不仅影响了音乐教学内容、教学模

式等方面,而且还深深地影响着音乐教育的价值取向。

第二,重技术训练,轻精神世界的建构。我国音乐教育从近代初创以来,就受到西方音乐文化和西方音乐教育体系的影响。早期的"学堂乐歌"的教学内容、教学方法等带着浓厚的西方音乐教育的痕迹。正如管建华教授所说:"西方音乐技术成了科学文化知识观的象征,它一直指导着中国的音乐学院及师范院校音乐系的学生们把学习技术控制的层面作为全部的学习目的。"毫无疑问,技术的训练在音乐教育中是不可或缺的,因为音乐技术对于感受、表现和创造音乐都有着重要的作用,但是我们在音乐教育中绝不能将各种音乐技术训练作为音乐教育的最终目的。因为"如果用音乐技能作为衡量音乐教育的唯一标准,进而在技能至上的思想指导下忽视审美主体(音乐教育的对象),压抑审美主体的主动性、参与性和创造性,实际上也就扼杀了音乐教育。"众所周知,音乐教育是艺术教育、美育、文化教育乃至人的全面发展教育中不可或缺的组成部分,我们在音乐教育中如忽视对人的精神的建构,单纯强调对基本技术的训练,必将会造成"见物不见人"的教育结果。

目前,这种注重技术理性的音乐学习而遮蔽人的生活世界的音乐教育已经引起音乐教育界的关注。在新一轮基础教育新课程改革中的国家音乐课程标准中就提出了"情感态度与价值观"的教学目标,这一教学目标凸显了人的生活世界的意蕴,改变了以往单纯传授知识和训练技能的教学目标。

第三,音乐教育中的功利化倾向。中国自古就有"书中自有黄金屋,书中自有颜如玉"之说。许多人就将其理解为通过读书和学习方能得到功名利禄。事实上,在当今各类音乐教育活动中也出现了淡化教育功能的价值性,突出工具性的现象,即把教育作为达到某种世俗目标的手段或途径。比如为了在考级中取得好的成绩,在国际或国内音乐比赛中获奖。

当代中国存在着一种不可否认的现实就是,在这个物质化的世界中,人们逐渐被财富、现代机器物质化。音乐教育中过于强调的科学技术理性和工具理性正在不断地削弱人的本能,在利益的驱动下,教育逐渐成了实现经济目的的工具,音乐教育和文化生活不再是提升人的价值,而是满足个人物质享受和获取名利的手段。

5.4.2 走向"生活世界"音乐教育的建构

音乐艺术属于人文学科,它表达的是人类的生活世界与情感世界。在现代社会发展和教育思想进步的大潮下,我们必须站在"音乐与人""音乐与文化""音乐与社会"的高度上研究和探索音乐教育。苏联教育家苏霍姆林斯基曾多次指出:音乐教育并不是音乐家的教育,首先是人的教育。联合国21世纪教育委员会在报告中指出:面对未来社会发展,现代教育必须围绕四种基本要求:学会求知、学会做事、学会共同生活、学会做人。因此,当代音乐教育应以人为本,回归音乐艺术的本质,打破技能至上、科学理性至上的思想观念,让音乐教育回归学生的生活世界。

1. 音乐与人

音乐与人类的生活有着密切的联系,它对人的全面发展有着深远的影响。特别是在当今

科学技术和经济社会迅猛发展的时代，音乐教育在促进人的发展和推动社会进步方面，更加显示出它所具有的独特功能和作用。

众所周知，音乐教育自诞生之日起就与生活世界紧密相联。早在原始社会时期，音乐教育的内容主要以人类的生活和生产教育为主，音乐教育完全融入直观、整体的生活世界之中，如《吕氏春秋·古乐篇》所记载的："昔葛天氏之乐，三人操牛尾，投足以歌《八阕》"，生动而形象地记载了中国古代先民的音乐教育情形。"原始自然形态的音乐教育是在相互呼喊和模仿中产生的。它一诞生，立刻适应了人类社会生活和相互交际的需要，直接成为人们交流思想的重要工具。"著名乐评人金兆钧在其著作《光天化日下的流行——亲历中国流行音乐》中强调："音乐中凝结的历史是最真实的历史。"其实历史记载的就是生活，在人类历史发展的长河中，音乐以其特有的表达方式有效地记载和传承着人类的灿烂文明。

胡塞尔在《欧洲科学危机和超验现象学》中，高度赞扬《欢乐颂》中所表达的人文精神，胡塞尔将这样的人文主义视作古希腊、古罗马的人与自然和谐的古典理性精神在18世纪的再现。"那时学风蔚然，人们对教育方式以及一切社会、政治和人生存在的形式进行热诚的哲学变革，这些使得这个一再遭到诽谤的启蒙时代令人钦佩。我们在贝多芬的辉煌的《欢乐颂》中能找到这种精神不朽的证据。"其实早在2000多年前，中国的孔子就提出"兴于诗、立于礼、成于乐"的观点，即人格的最终完善是在于音乐。因此，当代音乐教育应重新思考音乐教育的人文属性，从人的生活世界角度出发，用人文精神去弥合物质与精神、理智和情感的割裂，回归我们生活世界中早已存在的音乐文化传统，这对于人类的生存与未来有着特殊的意义。

2. 音乐与文化

音乐是一种历史和文化的表达。其实，无论是音乐还是教育都属于人类的文化现象。音乐艺术作为人类文化的重要载体，它包含着极其丰富的文化和历史内涵，并以其独特的艺术魅力伴随人类历史的发展，满足人们的精神文化需求。

（1）弘扬民族音乐。

音乐是具有民族性、地域性的一门艺术。民族音乐体现了民族的音乐语言，渗透着民族的音乐思维，凝聚着民族的文化传统。我国幅员辽阔并有着悠久的历史和文化传统，自然环境、生产方式、生活习俗、语言的差异为各族的民族音乐提供了丰厚的土壤。56个民族拥有风格各异的音乐文化，各地也都拥有各具地方色彩的音乐。学生通过学习中国的民族音乐，将会更加了解和热爱祖国丰富的音乐文化和历史，进而培养学生的民族自豪感和爱国主义情怀。

（2）确立多元文化价值观。

当今世界是一个全球互动、价值多元化的时代，且深刻地影响着人类的生活方式。同样，教育也必然要面临多元价值观念的挑战。因此，我们当代的音乐教育应加强世界民族音乐的学习。学生通过学习世界上其他地区和民族的音乐文化，将会开拓他们的视野，认识世界各民族音乐文化的丰富性和多样性，从而增进学生对不同音乐文化的理解和尊重。

3. 音乐与社会

音乐不仅与社会生活有着密切的关系，而且具有十分重要的社会功能。我们在音乐教育

中，应努力让学生了解音乐在生活和社会交往中的作用。现代生活中，诸如礼仪音乐（节日、庆典、婚丧等）、实用音乐（广告、舞蹈、健身等）、背景音乐（休闲、影视节目等）都同每一个人的生活密切相关。当代音乐教育应让学生去了解音乐与社会生活的关系，理解音乐对于人生的价值和意义，进而让学生热爱音乐、热爱生活、提升人生境界。

综上所述，音乐作为人类文化的重要组成部分，我们不能忽视音乐艺术的人文属性。在探索音乐教育的内容、手段、方式的转变的过程中要努力打破科学理性与人文之间的隔阂，建构生活体验的音乐教育教学模式。因此，课程设置与教学内容不能整齐划一，要有校本课程，增设具有地方特色、民族特色的课程和教学内容。长期以来，我们以科学技术理性的思维方式来教授音乐、学习音乐，使音乐逐渐偏离了人类的生活实践和情感世界。因此，在音乐教学中要重视学生的生活体验以及情感世界，努力让学生体验到音乐中最激动人心的部分，而不是进行枯燥的、单纯的技巧训练和死记硬背的音乐知识。因为学生的一切体验和发展只能在生活世界中发生和发展。因此，广大音乐教育工作者在教学过程中要努力将学生已有的生活经验转化为有效的课程资源，积极探索音乐课程与学生生活世界的联系。努力通过音乐教育培养学生的个性、创造性以及合作意识，以促进学生的全面和谐发展，培养其对人生和世界积极乐观的态度。以"生活世界"理论看当前的音乐教育教学改革，必将会使中国音乐教育在教育观念、课程内容、教学模式、教学方式等方面产生新的变化，对建构一种适应21世纪社会发展的全新的人才培养模式具有重要的现实意义。

5.4.3 当代艺术教育的生态学走向

生态式教育是按照生态学的观点思考教育的问题。生态学（Ecology）一词最早由博物学家索罗（H.D.Thoreau）于1858年提出，旨在研究有机体或有机体群与其周围环境的关系。现在的生态学一般是指"研究生物与其环境之间关系的形式或总体的科学"。我国古代先秦时期道家所提倡的"天人合一"就具有生态系统观、整体观的内涵。在我国，滕守尧先生首先提出生态式教育的理念，他借用生态学术语，提出生态式教育的理念，强调教师与学生之间、学生与学生环境之间的动态平衡关系。生态式教育还强调运用一种生态的原理和方法来观照、思考、理解复杂的教育问题，并以生态的方式来开展教育实践。从这个意义上说，生态式教育既是一种教育理念，也是一种教育实施策略，它是一种系统观、整体观、联系观、和谐观、均衡观下的教育，是一种充分体现和不断运用生态智慧的教育。生态式教育对当今的艺术教育，包括音乐教育都带来了重要的启迪和意义。

当今的社会，培养综合性的人才是教育思考的重要问题，为培养这种人才，全球教育日益重视艺术教育，出现了"没有艺术教育的教育是不完整的教育"的普遍共识。于是，基础教育阶段艺术教育出现了音乐、美术、戏剧、舞蹈、影视等不同艺术门类开始以生态的方式交叉和融合的现象。这一综合态势带来了艺术教育观的变化，即从注重艺术技术的学习转向人的整体生命存在；从注重知识技能转向了艺术的人文理解；从单一学科转向综合学科；从单纯的学校艺术教育转向学校、家庭、社会等等。这些变化都彰显了艺术教育的生态学转向，即艺术教育是一个生态系统，它由众多的要素组成，这些要素相互作用、相互影响、相互渗透等，以此形成一个生态网络。

从当今多元智能理论角度来说，艺术教育能够开发人的多种智能，包括人的语言智能、

空间智能、数学-逻辑智能、音乐智能、身体-动感智能、交际智能、自我认识智能、环境适应智能在内的多元智能。这些智能不是孤立地存在着，它们在相互交叉、融合、对话的过程中发展，从这个意义上来说，多元智能的发展具有生态学的意义。因此，作为多元智能中一部分的艺术教育是一种生态式的教育。生态式艺术教育适应了信息时代的可持续发展人才的培养目标。因为"在这个信息高度发达的社会中，只有多领域、多方面的知识在人的头脑中相互联系和对话，才有可能培养出具有现代智慧的'全面发展的人''文化人''贯通而求洞识的人''通达而识整体的人'和经常获得'芝麻开门式发现'的人"。

1. 音乐的生态教育功能

音乐教育作为一种审美教育，从本质上来说具有生态思维。

第一，音乐的审美意识形态属性具有生态教育的功能。从表面上来看，对音乐作品的审美是一种脱离或远离社会生活的纯粹个人活动，但对音乐作品的欣赏与理解无法脱离音乐作品所蕴含的某种思想观念、社会意识、风俗传统、价值观、信仰等。优秀的音乐作品总是蕴含着特定时代的审美思想，包含着深刻的社会历史与文化思潮，熔铸着人类的灵魂深度，事实上，音乐审美更是一种精神与信仰。如印度音乐的"梵我合一"以及中国音乐的"天人合一"的审美观。从这个意义上来说，音乐审美是一种具有生态思维的活动。生态思维作为一种观念、一种信仰是完全可以贯穿、渗透于一切音乐行为中的。迄今为止的音乐所表现的社会、自然以及人类自身等都明确表明了人与自然、社会以及人与人之间的关系，这种音乐行为本身就蕴含着生态教育的内涵，为生态教育创造了得天独厚的条件。作为审美的音乐教育能够调动人类的非理性的感知、想象、情感、直觉乃至无意识，从而保持了人类感性的自发性以及生命的原创力。它是一种复杂的心灵活动，是一种不断超越自我的精神提升。这种音乐审美教育把生态教育的和谐、整体、系统的思维渗透于其中，成为人的自我生命的有机组成部分。

第二，生态式教育的目标与音乐教育有契合之处。生态式教育最为重要的目标之一是救赎和重塑人类的精神世界，改变人类与人类文明时代不相适应的价值观，建立一种适应当今生态文明的人与自然、社会等诸多关系的新的伦理观念。这些改观是无法靠组织机构的变革或者行政手段的强制干涉就可成功的。对于现代社会的生态危机，"唯一有效的治愈方法最终还是精神上的"。这主要是因为人类物质欲望的无限膨胀带来了精神的"无家可归"。如果从心理学角度来说，人类可以以一个"内源"调节机制，通过动态的渐进式的补偿来推动社会发展的同时达到人与自然的和解，而这个"内源"就是"心源"，即人类的精神因素。在人类的精神世界的调节方面，如果用行政命令或者政策法规往往会效果甚微，纯粹的道德伦理说教也会带来教育双方的心理隔阂，而通过音乐审美、音乐欣赏、音乐理解往往会达到意想不到的功效。

2. 生态式教育观下音乐教育的基本理念

音乐教育是艺术教育不可缺少的部分。从生态教育视角探讨音乐教育，笔者以为主要包含以下三个基本理念：

（1）强调母语的音乐教育

音乐源于生活，音乐与自然、社会、文化传统等都有着密切的联系。音乐中的美存在于生活之中，将音乐与生活进行联系会使得音乐教育充满活力，同时还可以摆脱僵化的技能学

习的藩篱。生活是自然、社会、人的统一体，它本身就是一种生态。作为自然生态环境下的母语教育，由于其关注的是教育与生活的联系，因此，这种以母语作为教育基础则是生态教育观下音乐教育理想的教育模式。

母语的音乐教育在我国20世纪的音乐教育中曾经进行过热烈的讨论。如1995年10月召开的"第六届国民音乐教育改革研讨会"中以"中华文化为母语的音乐教育"进行了讨论，众多的音乐教育工作者从不同角度对此问题进行了研讨。所谓中华文化为母语的音乐教育就是"以中华各民族、各地区不同音乐风格内容组成的，并有着中华民族文化精神、心理、行为、艺术、思维方式、审美理想及价值等深厚的文化哲学基础。"它包含着中国音乐本体观、中国音乐风格史观、中国音乐文化哲学观等内容。中国的音乐建立在地区性方言风格基础上，而这个特征恰恰体现了民族音乐生存和发展的生态环境。母语的音乐教育需要学习地方音乐的语言、思维、文化哲学等，如果以西方音乐作为基础来阐述、分析民族文化的音乐，那么，往往会带来"文化误读"，同时也破坏了民族音乐文化生存与发展的生态语境。因此，母语的音乐教育是一种生态式的音乐教育。在我国许多少数民族的音乐文化传承中，人们刚开始学习歌唱就在他们的社区生活中进行。他们常常是通过在一个年龄相仿的歌队中各声部之间的协调来体验歌声中所蕴含的集体力量的谐和。他们的歌唱展现了一种族群的凝聚力量，他们的音乐活动发生在群体生活的文化空间与歌者行为连带的文化环境中。可见，这种音乐教育活动体现了一种和谐的生态的世界。

（2）注重对话式的音乐教育

对话是生态式艺术教育的重要内容。"生态式艺术教育是一种既符合人类深层无意识二元对话的生态模式，又符合整个自然的二元对话模式的教育。也就是说，通过对立二元之间的联系和对话（而不是对立），促成人的可持续性发展，是这种教育的主旋律"。对话式教学不仅关注教师与师生、学生与学生、师生与自然、社会等诸多关系之间的联系和对话，它还强调人文学科、科学学科等不同学科之间的对话与相互生成。

对话式教学完全不同于传统的"独白式"教学，因为对话是平等的、互为主体的双向交往，而"独白式"教学则是教师权威性的"一言堂"。对话式教学主要有三种课堂教学实践形式，即言语型对话、理解型对话和反思型对话。言语型对话顾名思义就是以言语为主要形式的对话形式，如教师与学生之间的对话；理解型对话主要是教师和学生对文本的理解，即师生与文本的对话；反思型对话主要指教学过程中人们对所学知识的自我反思的对话。众所周知，音乐是人为组织的音响，它包含着社会、文化、自然、风俗、传统、信仰等多方面的内容。教师和学生由于个体的生活环境、风俗文化、生活阅历等方面都存在着差异，因此，音乐的审美及理解必将呈现多样性。在这种情况下，人与人、人与音乐文本之间只有通过对话才能拓展不同主体的视界，在不同主体的对话中最终达到伽达默尔所言的"视界融合"。

在生态式教育观看来，师生之间是平等的关系，而不是一方压倒另一方，因此，在音乐教育中，师生关系是平等的。在对音乐作品的审美及理解中，教师和学生都有着不同的"视界"，为了摆脱个体音乐审美和理解的有限性、局限性，师生需要针对特定的主题进行对话，在这种相互平等的、和谐的对话中，学生在教师音乐理解的基础上拓展了个体的音乐审美和理解，从而丰富个体的音乐视界。师生之间的对话蕴含着倾听和言语，它需要对话，双方彼此敞开自己的心扉达到精神的交流和愉悦的分享。在师生之间的对话中，教师不但要有丰富

的人文知识，还要注重师生之间情感的交流。这种对话体现了一种伙伴式的人际关系，它能够构建出和谐自然的课堂教学氛围，从而使得学生在平等、宽松的音乐课堂教学环境中获得音乐的审美及理解，丰富个体的情感等精神世界，热爱生活、体味人生。

新课程改革带来全新的课程资源理念，一切可以转化为或服务于课堂教学的条件都能作为我们的教学资源，如各种音乐专辑、学生的各种艺术实践等。在此理念的指引下，各类教学资源正在源源不断地进入音乐课堂，呈现出多种教学资源并存的状态。教师只有掌握了有效使用教学资源的方法，教学才会有进步。下面，结合作者的教学实践，谈谈如何有效地使用音乐教学资源。

首先要尊重教材，深入挖掘教材资源。《音乐课程标准》特别指出：《标准》和据此编写的教材是音乐教学活动最重要的基本资源。可见，教材是重要的教学资源之一。在新课程推进的过程中，推出的很多贴近学生生活的教学内容，所倡导的自主、探究等学习方式，对教师来说是全新的尝试。而教材是提供给教师实施新课程的重要的课程资源上的帮助。教材对教师来说，更像是铺路石子。特别是课改后的音乐教材面貌焕然一新，蕴含的资源极其丰富，它传达着编写者的意图，深入解读可以给予我们很多教学灵感。因此，教师应该在尊重教材的基础上，深入挖掘教材资源。例如，《伏尔加船夫曲》的插图粗看并无什么奥秘，细细揣摩，就可以从中发现，插图非常形象地表现了歌曲的旋律，节奏和力度变化，研究它们教师就可以从中找到知识点，技能训练点，确定教学重难点。学生在老师的引导下，通过看图，很容易就感受到力度在表现歌曲内容上所起的作用。因此在教学中我就紧紧围绕着力度变化这一重要表现手段顺利展开了学生的体验和实践活动。

其次，教师要超越教材，创造性地使用教学资源。教师要超越教科书，一个基本要求是教师要有课程资源的视野，把教科书看成课程资源的一种，而不是主要或全部教学内容。课改后的音乐教材改变了以往教材被系统的学科知识填满的面貌，在内容设计上具有很大的开放性，设计了很多空白、问题与活动。教师应该察觉到，编者的用意在于打破教材的绝对权威，引导教师改变教学中灌输教材知识的做法，促使教师对教材进行补充、完善和二次开发，使教科书更能适合学生的实际情况。音乐教材与别的学科不同之处在于：教学内容大多以一个个独立的音乐作品作载体，听、唱、奏等各种教学活动大都围绕作品的展开而展开。每一部音乐作品所涵盖的教学内容都极其广泛，我们没必要面面俱到，把作品所呈现的各种要素和涵盖的内容一一分析。教师要根据学生的需求，基于自身知识与经验，发挥自己的教学机智，对教科书进行二次加工与开发。例如，在上《天鹅之舞》一课前，作者先选择了学生非常喜欢的组合 S.H.E 演唱的根据《天鹅湖》旋律改编的歌曲，导入新课，许多学生都会唱，作者在带动学生一起演唱后引导学生思考："你知道这首歌曲中有一段旋律与一部著名的舞剧有关吗？"为后面进入古典音乐的欣赏起到很好的桥梁作用。接下来师生一起欣赏交响乐队演奏的《天鹅湖》场景音乐，感受作曲家是怎样用音乐来诉说美丽动人的故事的。在听觉感受了美丽的天鹅形象后，带着学生体会视听结合的完美效果，学生结合舞蹈和音乐展开充分想象。在拓展探究部分，作者选择了《天鹅湖》场景音乐和韩国"神话组合"演唱的一首根据《天鹅湖》音乐改编的歌曲片段，请学生根据两段音乐的风格情绪配上舞蹈，从中领悟到音乐与舞蹈的关系。最后再次点题，欣赏齐豫演唱的一首仍然根据《天鹅湖》主题音乐改编的歌曲，让学生重温天鹅主题音乐的美妙旋律。由于在教学资源的选择上既考虑符合教材课题的要求，又能让学生喜欢和接受，所以，学生产生了浓厚的兴趣，教学效果非常好。

最后，教师不仅要珍视自身资源，还要善于挖掘学生资源。教师要树立"教师就是活教材"的观念和意识。把自己的知识、经验以及感悟与学生分享，不要老把目光局限在教科书中，要珍惜自身的课程资源，多收集与本学科教学相关的资料，比如，现场音乐会视频，网络音乐等，那么可以利用的教学材料就会变得丰富多彩。

此外，学生也是重要的课程资源。学生自身蕴藏着丰富的教材资源，课堂上一般只有一位教师，但学生数量要远远多于教师，而且学生在经历、能力、家庭背景等方面复杂多样，可以说是一个无穷无尽的资源库。这些资源完全可以和教科书内容互相补充。总之，我们要倡导：用教材教，而不是教教材的理念调动学生学习的积极性，才能真正提高我们的课效。

参 考 文 献

[1] 郭宇. 高等院校音乐剧人才培养（本科）课程设置与实施研究[D]. 长沙：湖南师范大学, 2014.

[2] 董云. 生态视野下的音乐教育[D]. 南京：南京师范大学, 2012.

[3] 王丽新. 奥尔夫音乐教学法的本土化研究[D]. 长春：东北师范大学, 2012.

[4] 王杭, 江俊, 蒋存梅. 音乐训练对认知能力的影响[J]. 心理科学进展, 2015(3).

[5] 孙红成. 面向多数强调基础：底线思维下的基础教育音乐课程与教学研究[D]. 长沙：湖南师范大学, 2014(3).

[6] 王月颖. 音乐本体研究[D]. 长春：吉林大学, 2013.

[7] 施咏. 中国人音乐审美心理研究："音乐民族审美心理学"导论[D]. 福州：福建师范大学, 2006.

[8] 张应华. 全球化背景下贵州苗族音乐传播研究[D]. 北京：中国音乐学院, 2012.

[9] 薛艺兵. 论音乐与文化的关系[J]. 音乐研究, 2008(6).

[10] 管建华. 中国传统音乐在高校存在方式的反思[J]. 中国音乐, 2010(1).

[11] 杨丹. 音乐教学法教材之历史研究（1901—1976）[D]. 长沙：湖南师范大学, 2013.